形で魅せる！

思わず 手にとる
パッケージ デザイン

展開図付 Captivating Forms

Structural Package Design in Japan

CONTENTS

Chapter: 1

Motif Design

モチーフ型

P006

Chapter: 2

Decorative Design

フォルム型

P096

Chapter: 3

Design with a Handle

バッグ型

P180

Captivating Forms Structural Package Design in Japan

©2018 PIE International

PIE International Inc.
2-32-4 Minami-Otsuka, Toshima-ku, Tokyo 170-0005 JAPAN international@pie.co.jp www.pie.co.jp/english
ISBN978-4-7562-5167-1 (Outside Japan) Printed in Japan

はじめに

本書は、数ある商品パッケージの中でも、パッケージそのものの形に注目し、美しい、かわいい、あるいはユニークなデザインを紹介します。合わせて、パッケージの展開図も掲載します。いずれも実際の商品パッケージとして使用されたものばかりです。商品開発・パッケージデザインのアイデア、パッケージの形と構造を知る参考にお役立ていただければ幸いです。

掲載作品をご提供いただいた皆様、開発・制作に関わった皆様には、叡智の結晶であるパッケージデザインと、その貴重な展開図を合わせて紹介させていただけたことに心より感謝申し上げます。

本書が、新たな素敵なパッケージが生まれる一助となることを祈念しております。

パイ インターナショナル編集部

This book focuses on product packaging formats, introducing several examples of packaging featuring beautiful, cute, or unique designs, along with patterns illustrating each example in its unfolded state.

All depictions reflect actual merchandise packaging. We hope these insights into form and construction will help readers stimulate ideas for product development and packaging design.

We extend our appreciation to those who shared, developed, and created these works — representing a crystallization of wisdom — and the invaluable patterns accompanying them.

We hope and trust that this book will help generate wonderful new packaging.

Editorial Division
PIE International

注意事項
本書の掲載作品・展開図について

- 本書の掲載作品・展開図は、あくまでもパッケージデザインのアイデアおよび、構造を知るための参考として紹介しております。
- 弊社では、本書の掲載作品・展開図は全て著作物として扱っております。また実用新案権・意匠権・商標権等の権利で保護されている作品も含みます。
- 本書の全ての掲載作品・展開図を、無断で複製することを固く禁じます。一部を変型、手を加えて複製する場合も同様です。
- 複製が認められるのは、著作権法第30条の定める「私的使用のための複製」の範囲に限ります。
- 違反した場合は、法律で罰せられる可能性があります。十分にご注意ください。
- ご質問等ある場合は、弊社編集部までお問い合わせ下さい。但し、各作品・展開図の使用等に関しては、弊社が許諾を行う立場にはありません。各作品の提供者にお問い合わせ下さい。

<div align="right">パイ インターナショナル編集部</div>

Notes concerning artwork
and figures included in this publication.

The artwork and patterns included in this book are presented as references to aid the reader in understanding the structure and idea behind each package design. PIE International treats all artwork and patterns provided in this book as copyrighted works. The book also includes works protected by rights such as utility model rights, design rights, and trademark rights.

Any form of duplication of artwork and patterns included in this book without express permission is strictly prohibited, including duplication involving partially modified or enhanced versions of said artwork or pattern.

Permission to duplicate any artwork or pattern provided within this book is covered by Article 30 of the Japanese Copyright Law and is limited to "duplication for private use" only.

Be aware that violation of this law may result in punishment by law.

Please send inquires to the PIE International Editorial Department. However, PIE International cannot provide rights regarding any artwork or patterns included in this book. Please contact the entity providing the specific design for which you require rights.

<div align="right">Editing Department
PIE International</div>

EDITORIAL NOTE

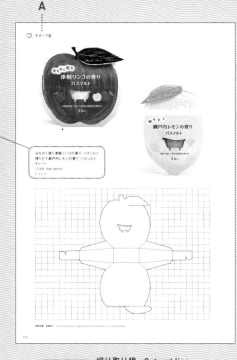

B ⋯⋯⋯ みちのく便り津軽リンゴの香り バスソルト
搾りたて瀬戸内レモンの香り バスソルト
C ⋯⋯⋯ チャーリー
[入浴品 Bath additive]
S：チャーリー

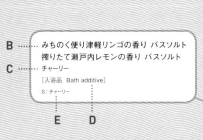

E D

A　カテゴリー　Category
B　商品名　Product name
C　クライアント　Client
D　商品の種類　Type of product
E　スタッフクレジット　Staff credit

CD：クリエイティブディレクター　Creative Director
AD：アートディレクター　Art Director
D：デザイナー　Dsigner
I：イラストレーター　Illustrator
CW：コピーライター　Copywriter
P：フォトグラファー　Photographer
DF：制作会社・デザイン事務所　Design Firm
S：作品提供者　Submitter

上記以外の制作者呼称は省略せずに掲載しています。
All other staff's titles are unabbreviated.

―――――――― 切り取り線　Cut-out line

- - - - - - - - 折り線　V-fold line

シリーズで複数の作品を紹介している場合、
展開図を掲載している作品に★印をつけています。

When works appear within a series, the items
accompanied by a pattern are marked with a star (★).

※本書に掲載したパッケージの展開図は、作品提供者から頂いた展開図のデータあるいはパッケージの現物を元に、掲載用に書き直しております。
展開図の詳細においては、実際のパッケージと異なる場合があります。また、作品提供者の意図で、実際のパッケージとは一部異なる展開図も含みます。
予めご了承ください。
The patterns provided in this book were created specifically for this publication based on pattern data received from the entity providing the
specific artwork or from the package itself, and may differ slightly from the actual package. In some cases, the patterns were modified from the
original package per request from the entity providing the specific artwork.

※掲載した展開図は、実際のパッケージの大きさと異なります。掲載スペースに合わせて縮小しております。
各作品の展開図の縮尺率は統一していません。掲載スペースによって異なります。
The patterns provided here differ from the actual package size; they have been reduced to fit on the pages of this book. Each pattern is drawn to
scale based on the space available on the page it appears. Therefore, the scale ratio is not the same for all designs.

※展開図の掲載がない作品もあります。
Some works have no accompanying patterns.

※掲載作品はすでに販売を終了しているもの、現行品と仕様が異なるものも含まれます。
All works represented here are no longer used for marketed products; the specifications may differ from currently available products.

※企業名に付随する、株式会社・(株) および有限会社・(有) の表記は基本的に省略して記載しております。
We have abbreviated the names of manufacturers and other companies mentioned here by leaving out "Corporation," "LLC," etc.

※作品提供者の希望によりクレジットデータの一部を記載していない作品もあります。
Some works do not include credits based on the wishes of the entity providing the specific artwork.

Chapter: 1

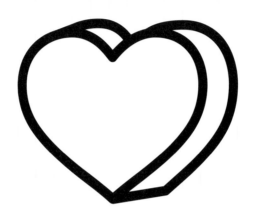

Motif Design

モチーフ型

具体的なモノの形を
パッケージ全体で模したデザイン

Package designs that imitate
objects and things.

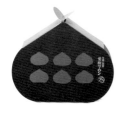

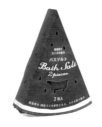

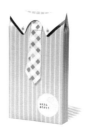

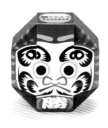

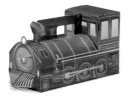

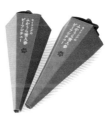

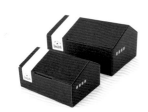

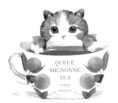

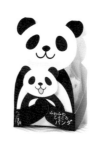

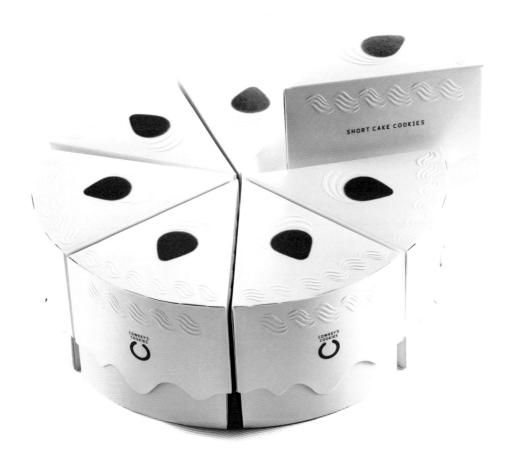

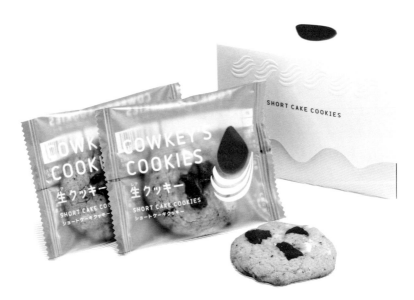

ショートケーキクッキー
コーキーズインターナショナル

［洋菓子　Western confectionery］

AD, D：小林仁志
P：長濱周作
DF, S：アリカデザイン

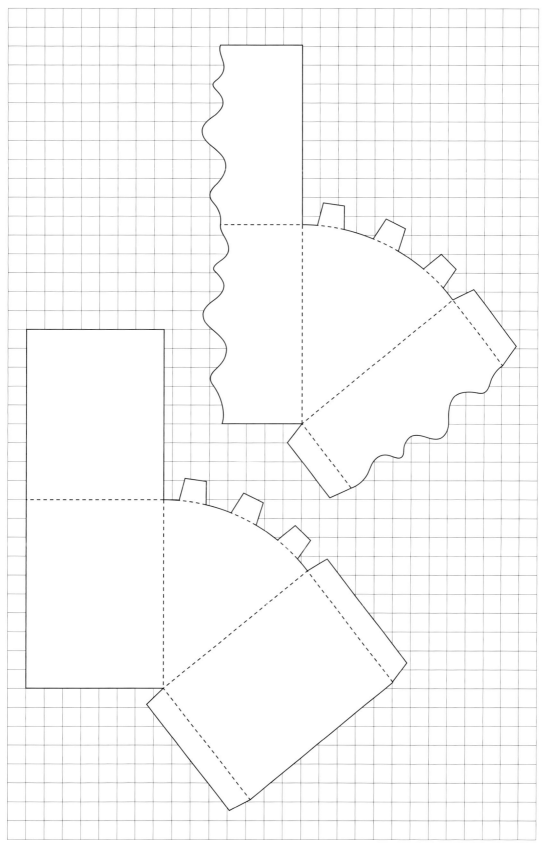

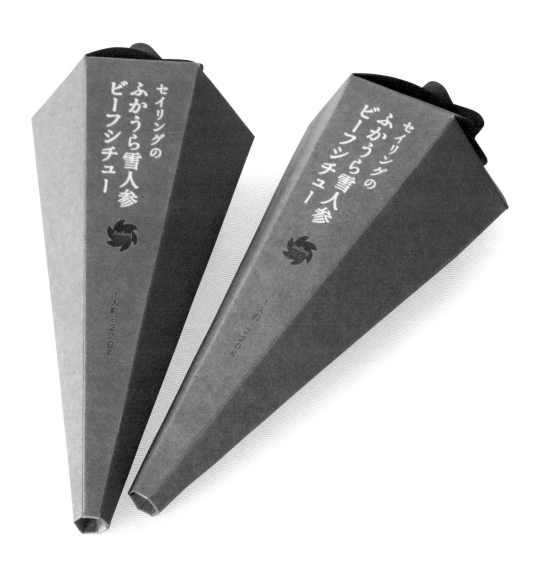

ふかうら雪人参ビーフシチュー
食べ物屋セイリング

[加工食品 Processed food]

AD, D：木村正幸
商品企画ディレクター：工藤洋司
プロジェクトマネージャー：桂巻由紀子
S, DF：デザイン工房エスパス

立体商標登録 6013587号

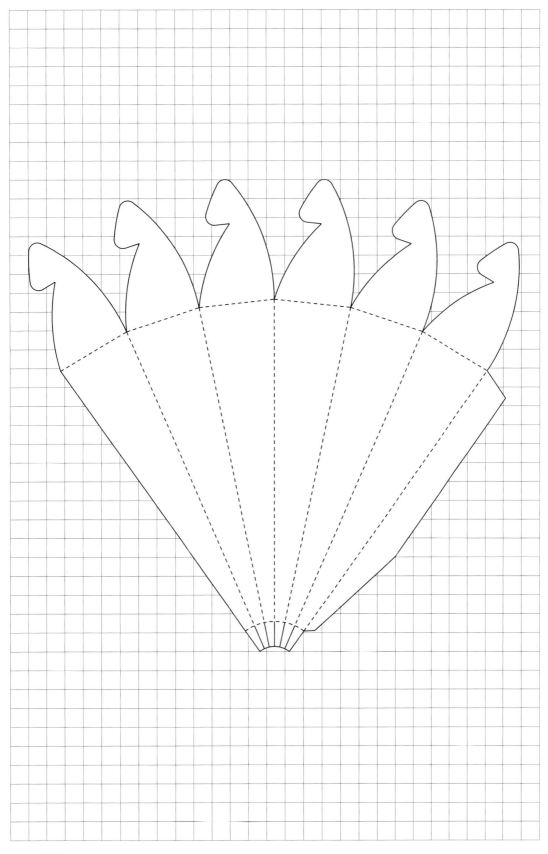

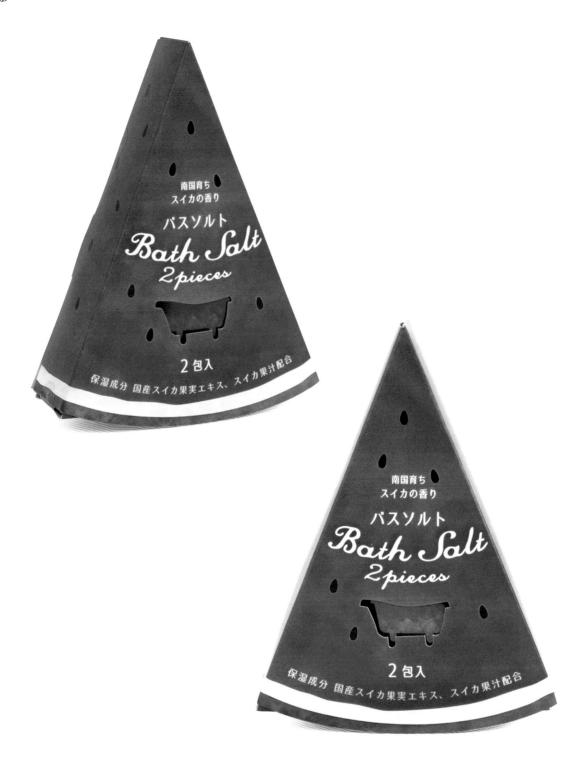

南国育ちスイカの香り バスソルト
チャーリー
［入浴品　Bath additive］
S：チャーリー

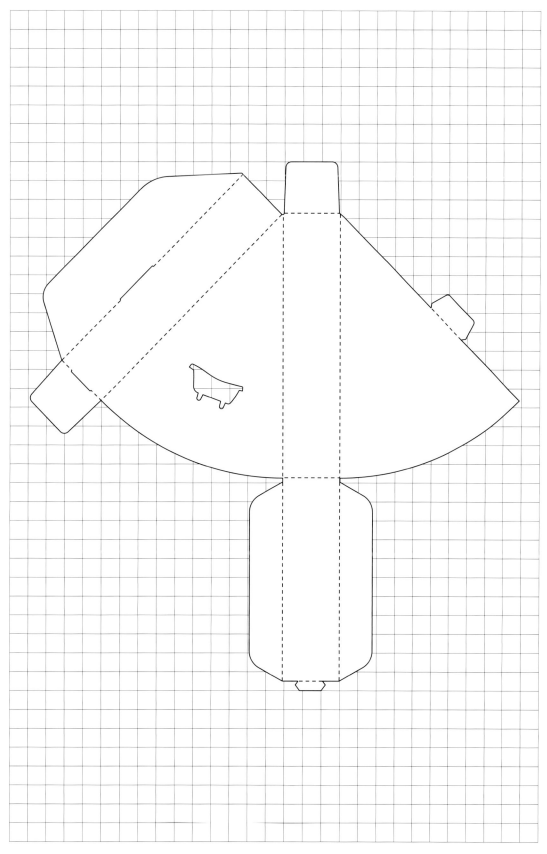

★

みちのく便り津軽リンゴの香り バスソルト
搾りたて瀬戸内レモンの香り バスソルト
チャーリー
［入浴品　Bath additive］
S：チャーリー

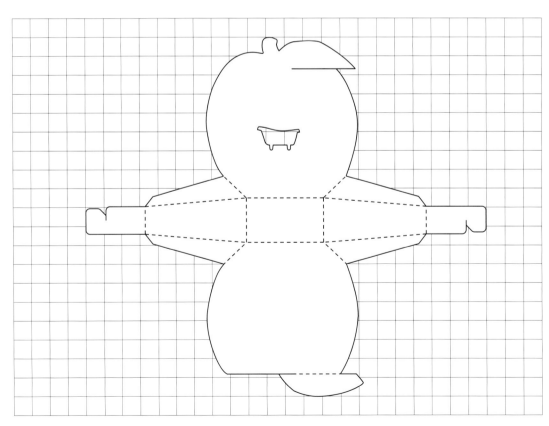

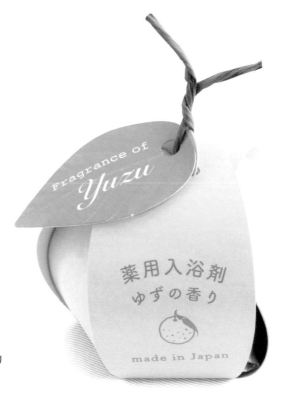

薬用入浴剤 ゆずの香り
チャーリー

［入浴品　Bath additive］

S：チャーリー

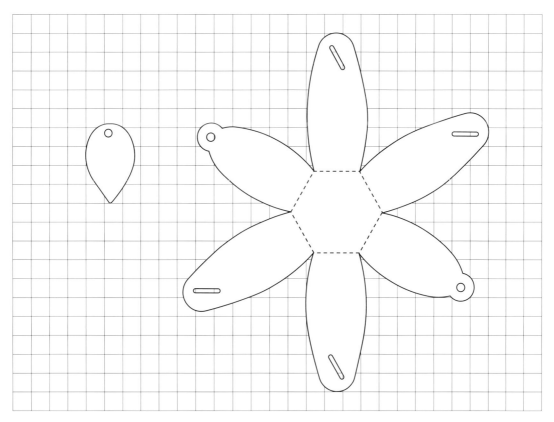

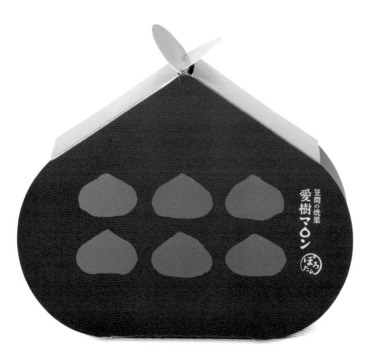

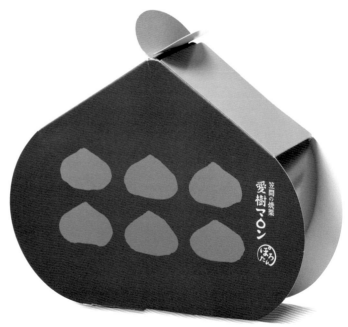

笠間の焼栗 愛樹マロン ぽろたん
あいきマロン

［和菓子　Japanese confectionery］

AD, S：佐藤正和
D：加藤俤也
P：及川隆史

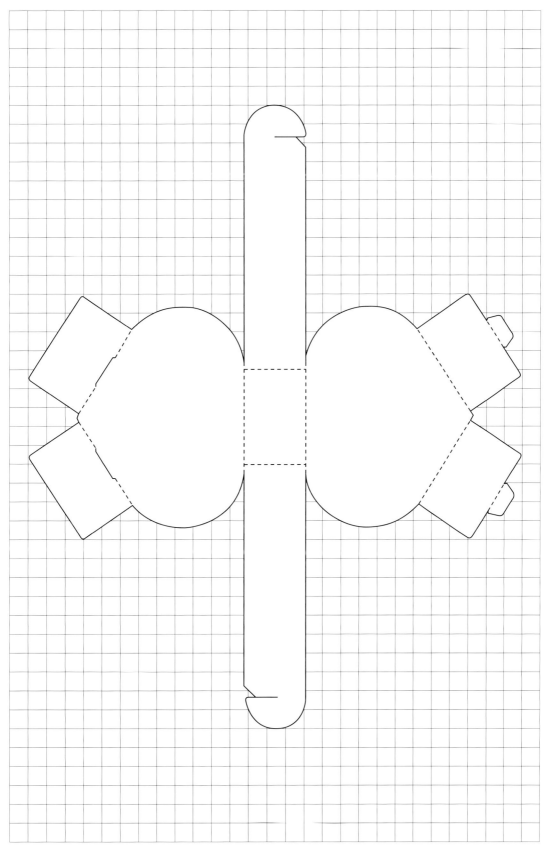

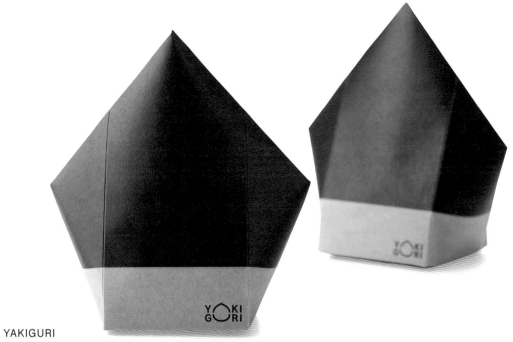

YAKIGURI
トドロキ農園

［加工食品 Processed food］

CD, AD, D：轟 久志
DF, S：トドロキデザイン

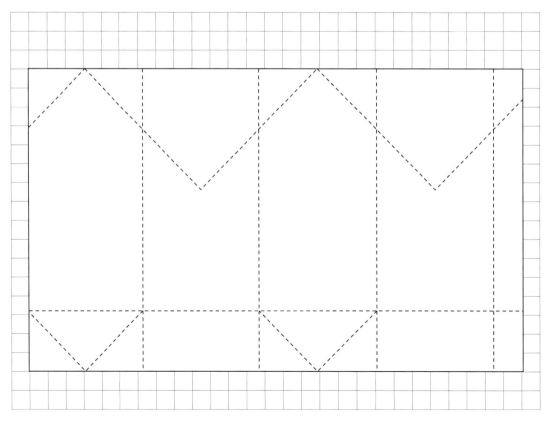

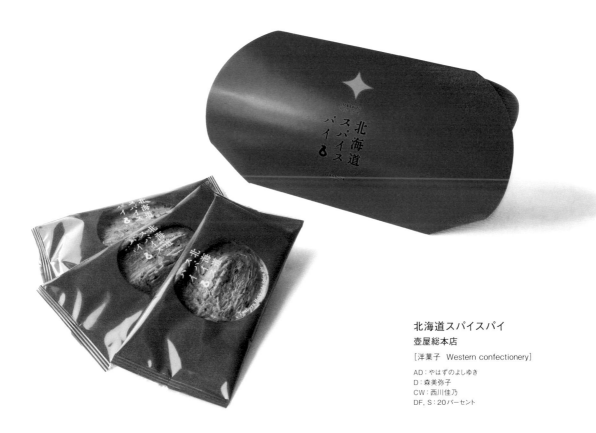

北海道スパイスパイ
壺屋総本店

［洋菓子　Western confectionery］

AD：やはずのよしゆき
D：森美弥子
CW：西川佳乃
DF, S：20パーセント

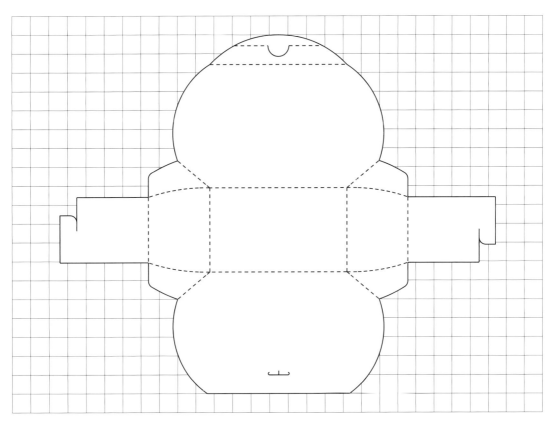

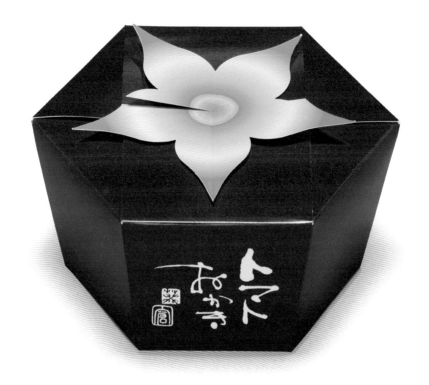

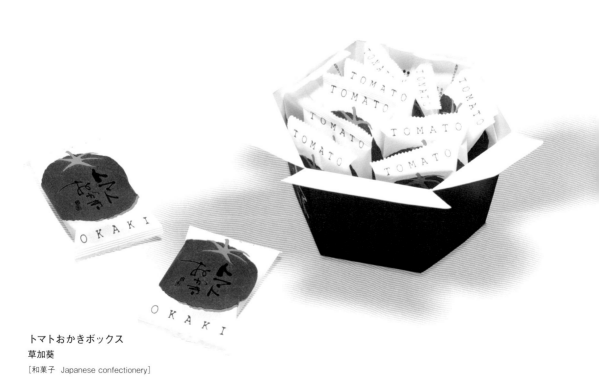

トマトおかきボックス
草加葵

［和菓子 Japanese confectionery］

S：草加葵

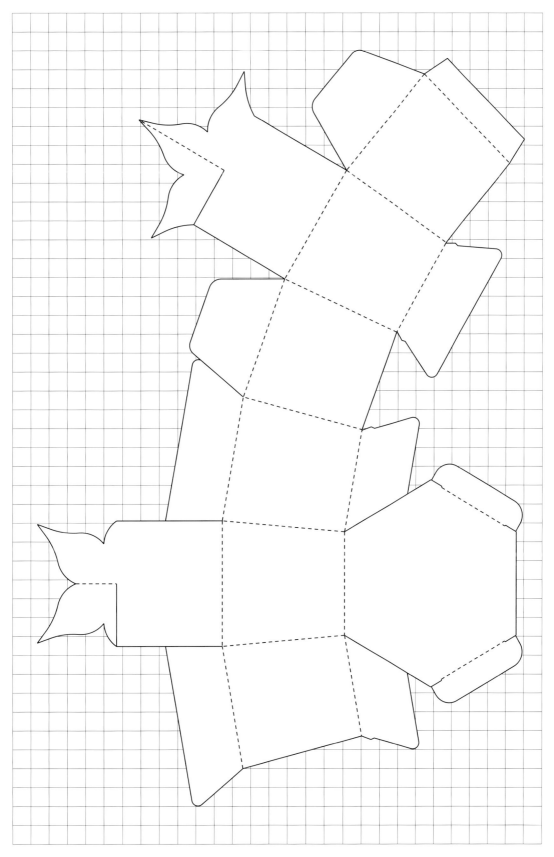

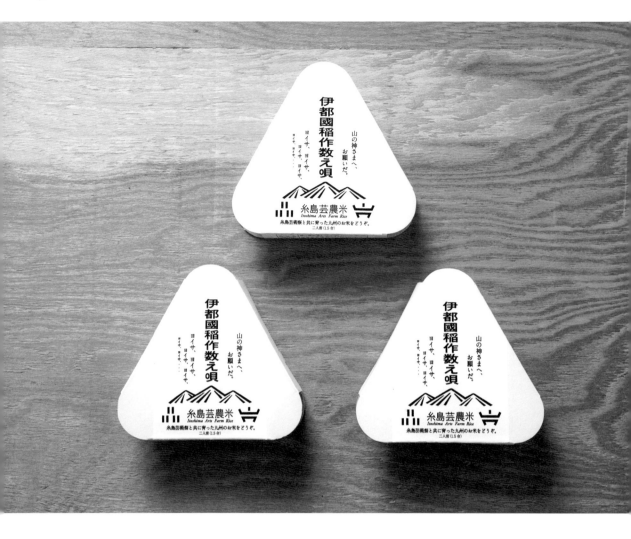

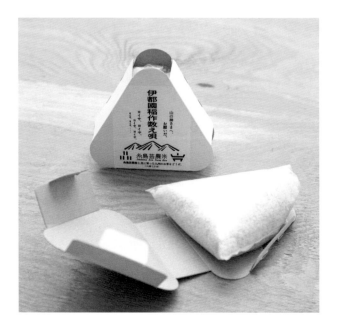

伊都國稲作数え唄
糸島芸農実行委員会

［米　Rice］

AD：先崎哲進
D：宮本理希
P：大塚紘雅
S：テツシンデザイン

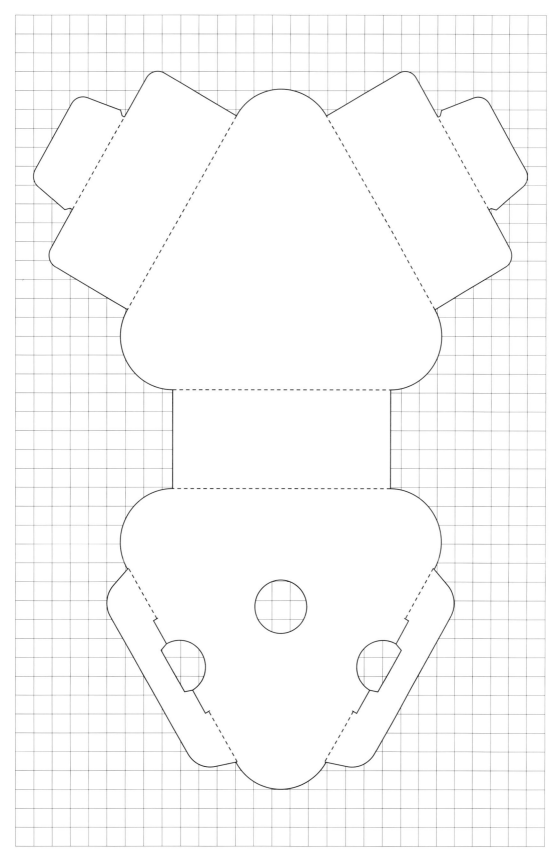

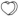

ちょこみるくるん / みるくるん
ヨックモック

［洋菓子　Western confectionery］

CD：内田 進
AD, D：田口真由
S：ヨックモック

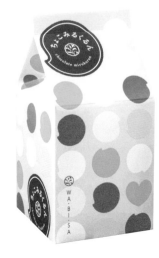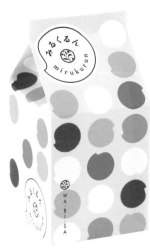

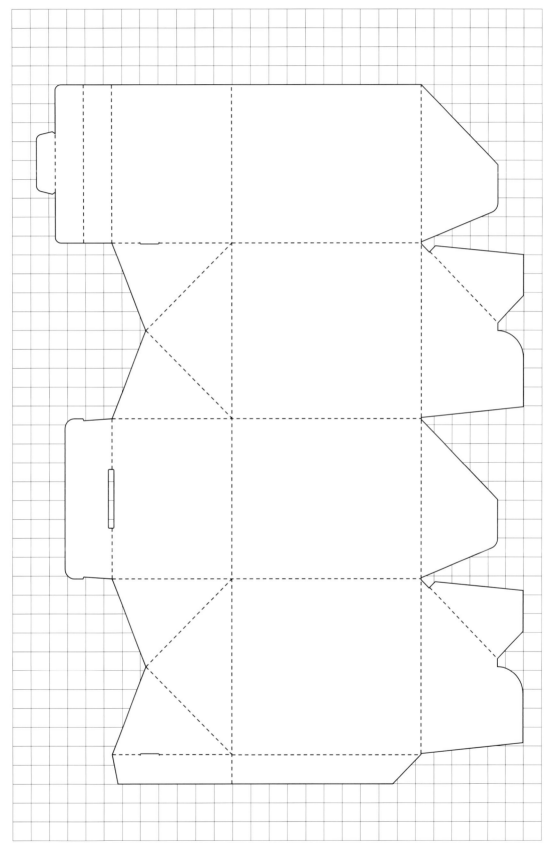

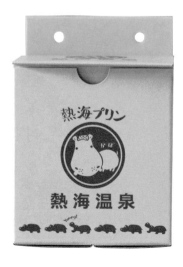

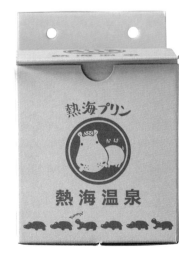

熱海プリン

フジノネ 熱海プリン

[洋菓子　Western confectionery]

D：栗林美緒
DF：ジーツーパッケージ
S：TTC

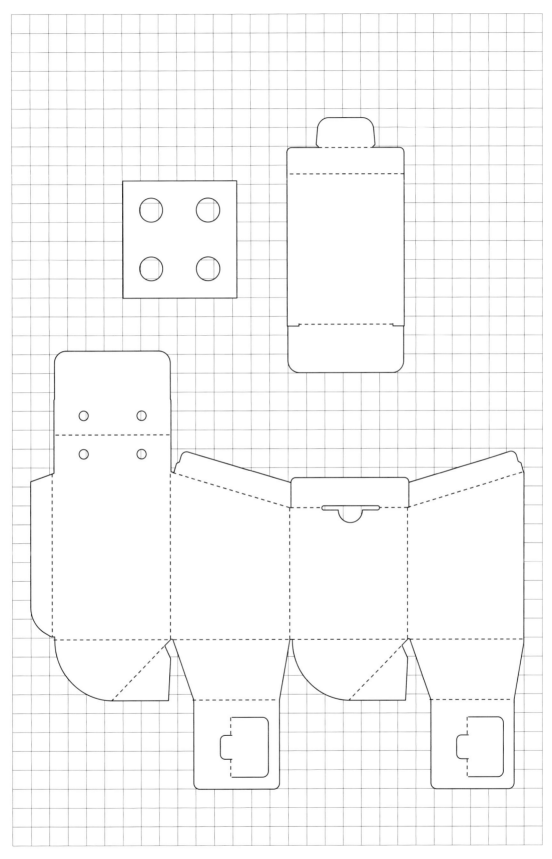

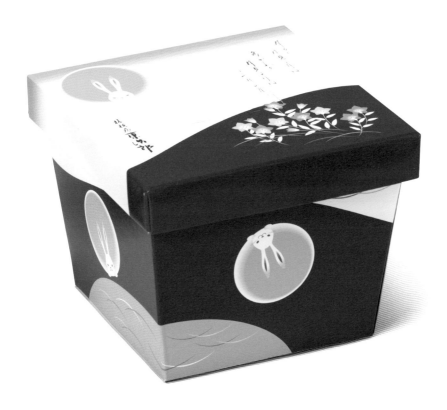

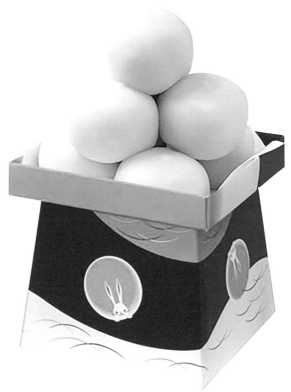

お月見団子 高杯セット
桔梗屋

［和菓子　Japanese confectionery］

DF：倉田包装
S：桔梗屋

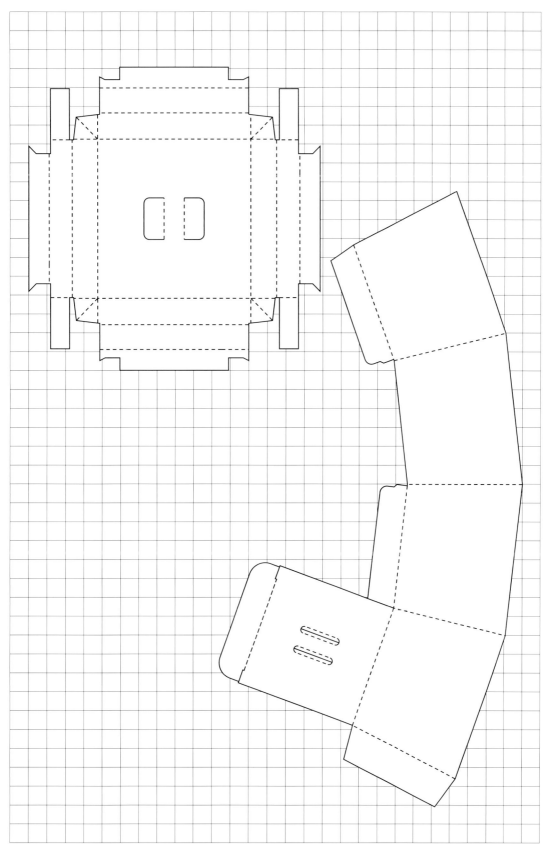

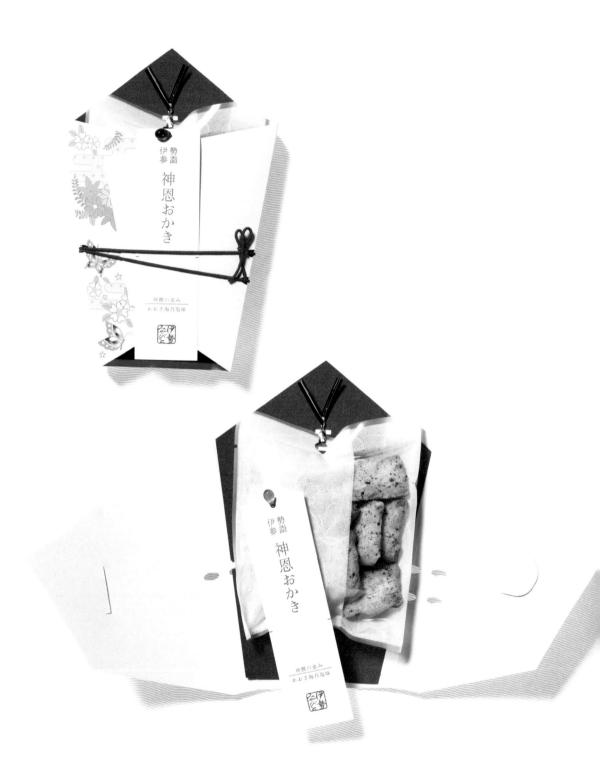

神恩おかき
伊勢みやびと

[和菓子 Japanese confectionery]
S：伊勢みやびと

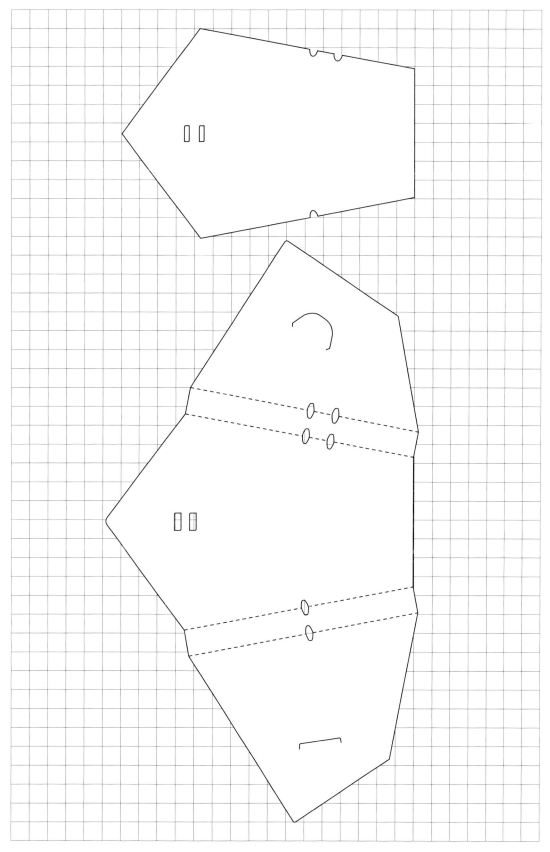

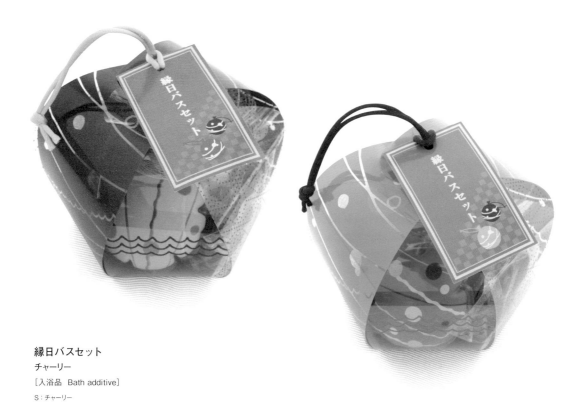

縁日バスセット
チャーリー

[入浴品　Bath additive]

S：チャーリー

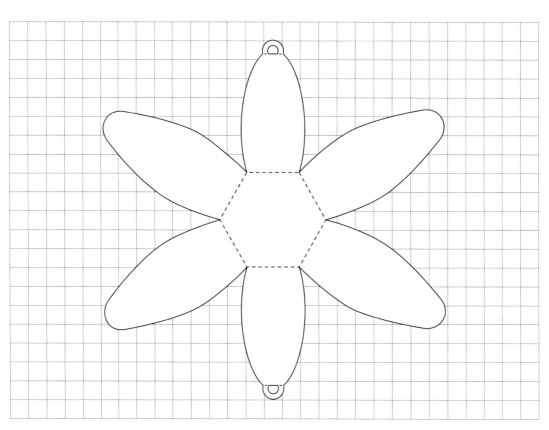

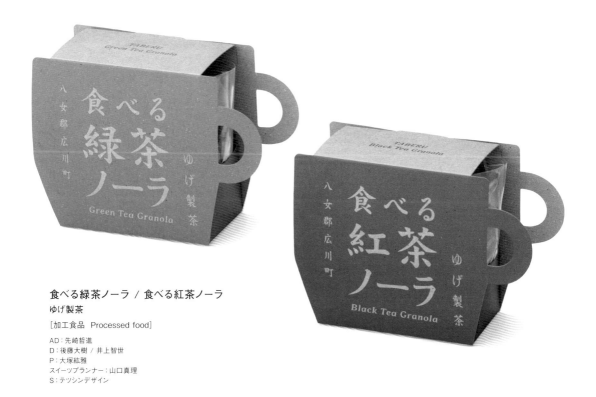

食べる緑茶ノーラ / 食べる紅茶ノーラ
ゆげ製茶

［加工食品 Processed food］

AD：先崎哲進
D：後藤大樹 / 井上智世
P：大塚紘雅
スイーツプランナー：山口真理
S：テツシンデザイン

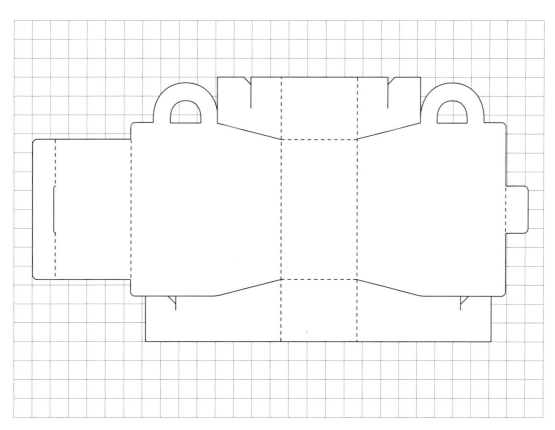

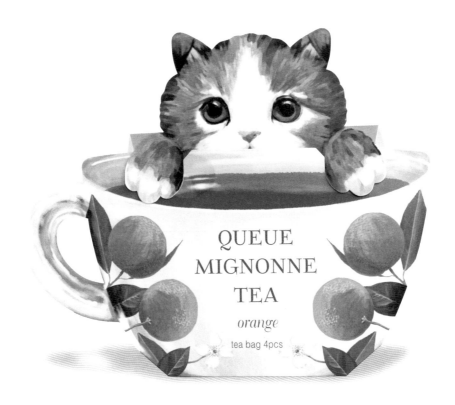

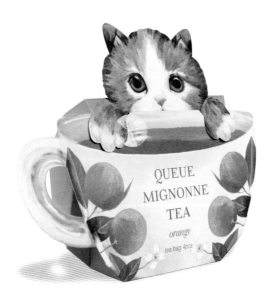

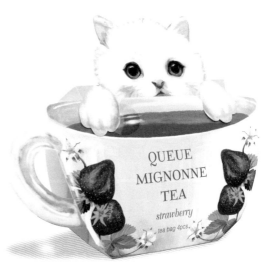

クーミニョンティー
チャーリー
［お茶 Tea］
S：チャーリー

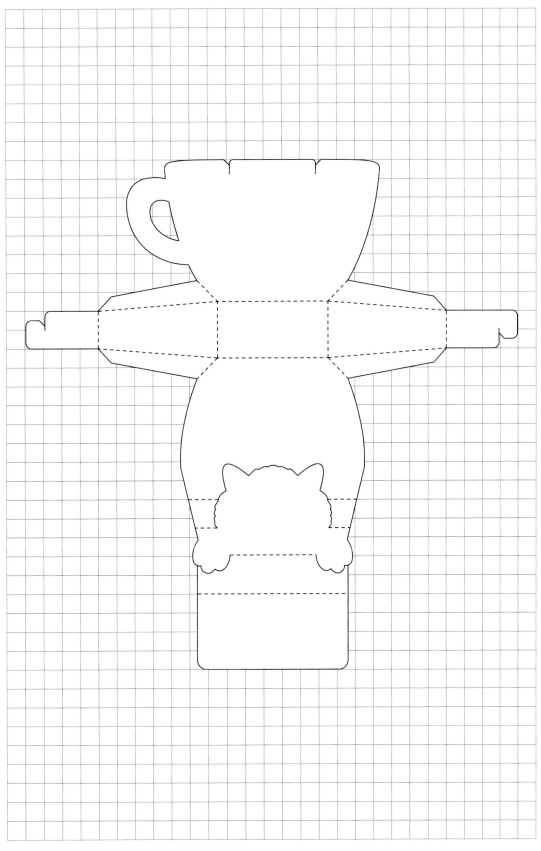

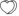

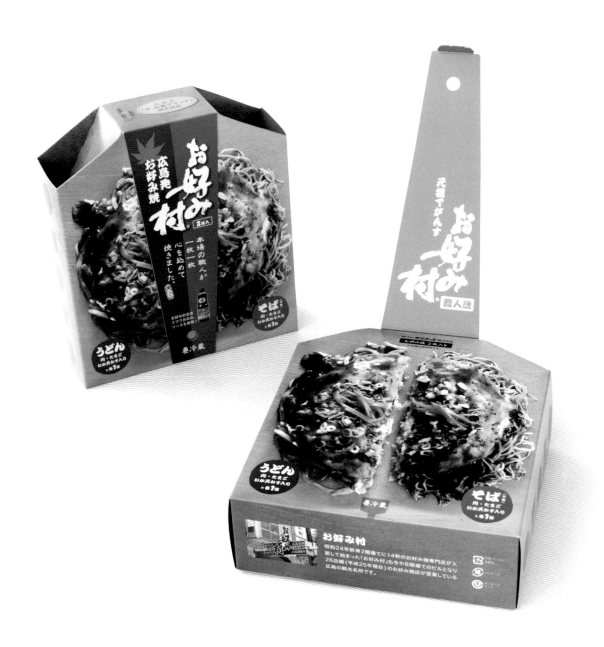

冷蔵お好み焼「職人魂・お好み村」
サンフーズ

［加工食品　Processed food］

CD：ユニバーサルポスト
AD, D, S：広本理絵

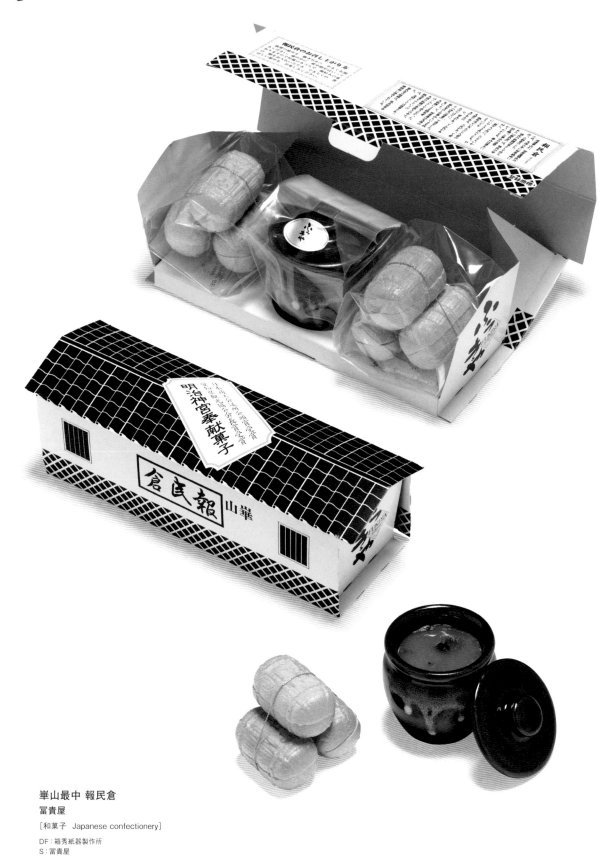

崋山最中 報民倉
冨貴屋

[和菓子 Japanese confectionery]

DF：箱秀紙器製作所
S：冨貴屋

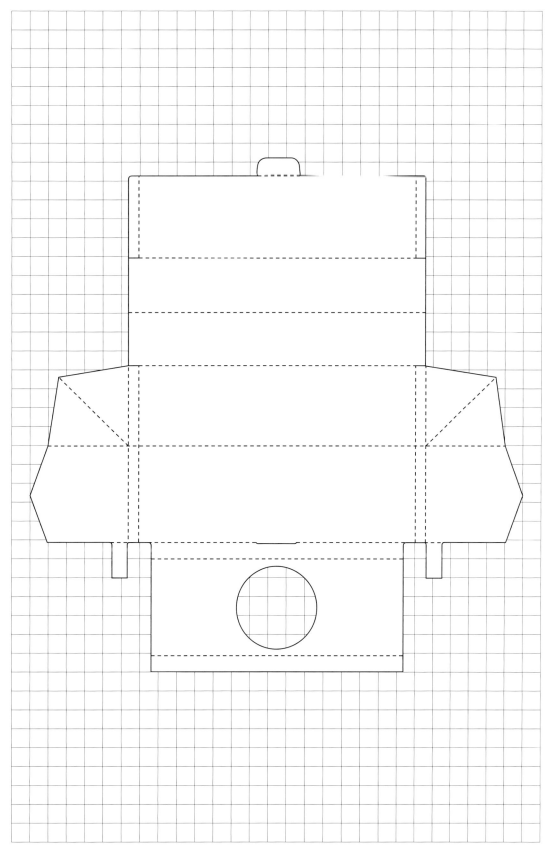

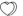

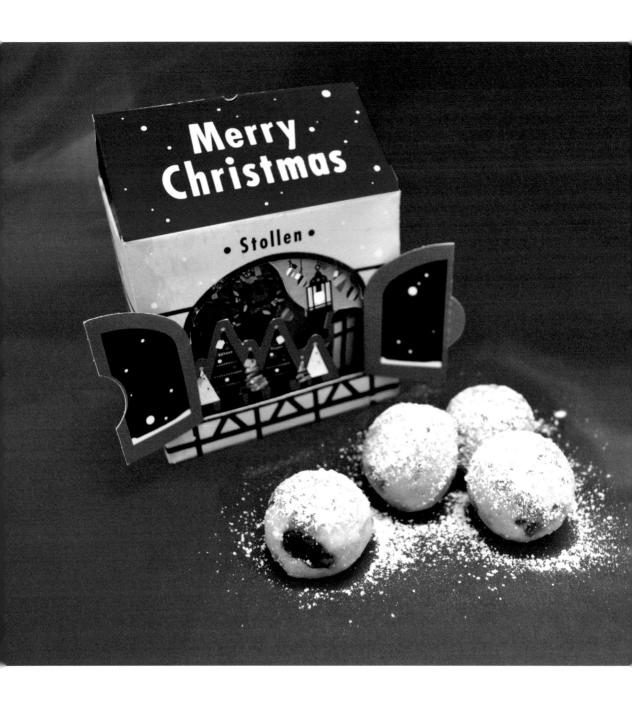

ミニシュトーレン
ありあけ

［洋菓子 Western confectionery］

DF：横浜リテラ
S：ありあけ

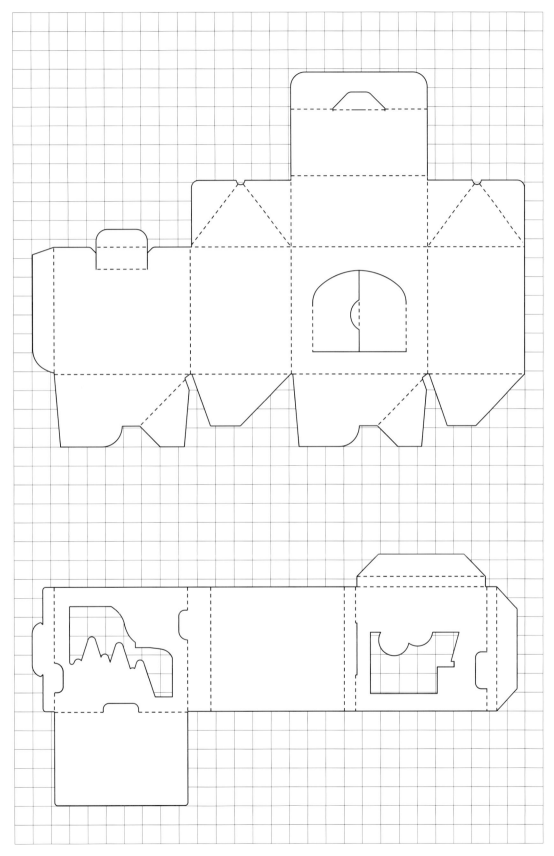

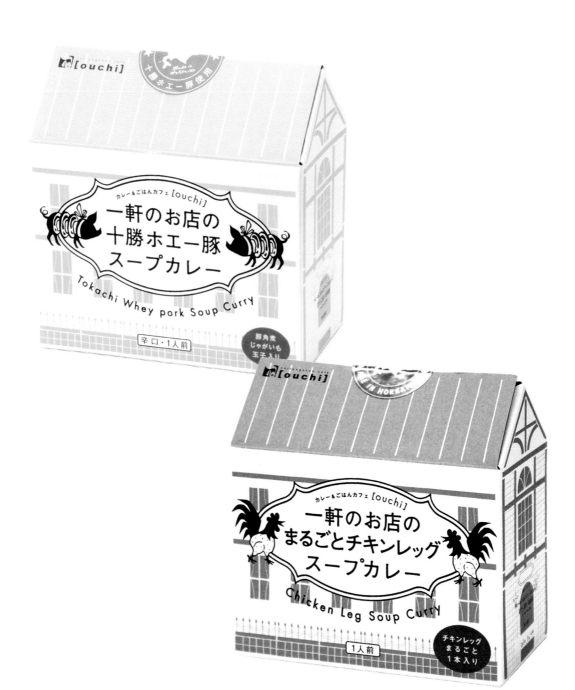

一軒のお店の十勝ホエー豚スープカレー
一軒のお店のまるごとチキンレッグスープカレー
マンマクリエイティブ

[加工食品 Processed food]

CD, AD：メアラシケンイチ
D：植田晃弘（小虎）
I：児玉美也子（futaba.）
CW：池端宏介（インプロバイド）
S, DF：エイプリル

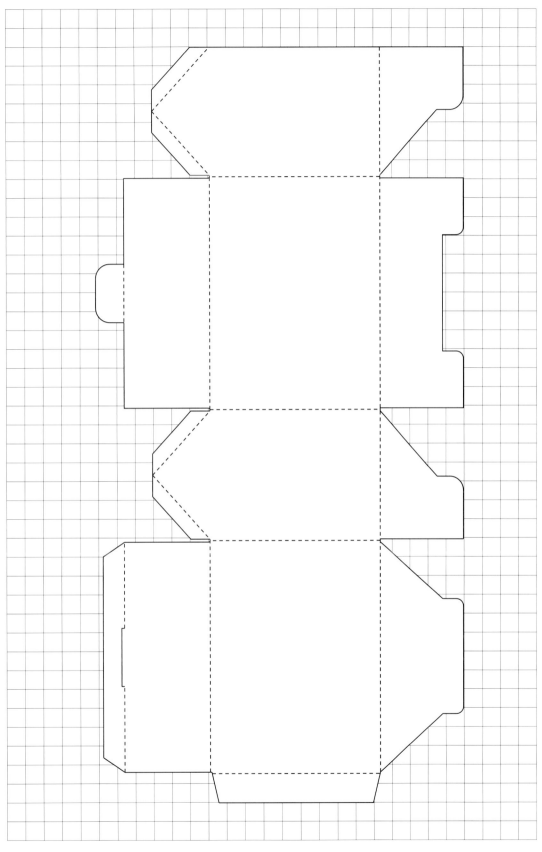

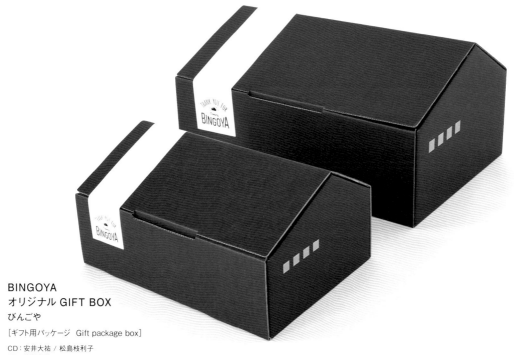

BINGOYA
オリジナル GIFT BOX
びんごや

[ギフト用パッケージ　Gift package box]

CD：安井大祐 / 松島枝利子
AD：渡瀬実里
協力：日段 / シンエイグループ
S：びんごや

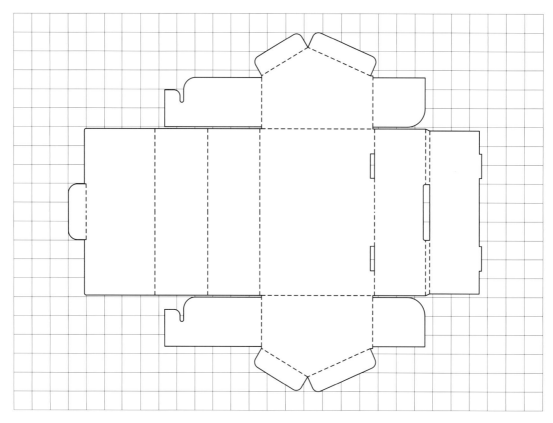

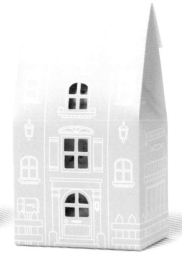

クッキー菓子
厚狭自然菓子トロアメゾン

［洋菓子　Western confectionery］

AD, D：有田真一
S：SHUTTLE

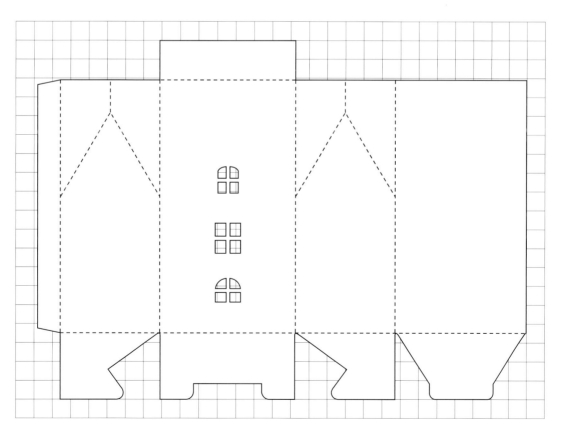

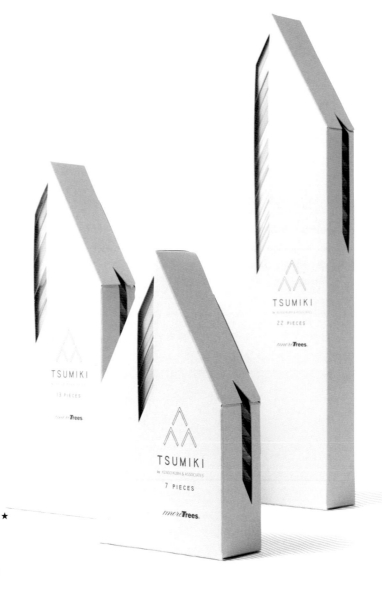

つみき
more trees design

［積み木　Building blocks］

プロダクト企画，開発，
製作，ディレクション：more trees design
デザイン監修：隈研吾建築都市設計事務所
グラフィックデザイン：山賀慶太
S：more trees

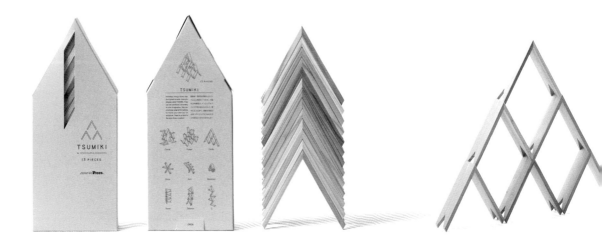

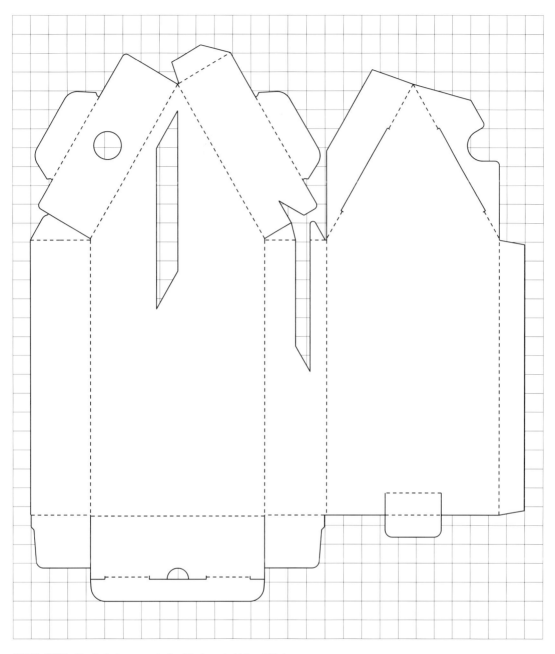

無断転載・複製禁止　Unauthorized use or reproduction of the diagram is strictly prohibited.

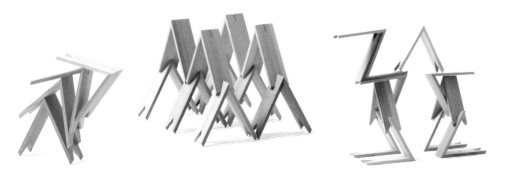

 モチーフ型

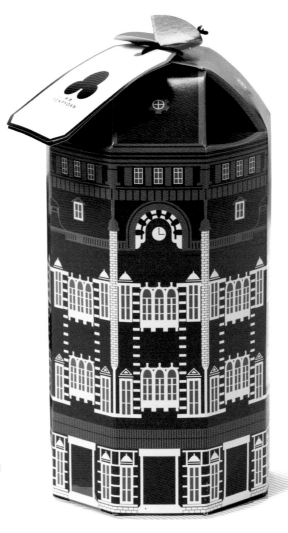

金銀スティックパイ
（エキュート東京限定）
奈良 天平庵

［洋菓子　Western confectionery］

CD：奈良 天平庵
AD：牧田 智（大昭和紙工産業）
D：長 大貴（大昭和紙工産業）
S：天平庵

048

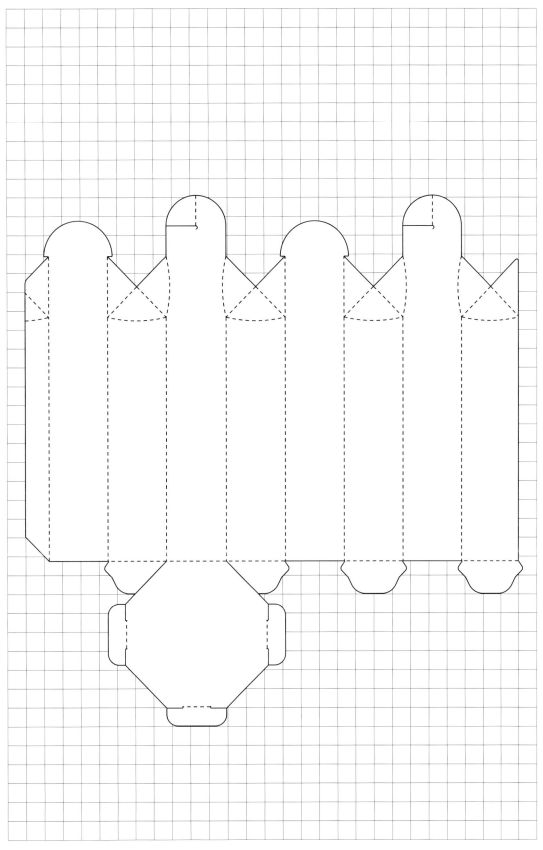

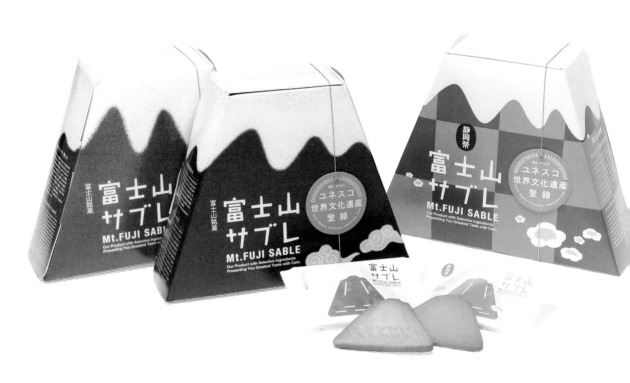

富士山サブレ
富士製パン

[洋菓子 Western confectionery]

CD：安藤岳史
AD：津田菜々子
DF：ROBOT
プランナー：加藤せつ（Smash Box）
S：富士製パン

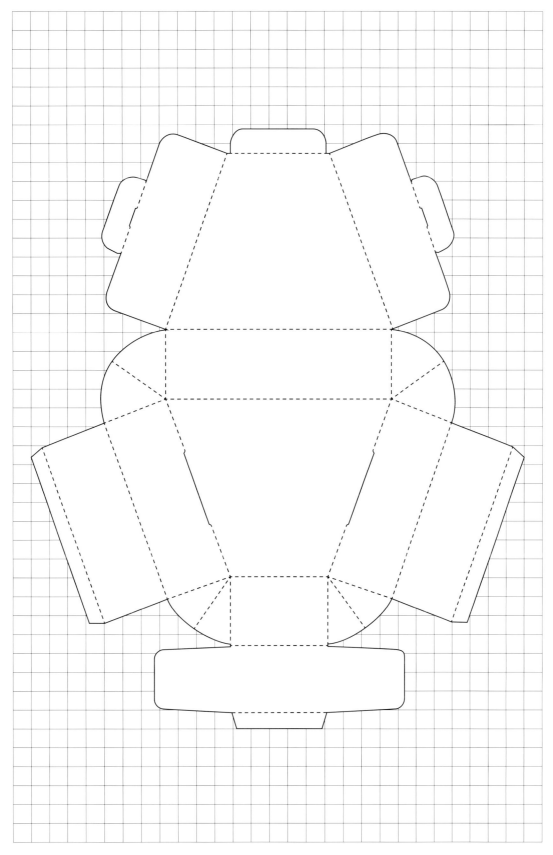

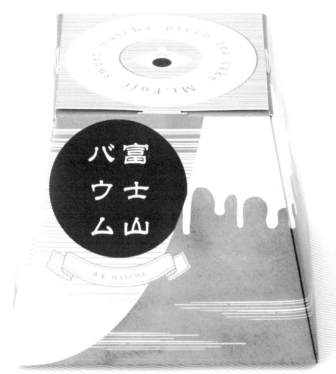

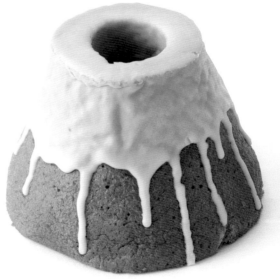

富士山バウム 抹茶
中川政七商店
［洋菓子　Western confectionery］
S：中川政七商店

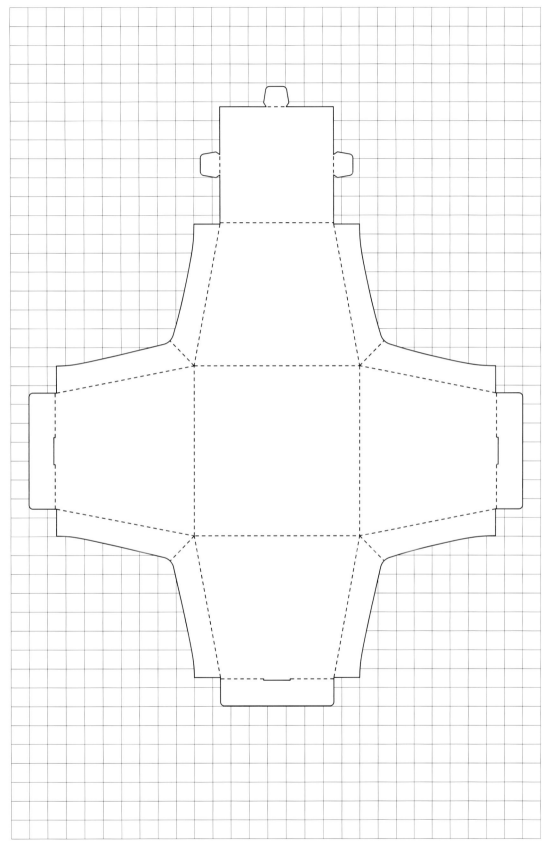

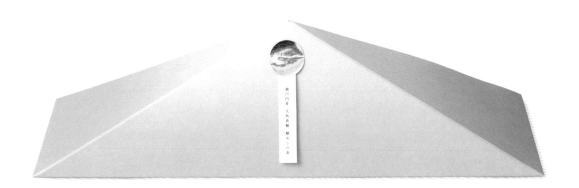

瀬戸内産 天然真鯛 鯛めしの素
小豆島商店

［加工食品 Processed food］

CD：酒井将治
DF, S：ツバルスタジオ

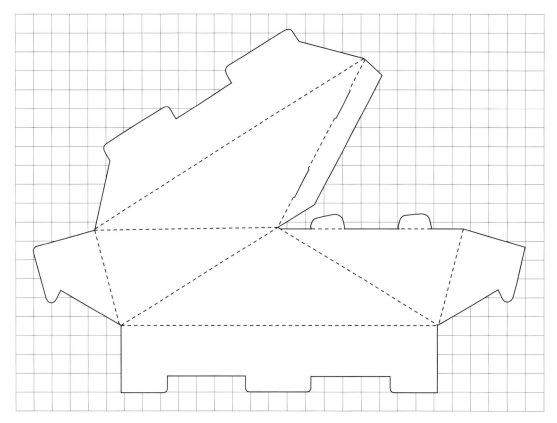

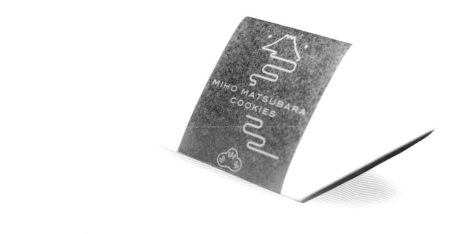

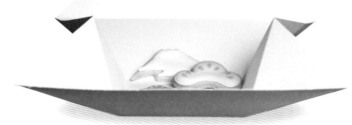

MIHO MATSUBARA COOKIES
おかしとおくりもの bougiee

［洋菓子　Western confectionery］

AD, D：池ヶ谷知宏
DF, S：goodbymarket

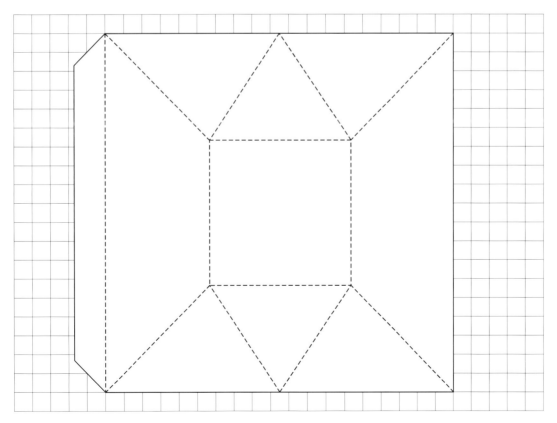

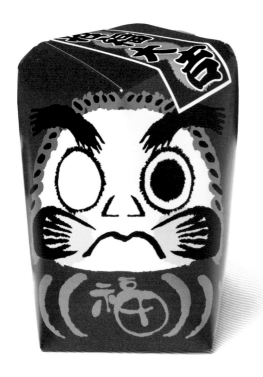
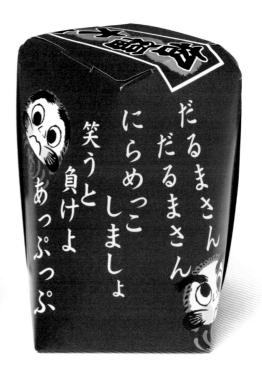

だるまさん
だるまさん
にらめっこ
しましょ
笑うと
負けよ
あっぷっぷ

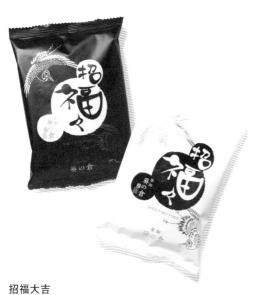
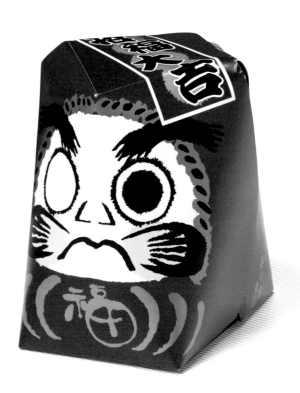

招福大吉
草加葵

［和菓子　Japanese confectionery］

S：草加葵

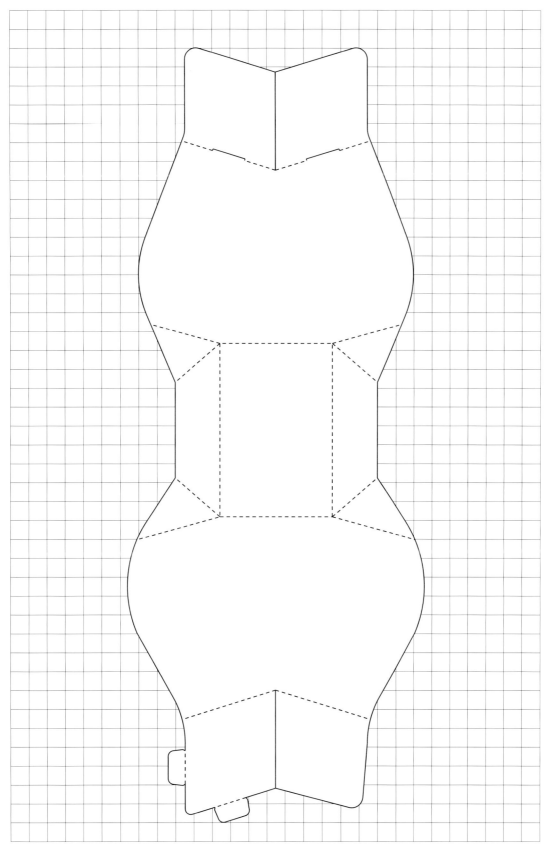

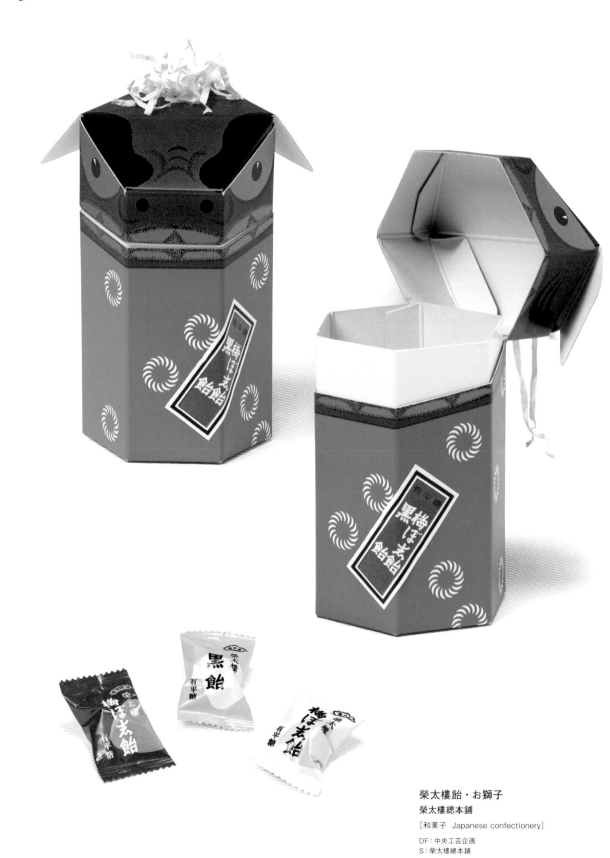

榮太樓飴・お獅子
榮太樓總本鋪

［和菓子　Japanese confectionery］

DF：中央工芸企画
S：榮太樓總本鋪

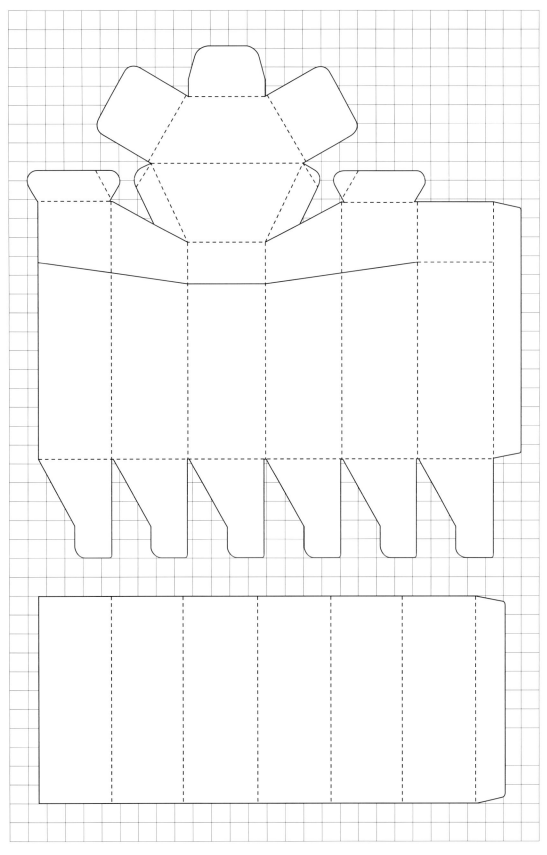

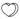
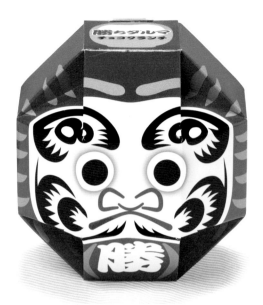

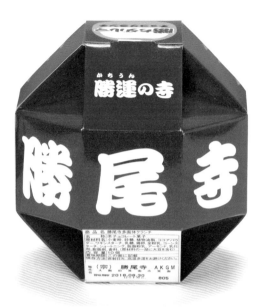

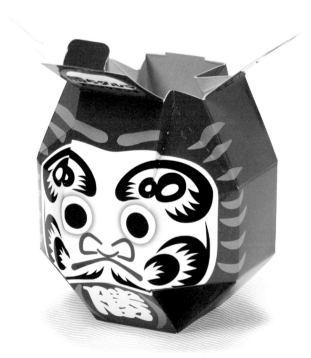

勝ちダルマチョコクランチ
勝尾寺

[洋菓子 Western confectionery]

DF：赤城銘販
S：勝尾寺

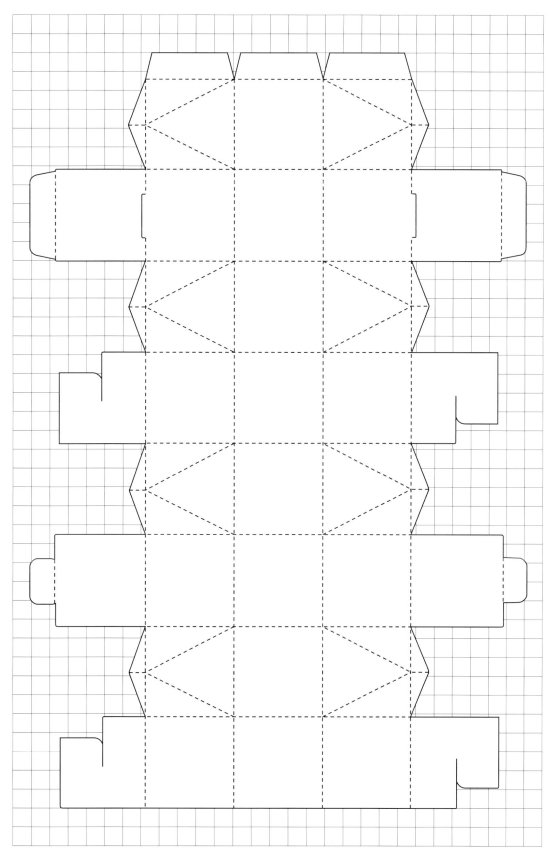

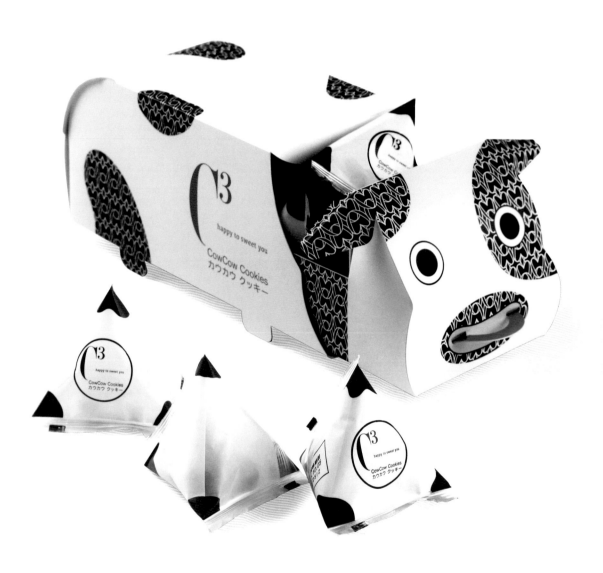

カウカウクッキー
シーキューブ

[洋菓子　Western confectionery]

D：宇都宮賢二
DF：ツードッグス
S：シュゼット・ホールディングス（シーキューブ）

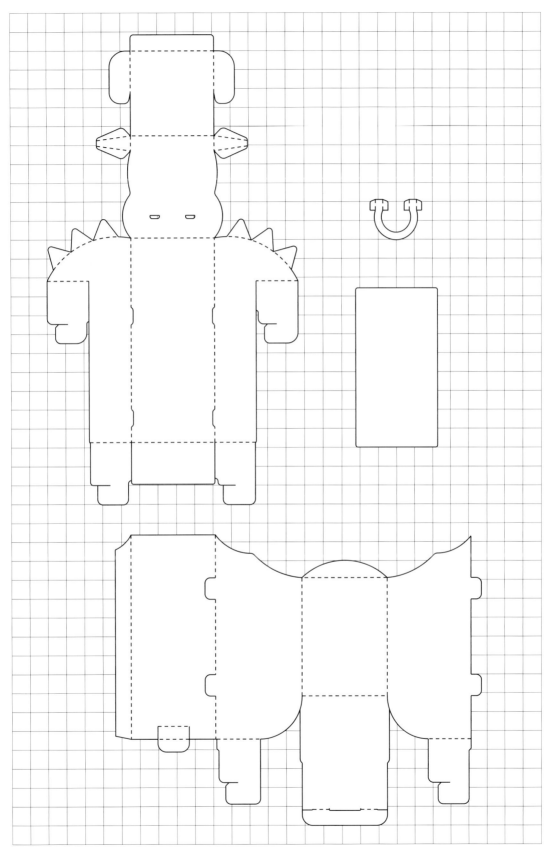

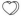

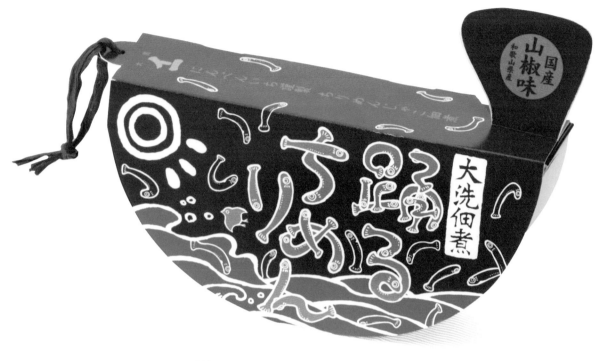

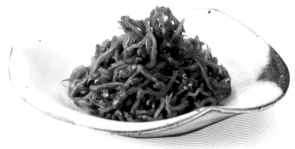

踊るちりめん
にんべんいち

［加工食品　Processed food］

AD, D, S：佐藤正和
D：田中宏光 / 加藤悌也

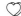

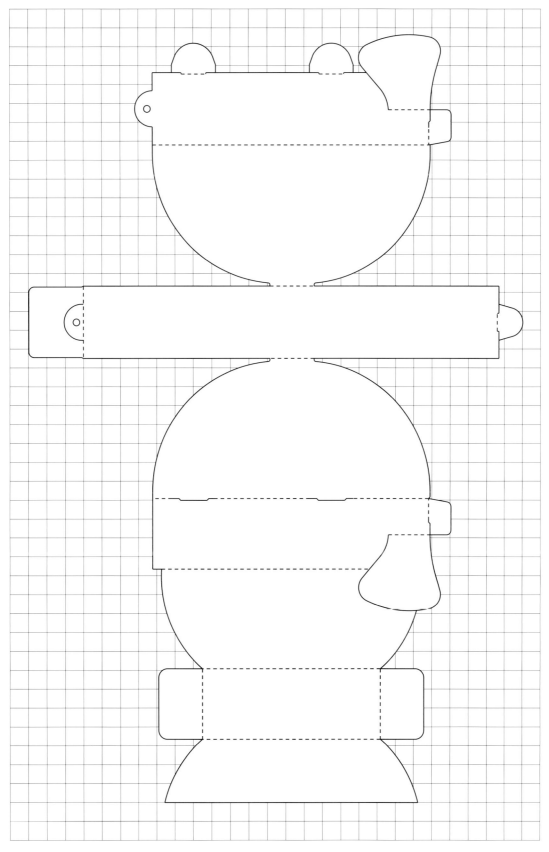

ショコラ・ド・ティラミス (プチ)
ショコラ・ド・ポム
シャトロワ

[洋菓子 Western confectionery]

S：シャトロワ

★

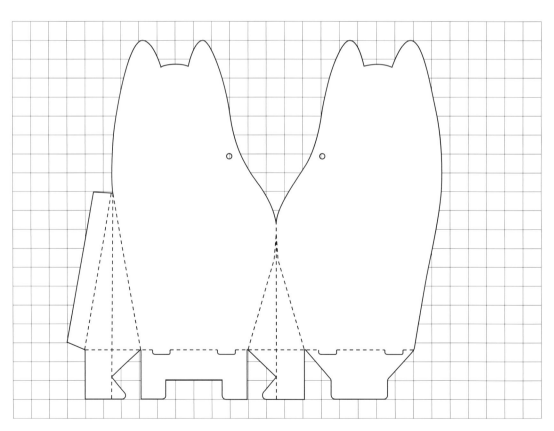

無断転載・複製禁止　Unauthorized use or reproduction of the diagram is strictly prohibited.

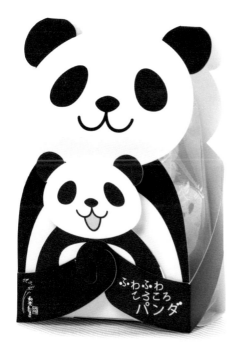

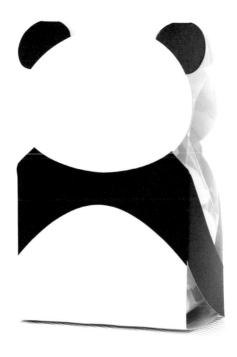

ふわころパンダ
和楽紅屋
［洋菓子　Western confectionery］
S：ノア企画

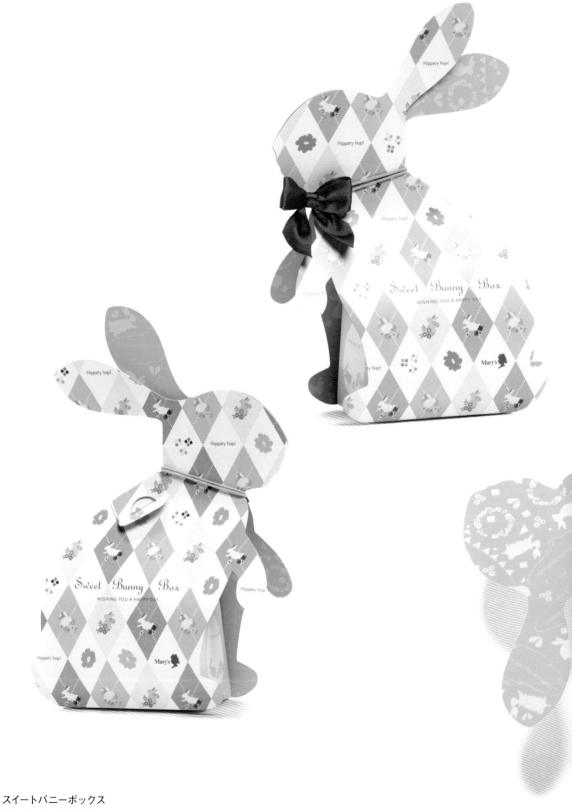

スイートバニーボックス
メリーチョコレートカムパニー
［洋菓子 Western confectionery］
S：メリーチョコレートカムパニー

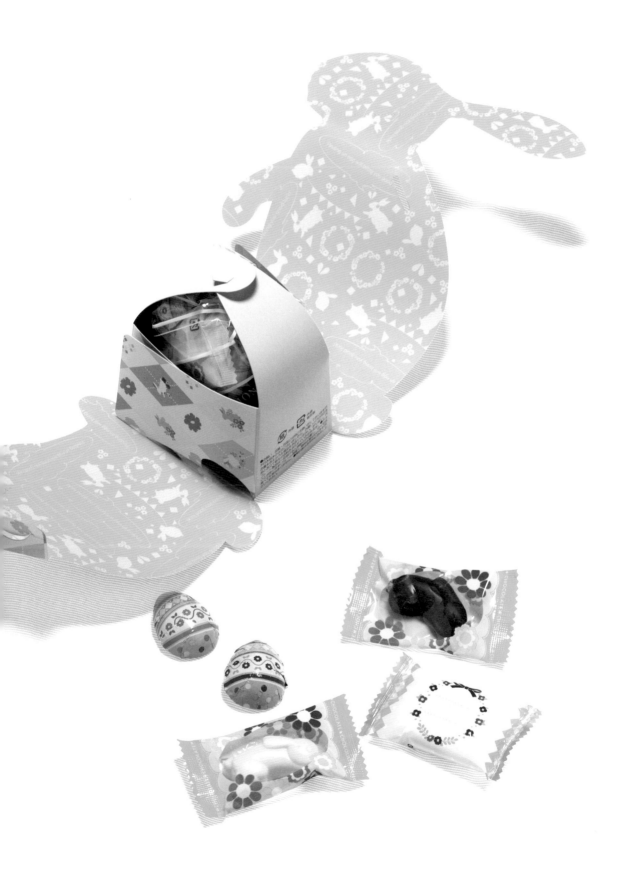

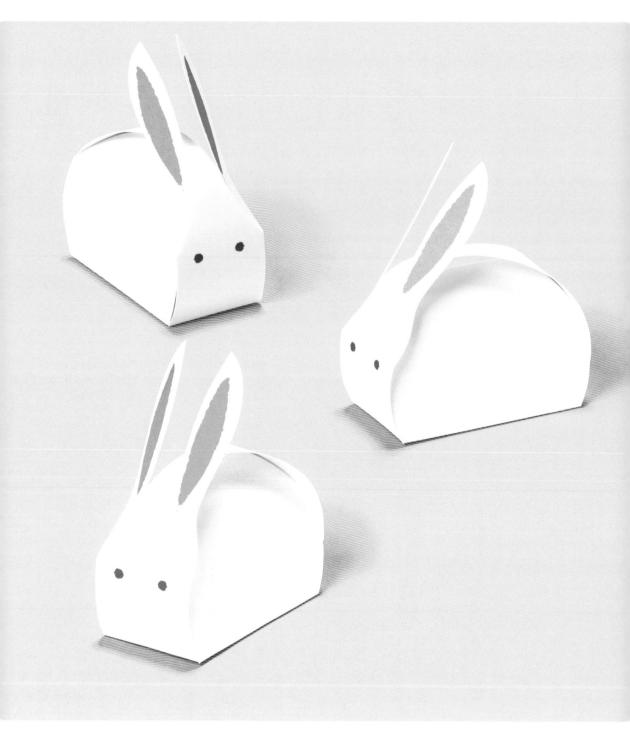

秋夜のうさぎ
菓匠清閑院
［和菓子 Japanese confectionery］
S：菓匠清閑院

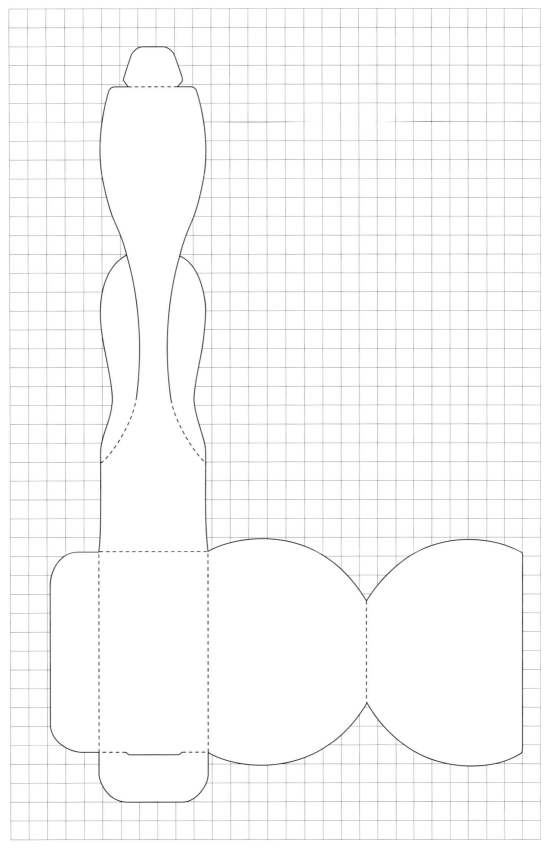

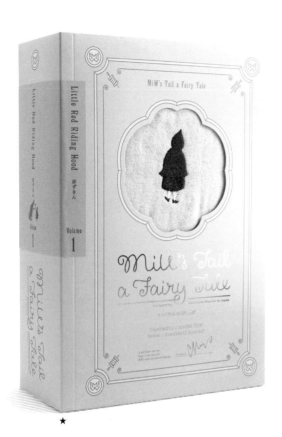
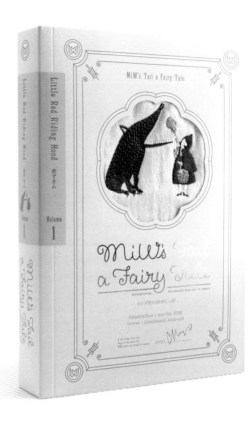

★

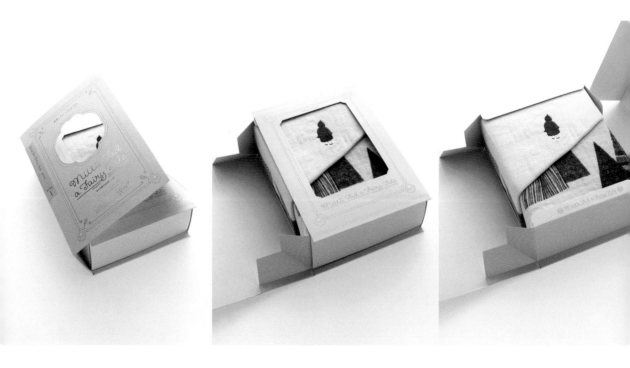

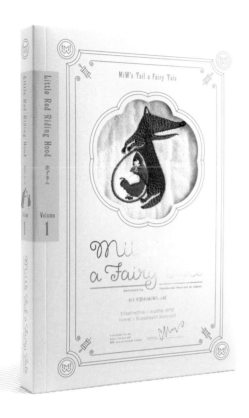

おとぎ話の MiW しっぽ
楠橋紋織

［タオル　Towel］

AD, D：松本幸二
DF, S：グランドデラックス

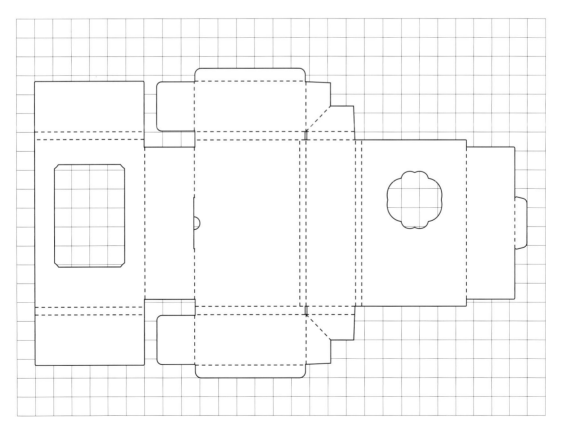

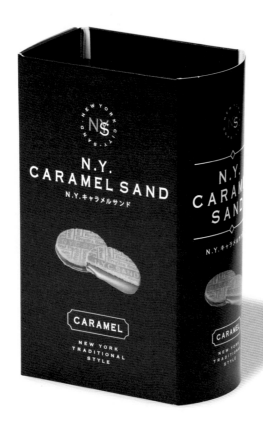

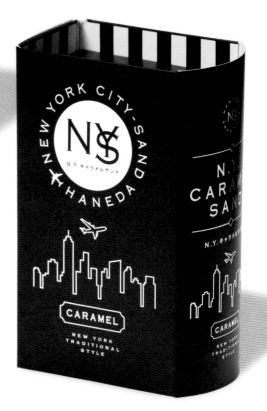

N.Y. キャラメルサンド 4 個入
N.Y.C.SAND
［洋菓子　Western confectionery］
S：東京玉子本舗

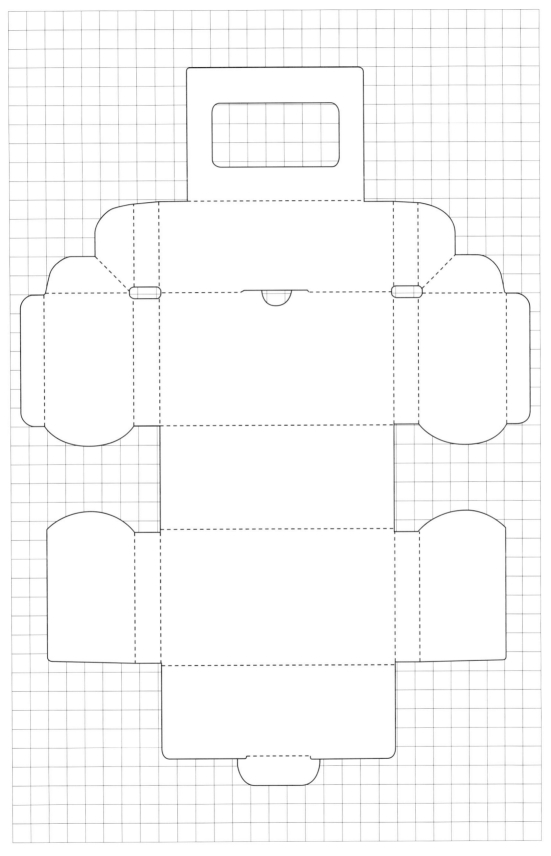

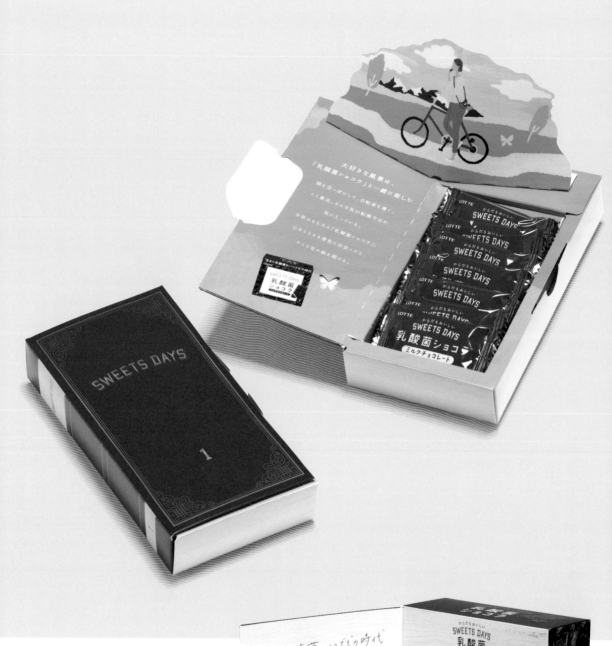

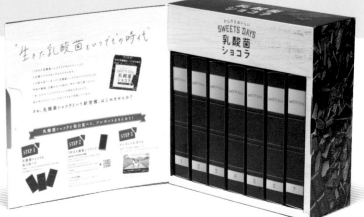

乳酸菌ショコラ

ロッテ

[洋菓子 Western confectionery]

AD：西村光央（テー・オー・ダブリュー）
D：渡邊阿友
I：紙野夏紀
コーディネーター：上嶋和巳（シュガー）
プロデューサー：木村佳織（テー・オー・ダブリュー）/
桑波田寛之（テー・オー・ダブリュー）
S：博報堂

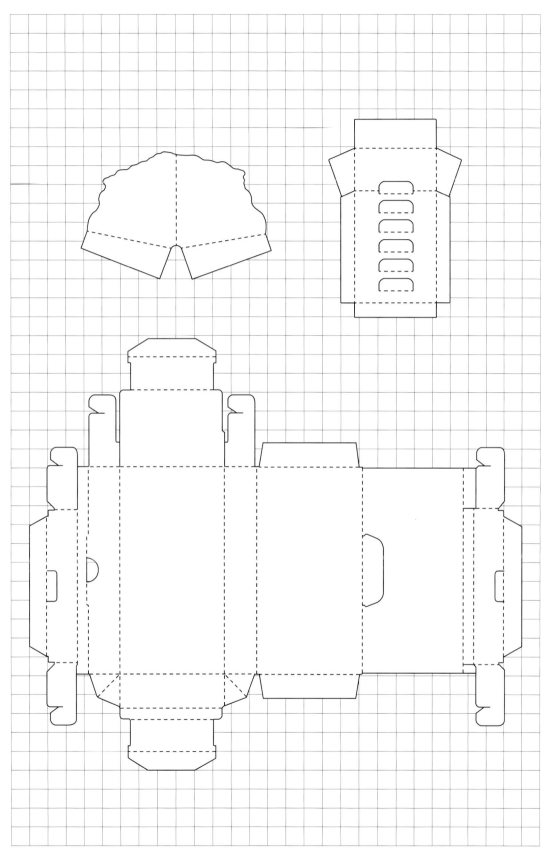

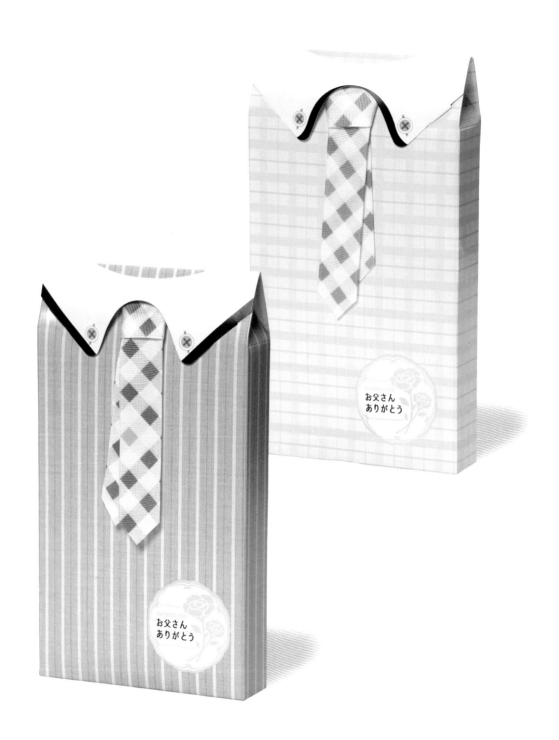

お父さんありがとう
桂新堂

[和菓子 Japanese confectionery]

CD：長谷川博基
D：小野部 遥 / 山下恵実
DF：ザ・パック
S：桂新堂

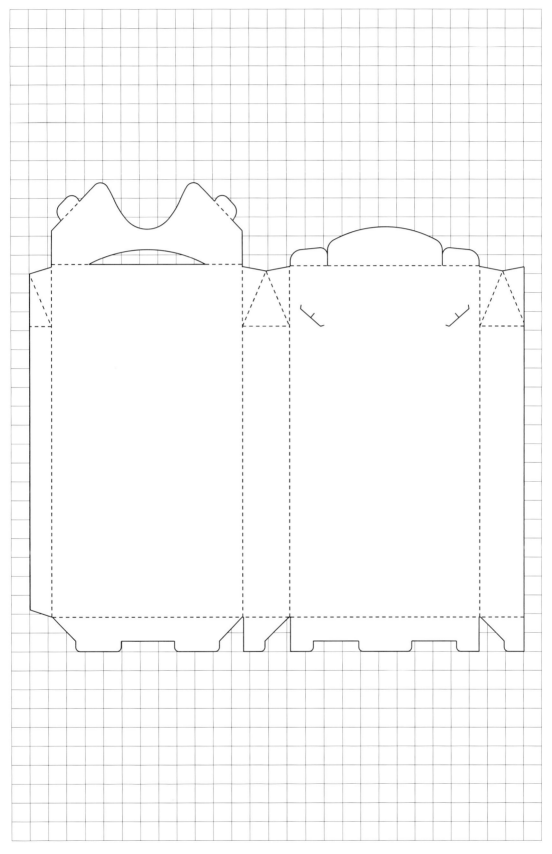

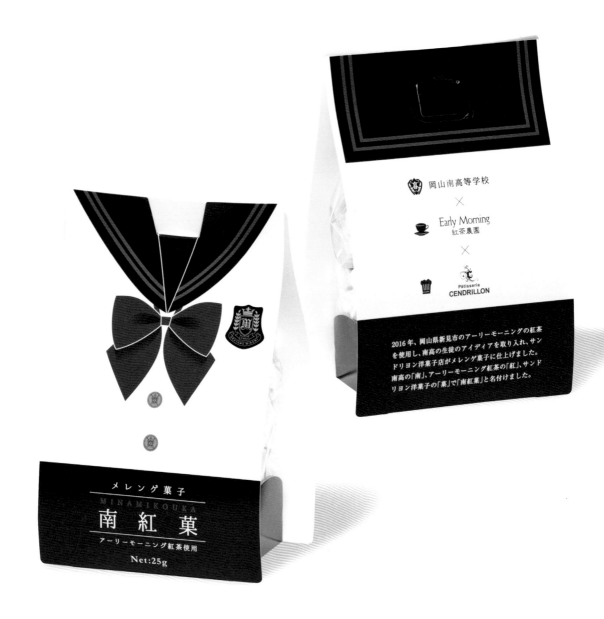

岡山南高等学校

Early Morning
紅茶農園

Pâtisserie
CENDRILLON

2016年、岡山県新見市のアーリーモーニングの紅茶を使用し、南高の生徒のアイディアを取り入れ、サンドリヨン洋菓子店がメレンゲ菓子に仕上げました。南高の「南」、アーリーモーニング紅茶の「紅」、サンドリヨン洋菓子の「菓」で「南紅菓」と名付けました。

メレンゲ菓子
MINAMIKOUKA
南 紅 菓
アーリーモーニング紅茶使用
Net:25g

南紅菓
岡山県立岡山南高等学校

［洋菓子　Western confectionery］

D：正信朝子
アイデア：岡山県立岡山南高等学校
監修：サンドリヨン洋菓子
DF, S：中国シール印刷

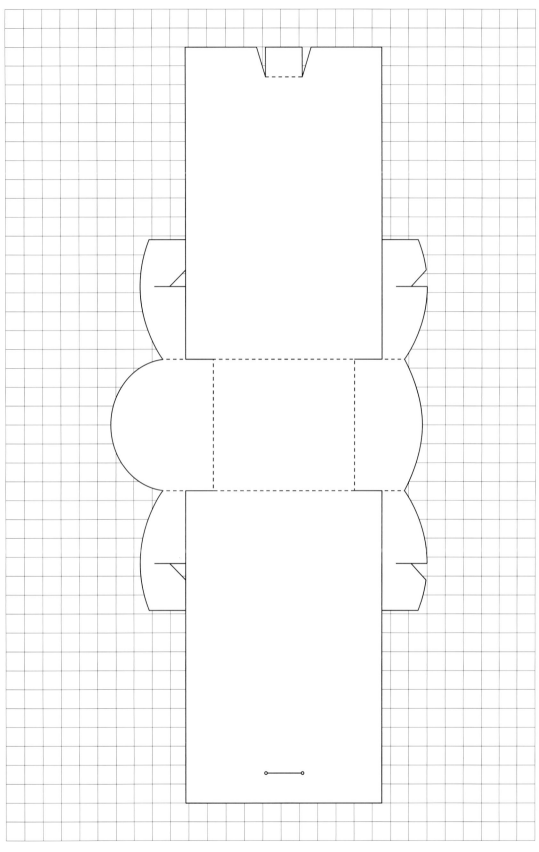

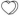

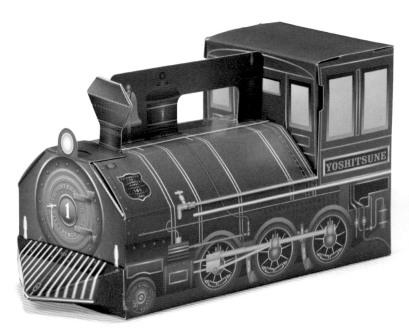

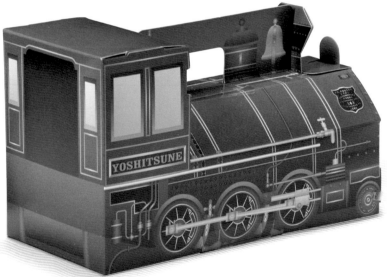

京都鉄道博物館チョコスティッククッキー
京都鉄道博物館ミュージアムショップ
京都駅観光デパート

［洋菓子　Western confectionery］

D, I：菊池雄一郎
プランナー：中西紗友理（御所飴本舗）
DF：デザインミニット / 藤徳紙器
コーディネーター：藤本千夏（長登屋）
製造：長登屋福井工場
S：長登屋

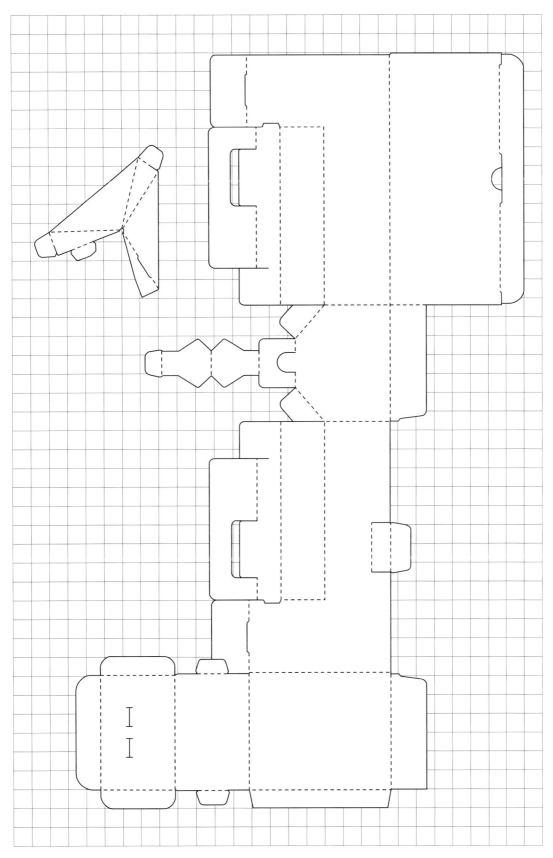

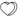

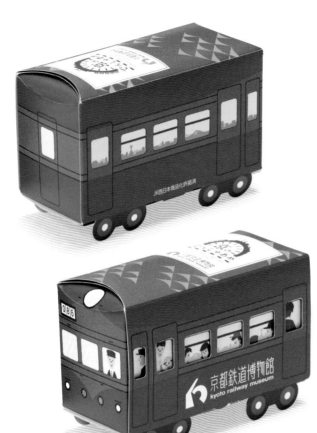

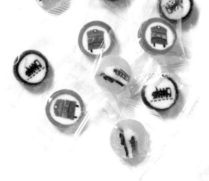

京のでんしゃあめ
京都鉄道博物館ミュージアムショップ
京都駅観光デパート

［和菓子　Japanese confectionery］

D, I：菊池雄一郎
DF：デザインミニット
プランナー：中西紗友理（御所飴本舗）
S：御所飴本舗

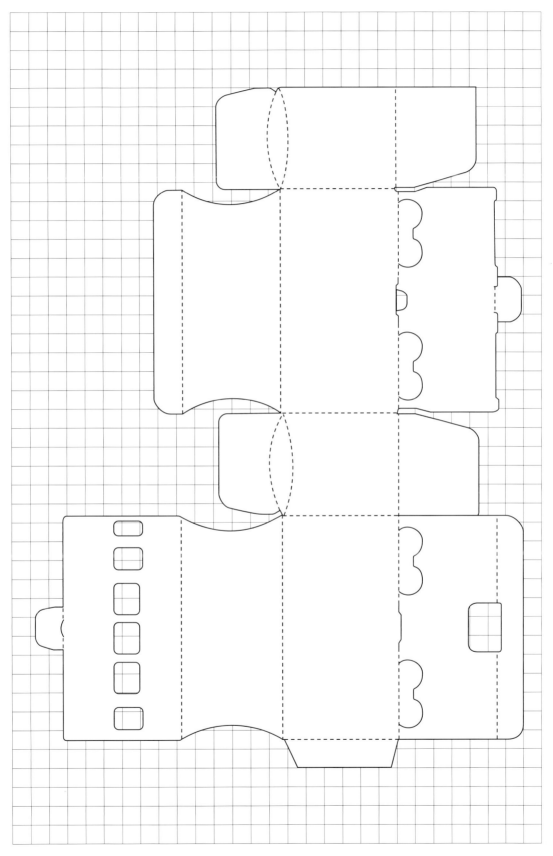

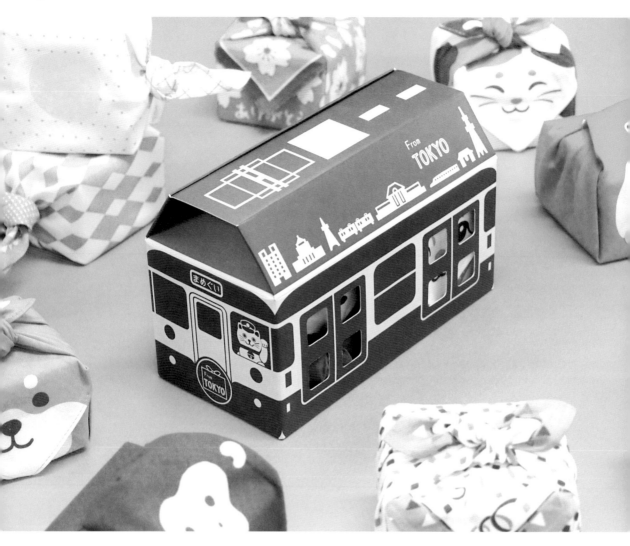

まめぐいギフトボックス 電車
かまわぬ まめぐい事業部
[ギフト用パッケージ　Gift package box]
S：かまわぬ まめぐい事業部

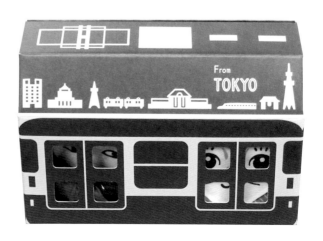

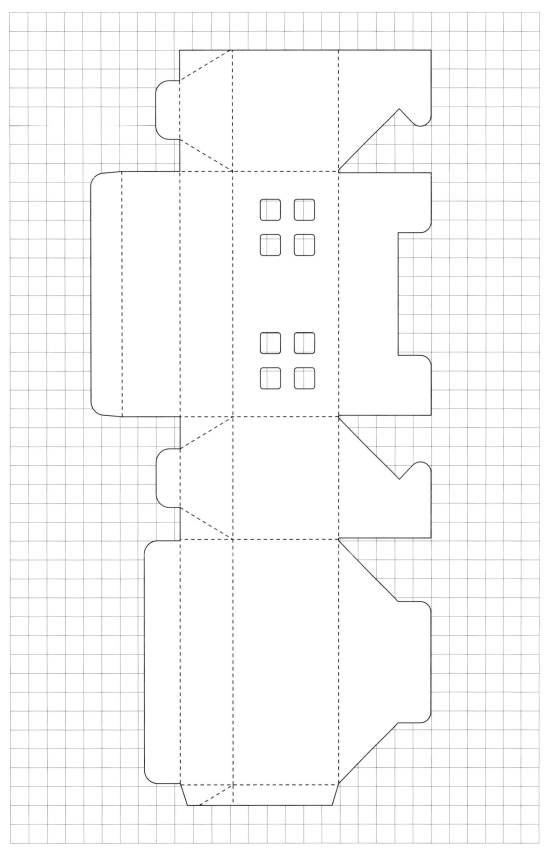

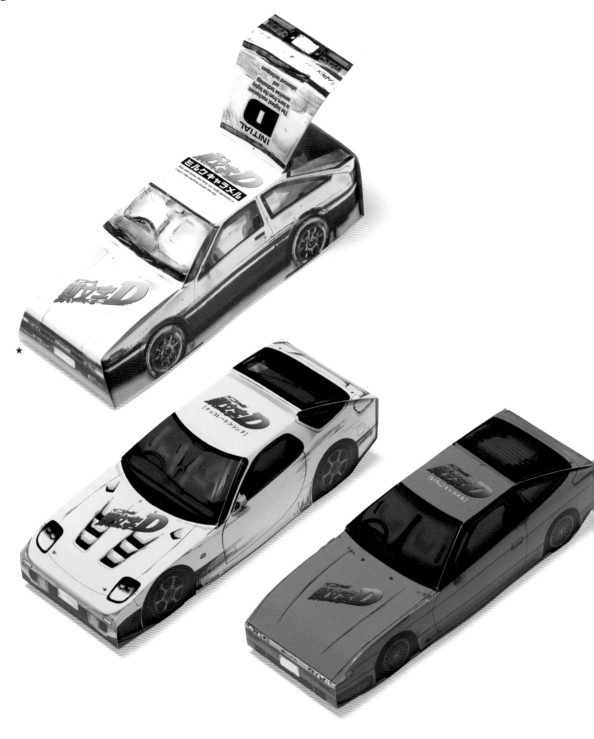

頭文字D ミルクキャラメル
チョコレートクランチ / いちごキャラメル
マツザワ

［洋菓子 Western confectionery］

S：マツザワ

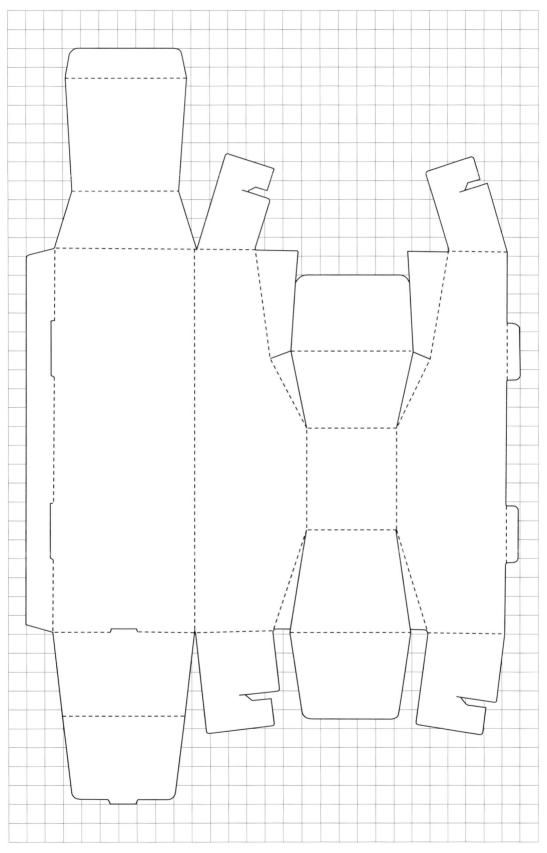

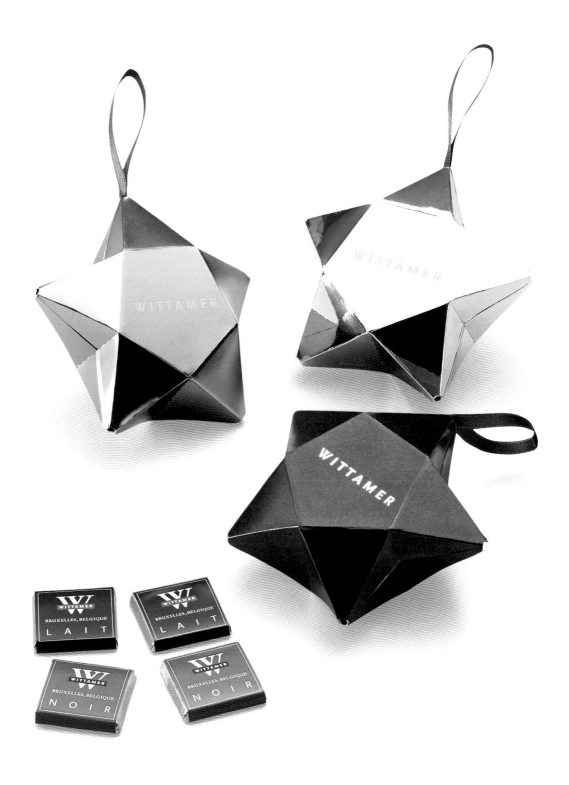

サンティエ
WITTAMER JAPON
［洋菓子 Western confectionery］
S：エーデルワイス

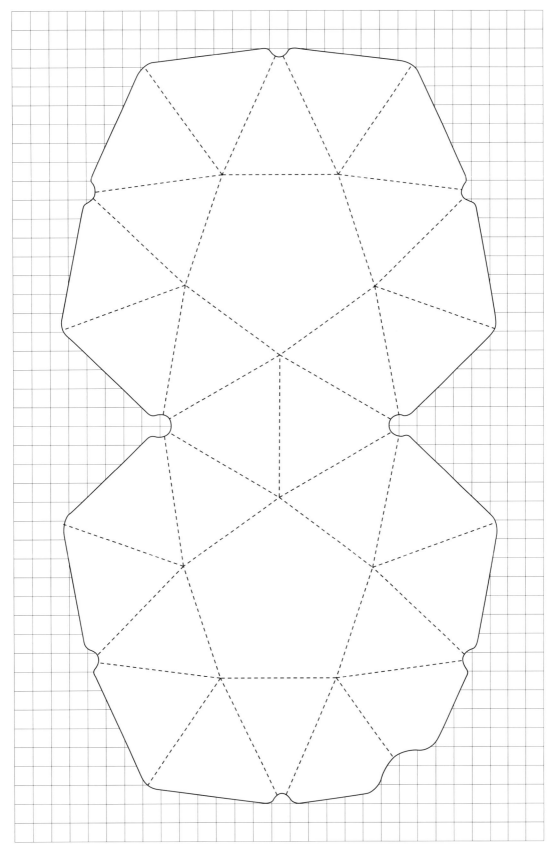

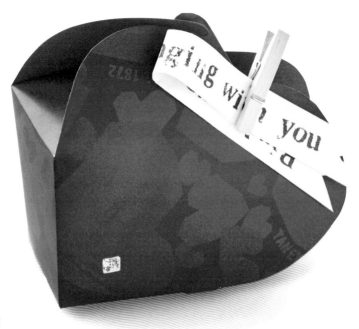

たねや「ハート」
たねやグループ

[和菓子 Japanese confectionery]

AD：木村冬樹（たねやグループ アート室）
D：櫻井香央里（たねやグループ アート室）
S：たねやグループ

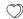

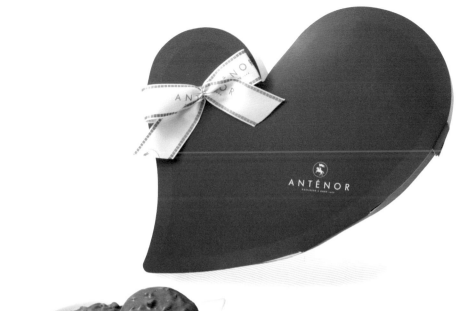

ショコラ・アマンド
ANTENOR
［洋菓子　Western confectionery］
S：エーデルワイス

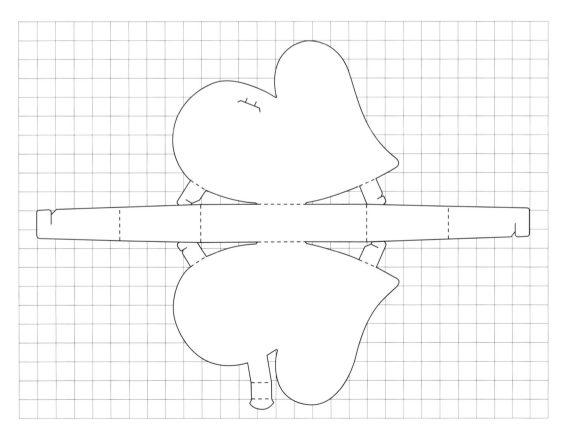

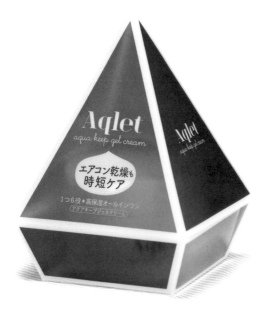
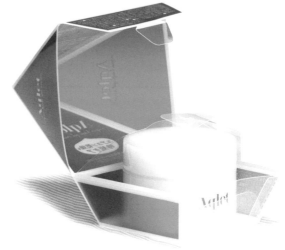

アクレット アクアキープジェルクリーム
バイソン

［コスメ　Cosmetics］

D：三原美奈子
S：バイソン

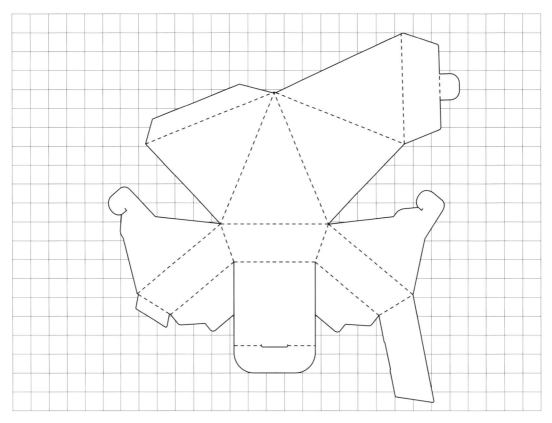

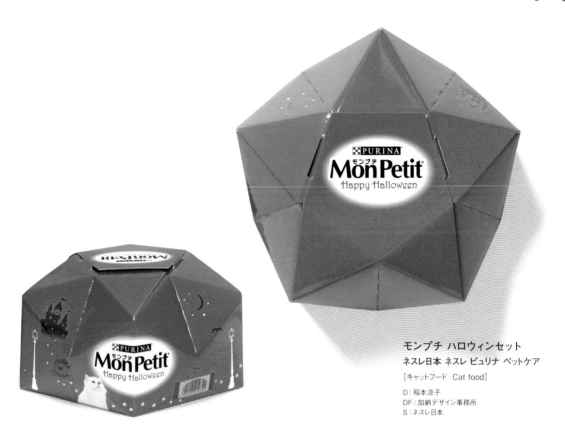

モンプチ ハロウィンセット
ネスレ日本 ネスレ ピュリナ ペットケア

[キャットフード　Cat food]

D：稲本涼子
DF：加納デザイン事務所
S：ネスレ日本

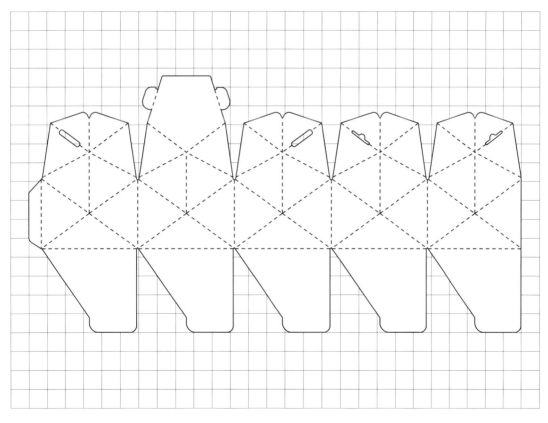

Chapter: 2

Decorative Design

フォルム型

具体的なモノの形は模していないけれど
パッケージの形そのものが特徴的
あるいは、パッケージの一部がモノの形を模し
装飾要素となっているデザイン

Designs that focus on unique
and decorative forms.

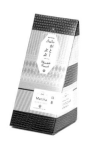

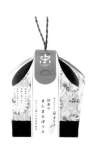

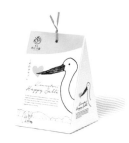

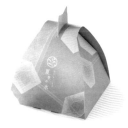

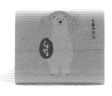

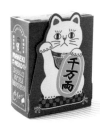

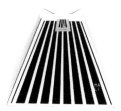

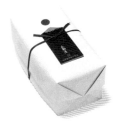

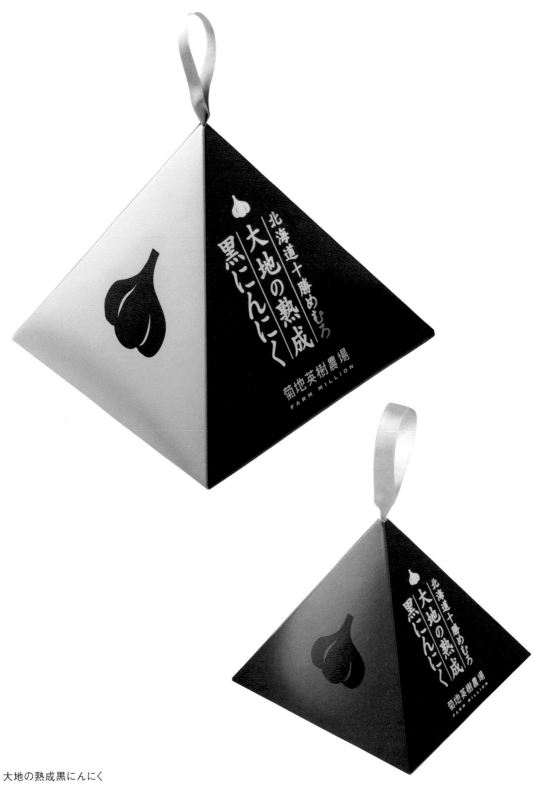

大地の熟成黒にんにく
ファーム・ミリオン

[加工食品　Processed food]

DF：ファーム ステッド
S：ファーム・ミリオン

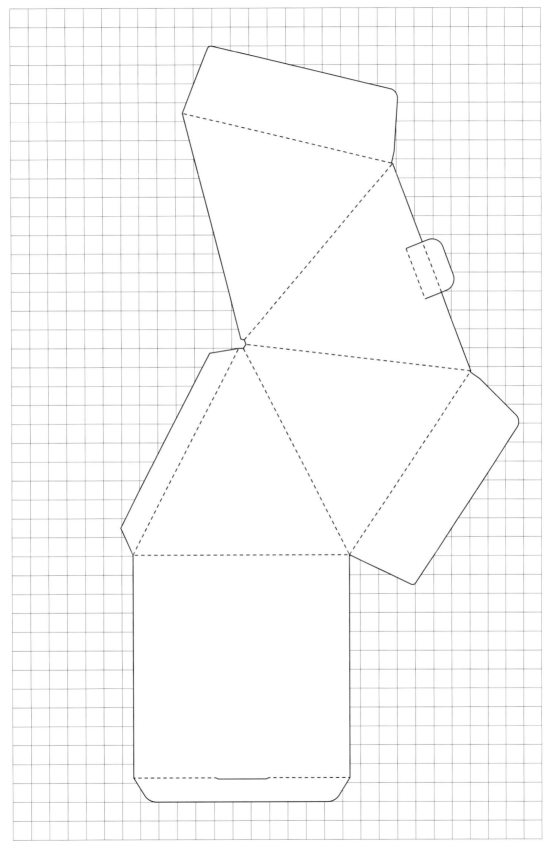

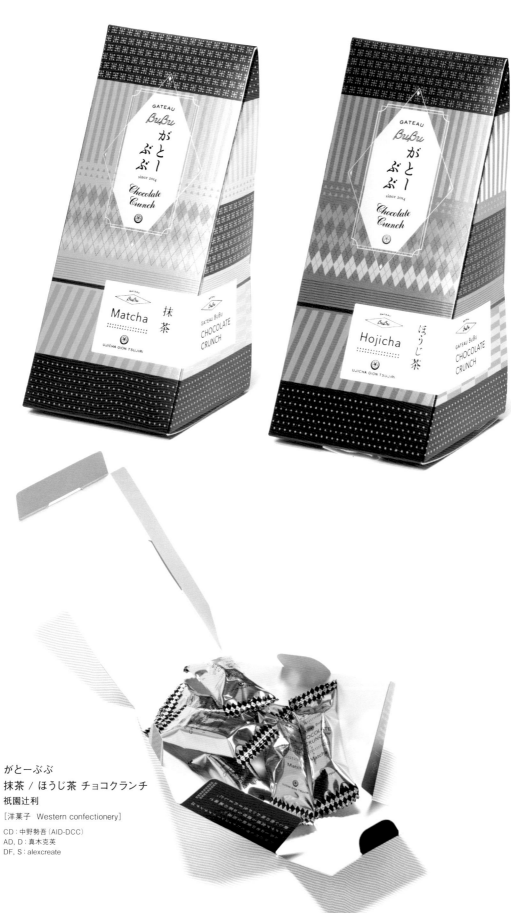

がとーぶぶ
抹茶 / ほうじ茶 チョコクランチ
祇園辻利

［洋菓子　Western confectionery］

CD：中野勢吾（AID-DCC）
AD, D：真木克英
DF, S：alexcreate

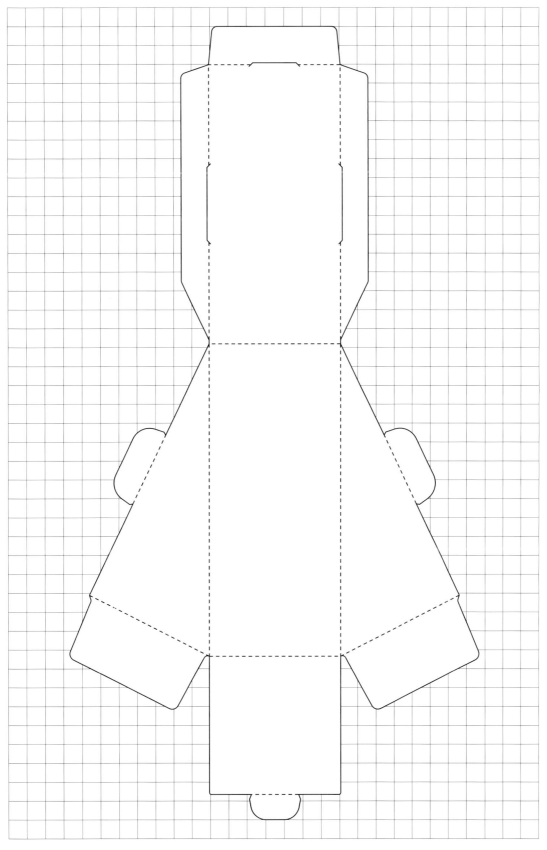

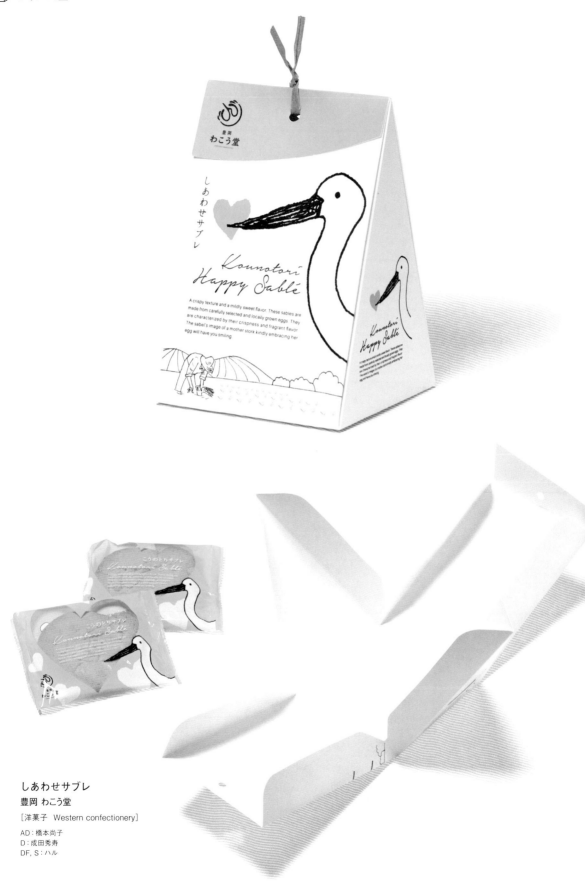

しあわせサブレ

豊岡 わこう堂

[洋菓子 Western confectionery]

AD：橋本尚子
D：成田秀寿
DF, S：ハル

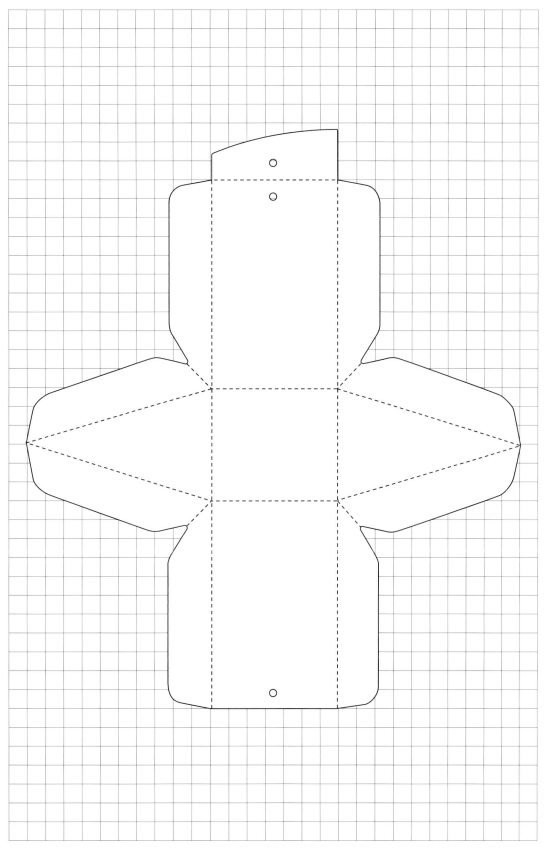

 フォルム型

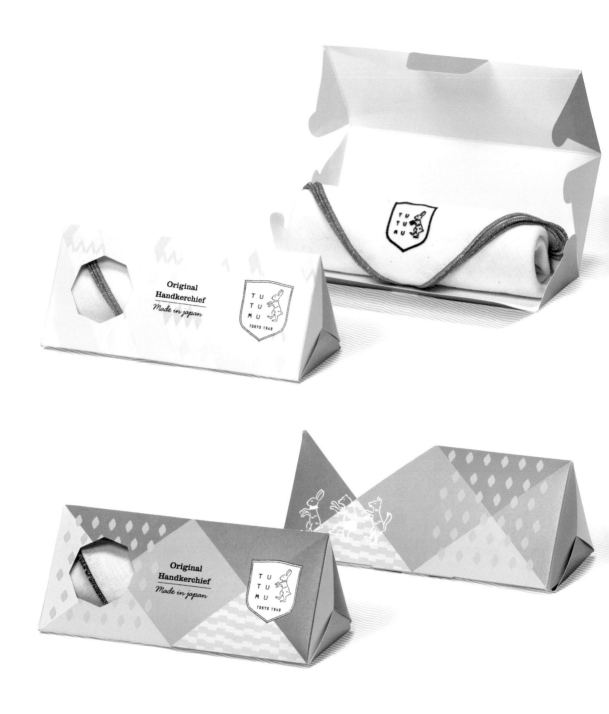

ハンカチーフ
オレンジトーキョー

［ハンカチ Handkerchief］

DF：サーモメーター
S：オレンジトーキョー

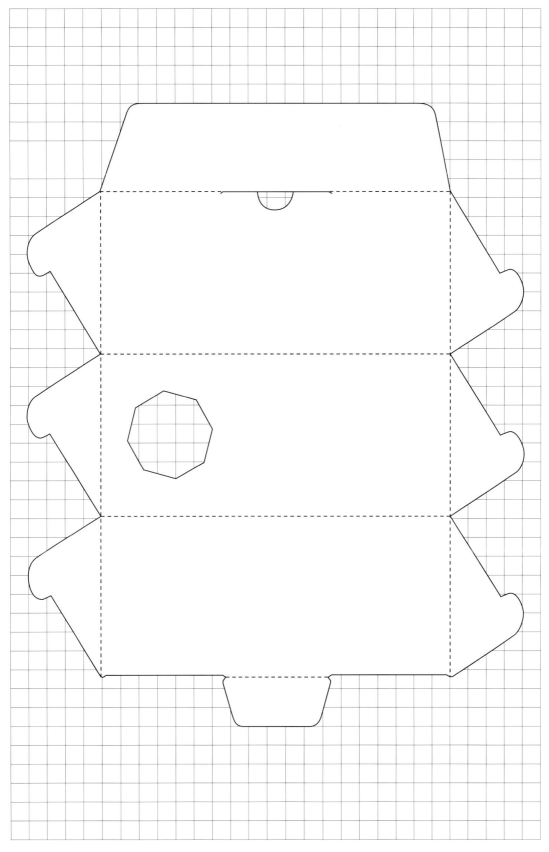

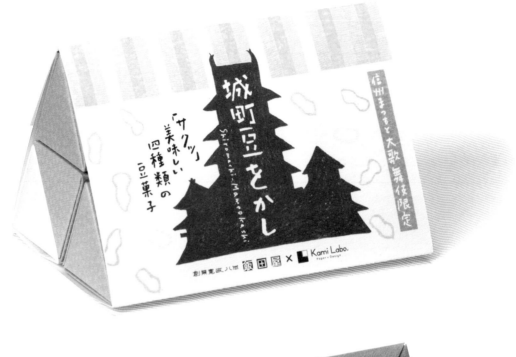

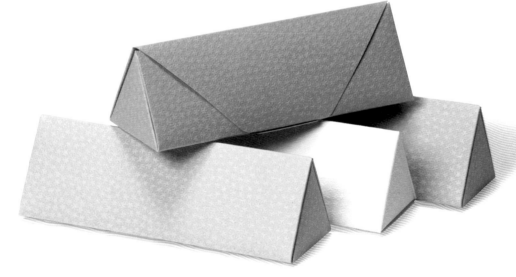

城町豆をかし

飯田屋製菓

［和菓子 Japanese confectionery］

AD：古畑泰明
D：豊島めぐ美
DF：Kami Labo
印刷，加工：河原紙器
S：大徳紙商事

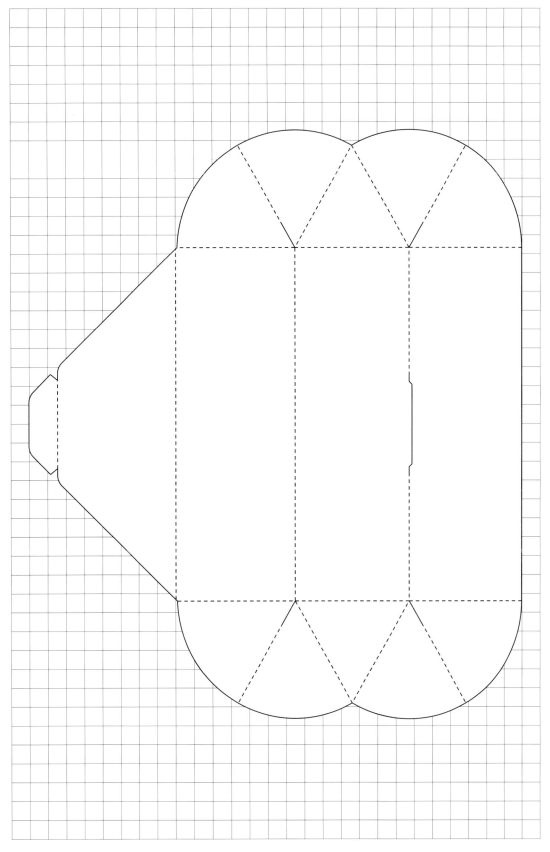

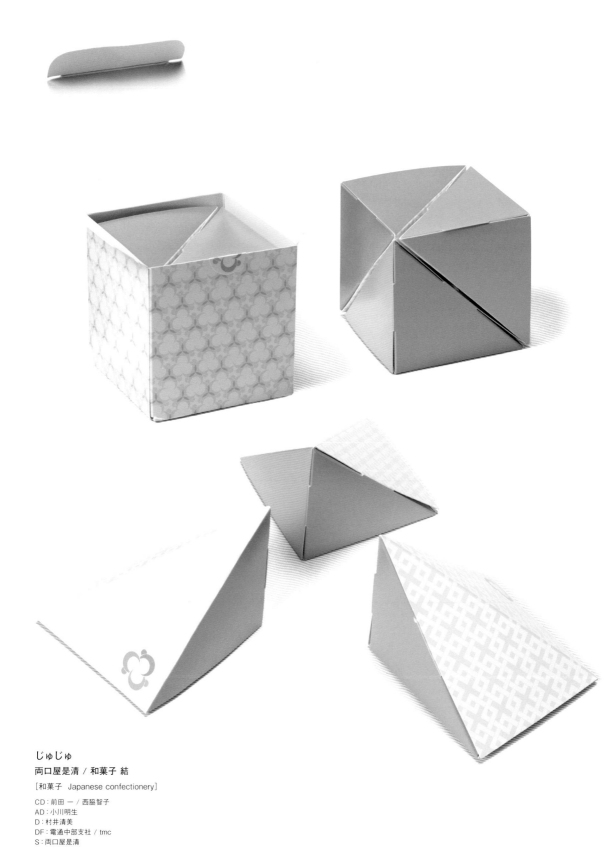

じゅじゅ
両口屋是清 / 和菓子 結

[和菓子 Japanese confectionery]

CD：前田 一 / 西脇智子
AD：小川明生
D：村井清美
DF：電通中部支社 / tmc
S：両口屋是清

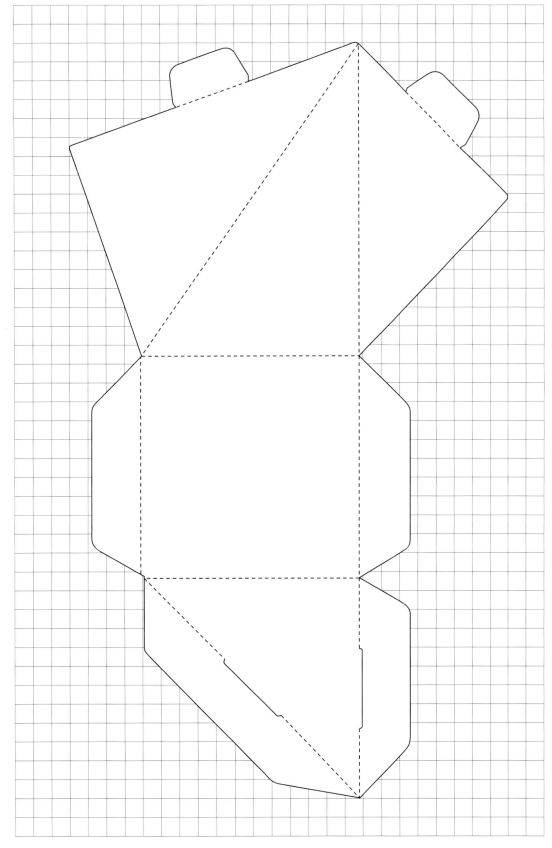

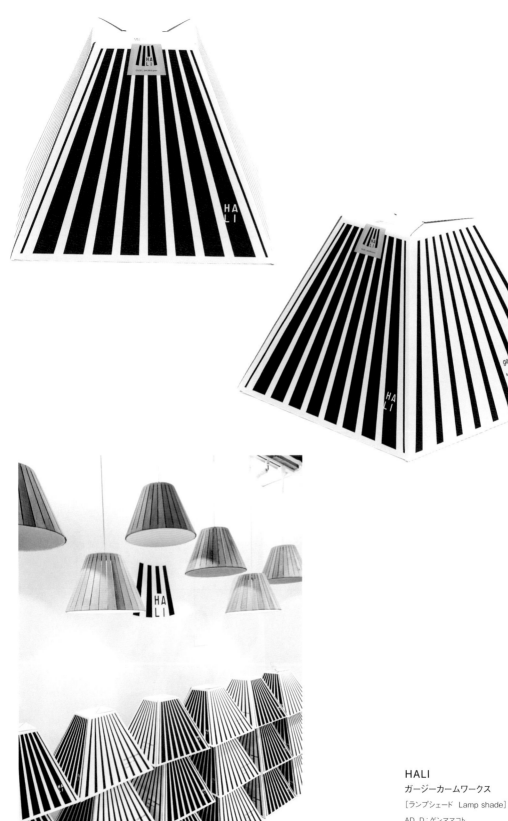

HALI
ガージーカームワークス

［ランプシェード　Lamp shade］

AD, D：ゲンママコト
DF, S：デザイン事務所カギカッコ

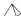

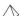

夏季の氷
ヨックモック

［洋菓子　Western confectionery］

CD：石島太一
AD：曽原義弘
D：ニイツマユウコ
S：ヨックモック

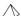

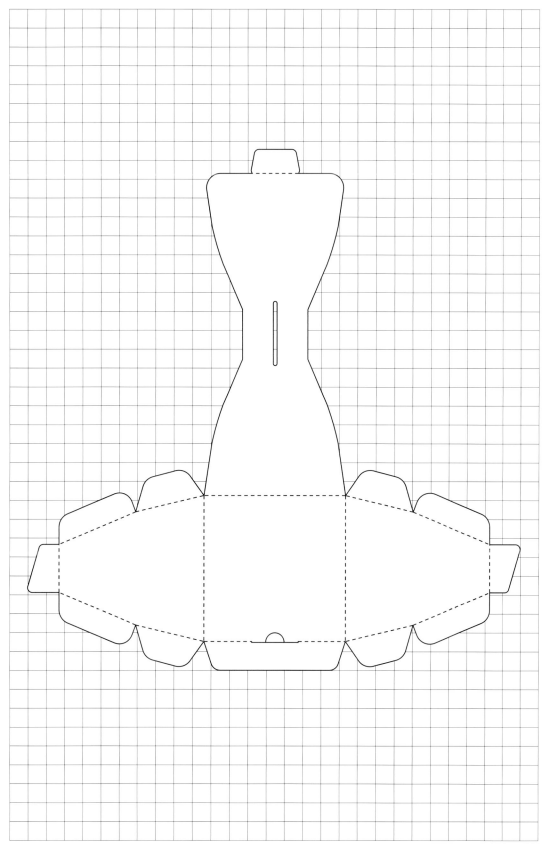

かりんといろは
麻布かりんと

[和菓子 Japanese confectionery]

S：麻布かりんと

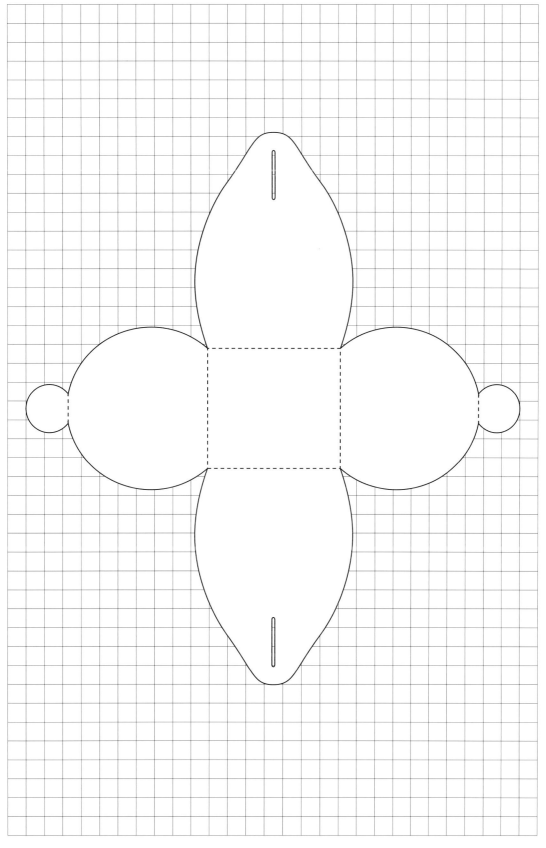

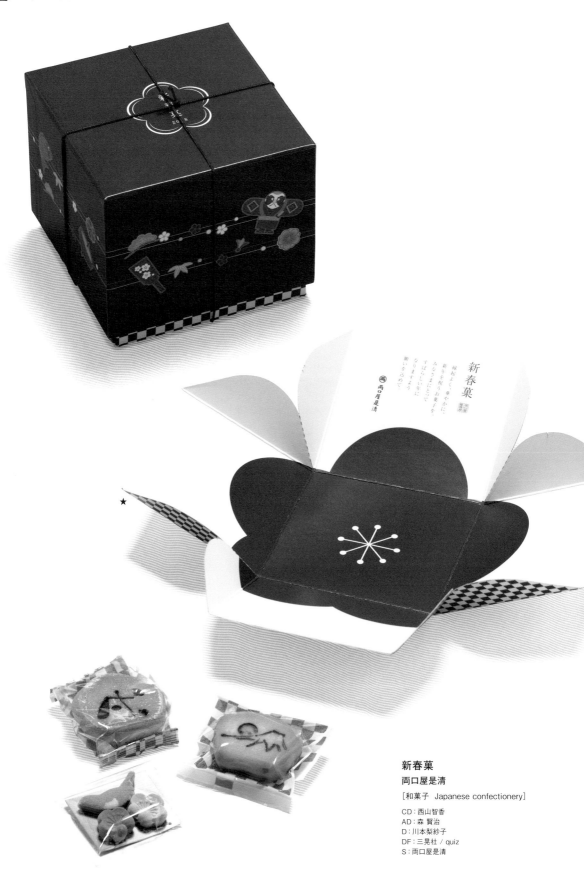

★

新春菓

両口屋是清

［和菓子　Japanese confectionery］

CD：西山智香
AD：森 賢治
D：川本梨紗子
DF：三晃社 / quiz
S：両口屋是清

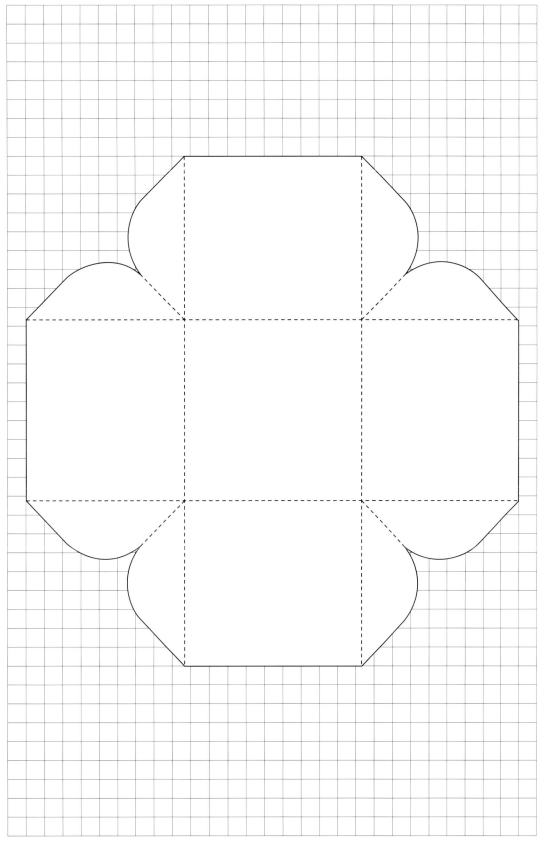

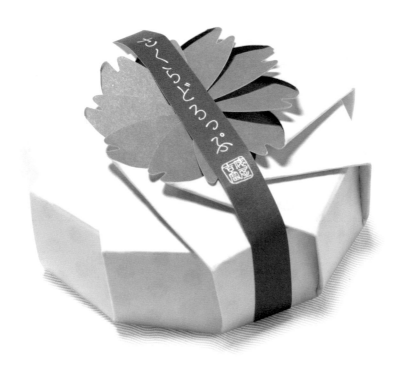

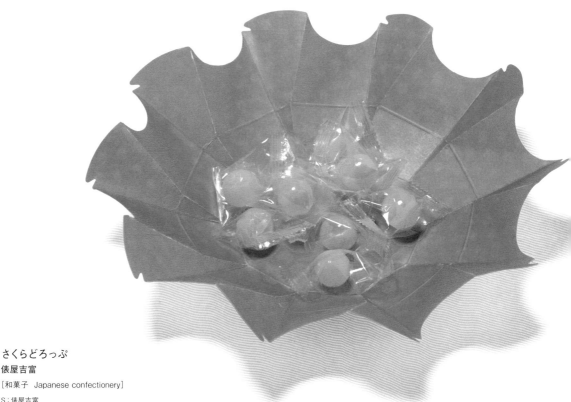

さくらどろっぷ
俵屋吉富
［和菓子　Japanese confectionery］
S：俵屋吉富

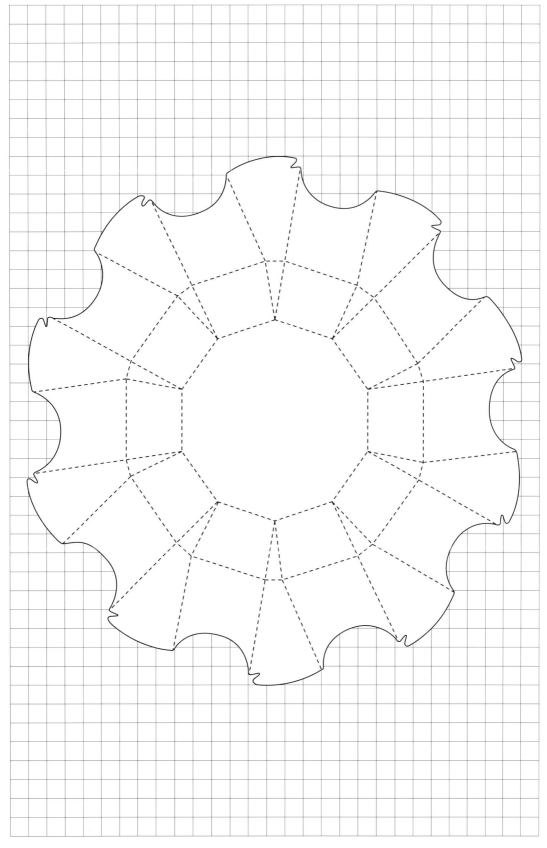

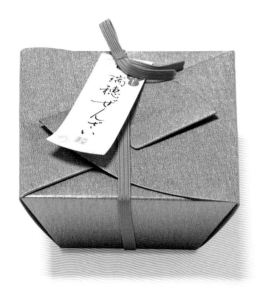

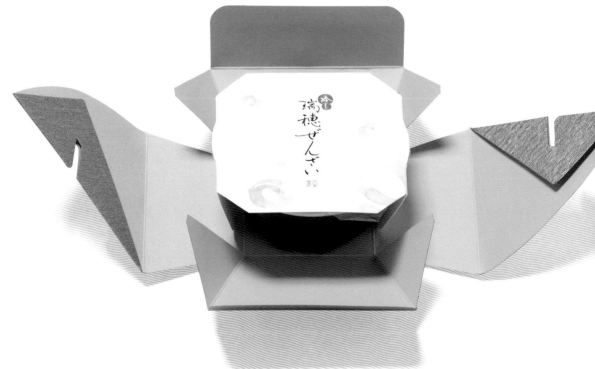

冷し瑞穂ぜんざい
両口屋是清

［和菓子　Japanese confectionery］

D：前田 一（両口屋是清企画部）
S：両口屋是清

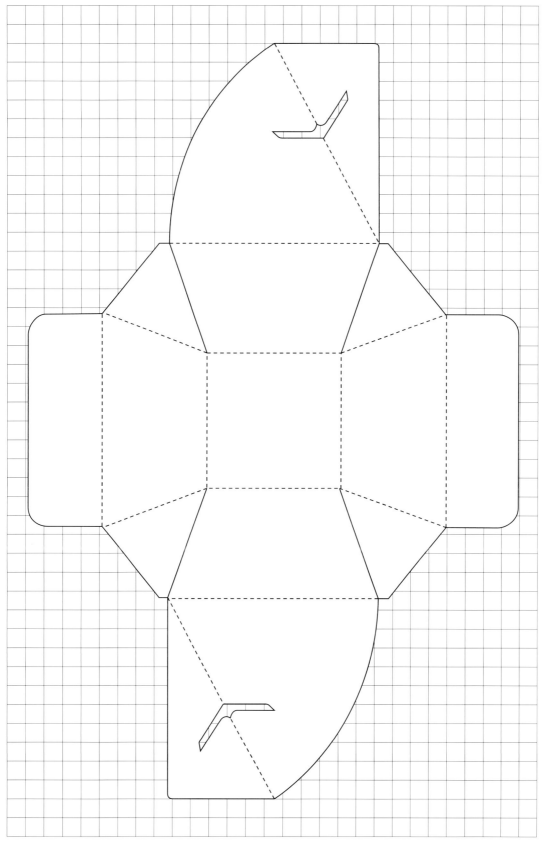

 フォルム型

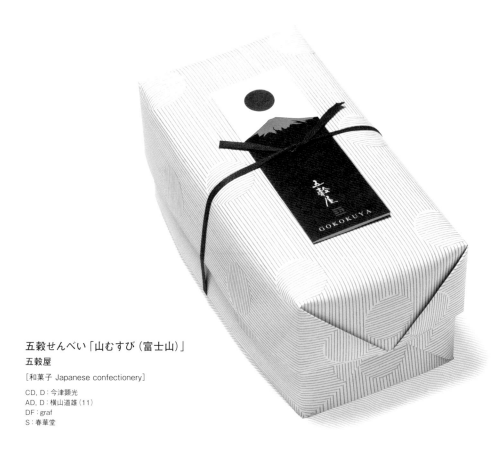

五穀せんべい「山むすび（富士山）」
五穀屋

［和菓子 Japanese confectionery］

CD, D：今津顕光
AD, D：横山道雄（11）
DF：graf
S：春華堂

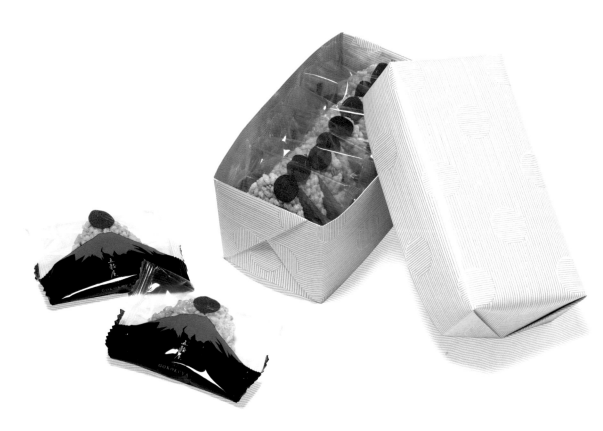

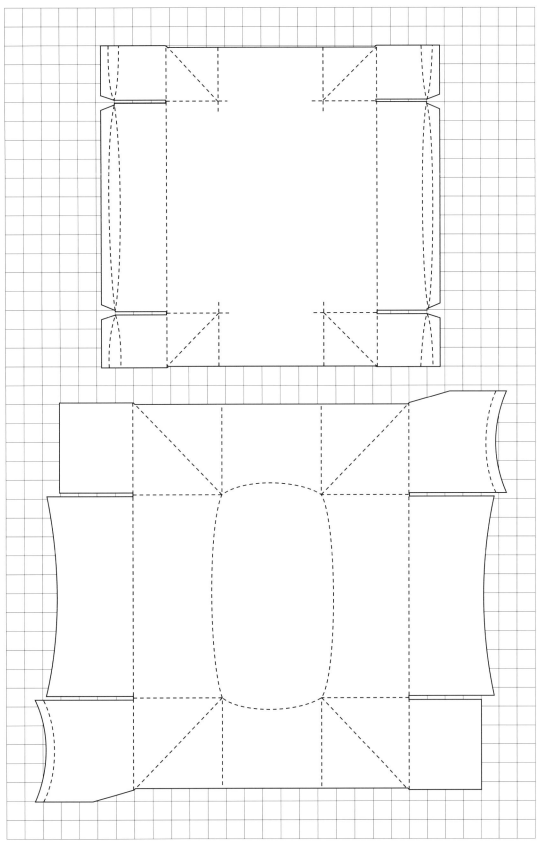

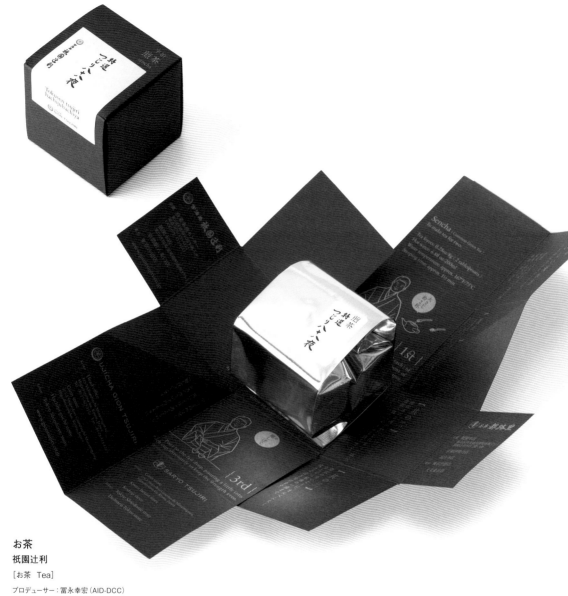

お茶

祇園辻利

［お茶 Tea］

プロデューサー：冨永幸宏（AID-DCC）
CD：中野勢吾（AID-DCC）
AD, D：真木克英
D：本田篤司
I：白根ゆたんぽ
DF, S：alexcreate

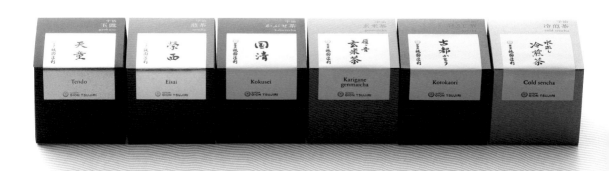

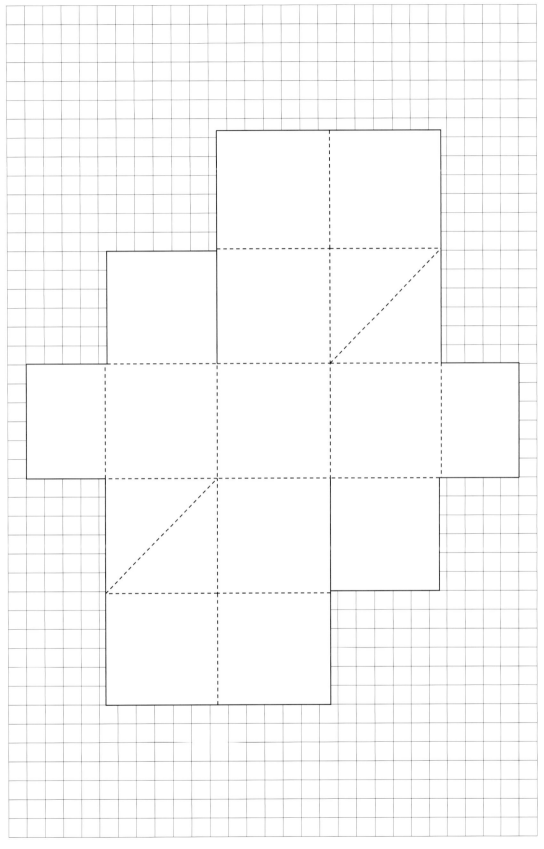

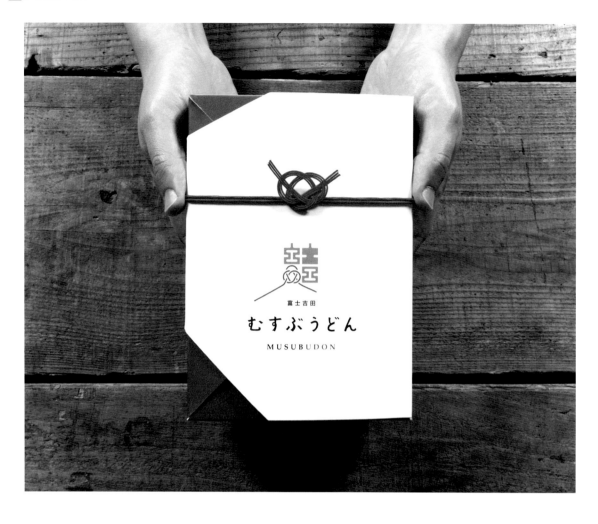

むすぶうどん
富士吉田みんなの貯金箱財団
LITTLE ROBOT

［麺類 Noodles］

CD, CW：岩澤太郎
AD, D：藤原鐘太
S：DESIGNMUDAI

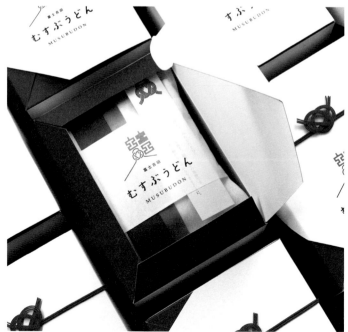

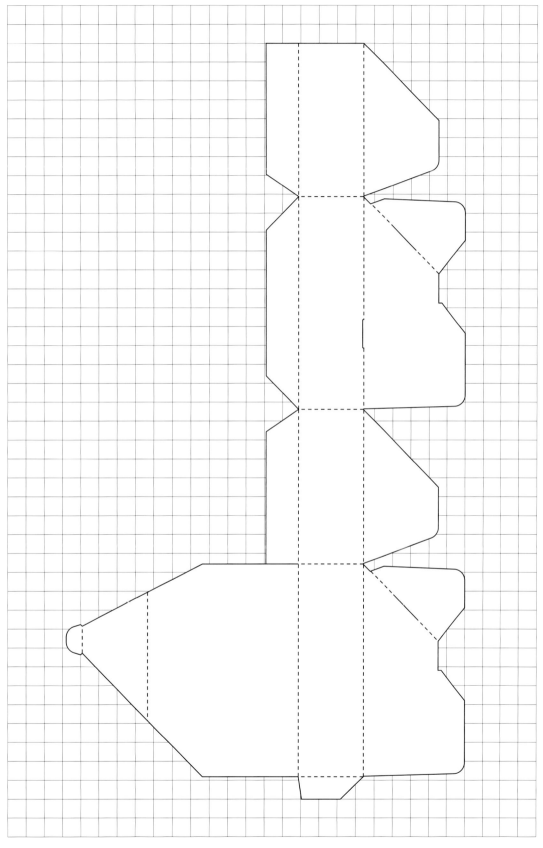

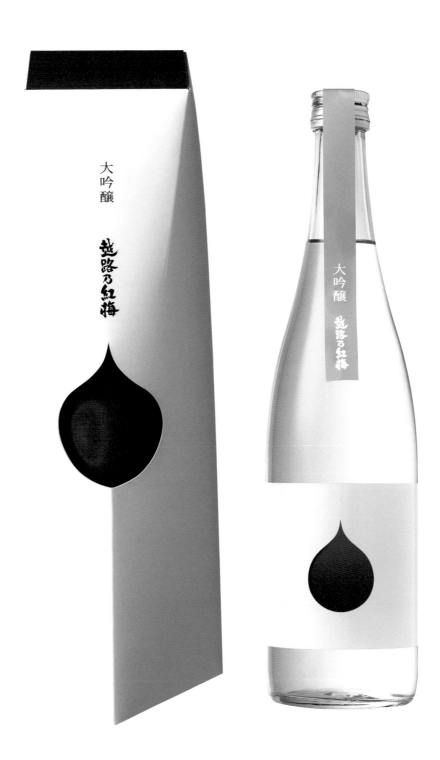

越路乃紅梅 大吟醸 山田錦
頚城酒造

［酒　Alcohol］

AD, D：茂山登志男
DF：岩橋印刷
S：頚城酒造

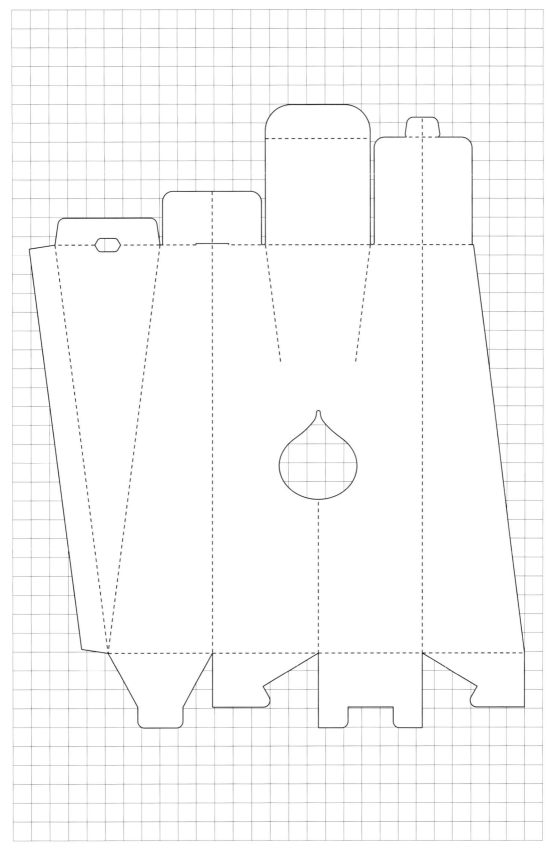

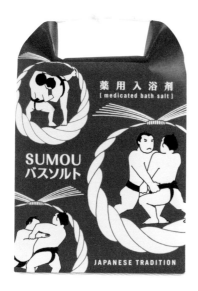

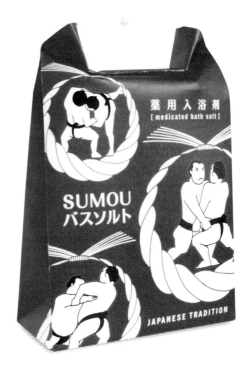

SUMOU バスソルト 横綱セット
チャーリー

［入浴品 Bath additive］

S：チャーリー

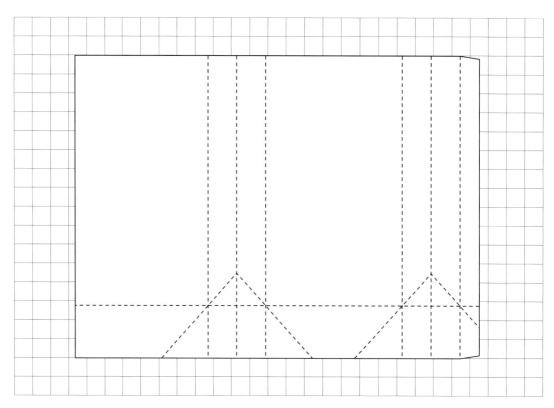

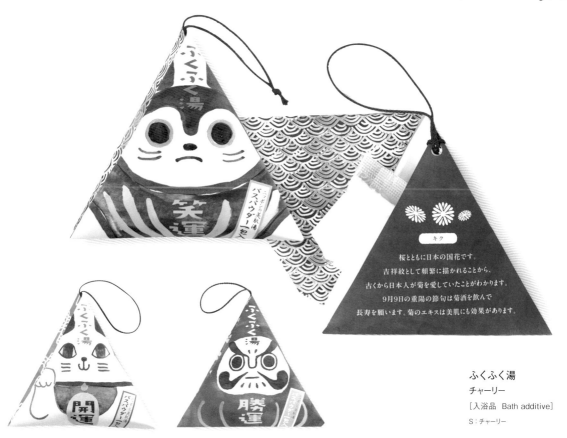

ふくふく湯
チャーリー

[入浴品 Bath additive]

S：チャーリー

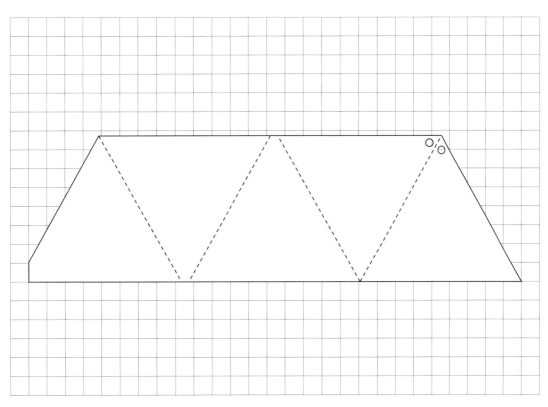

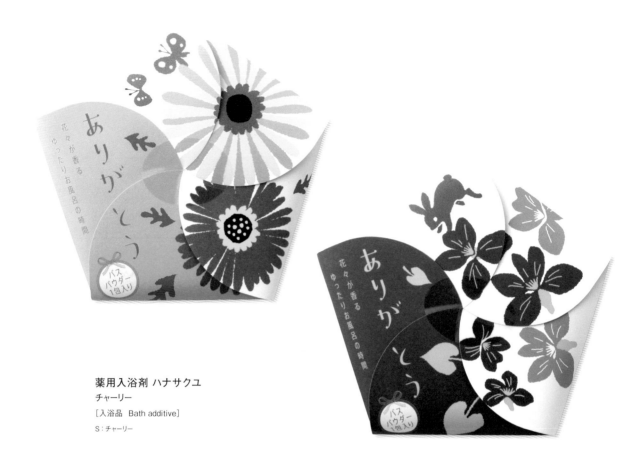

薬用入浴剤 ハナサクユ
チャーリー

［入浴品　Bath additive］

S：チャーリー

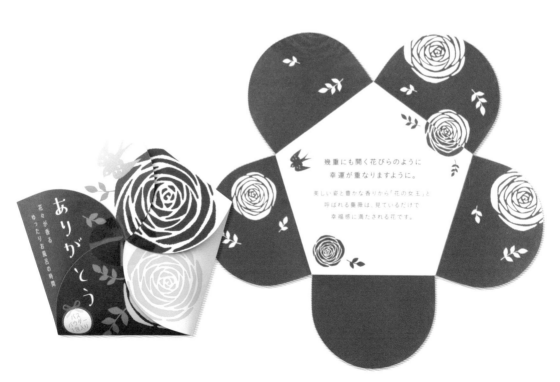

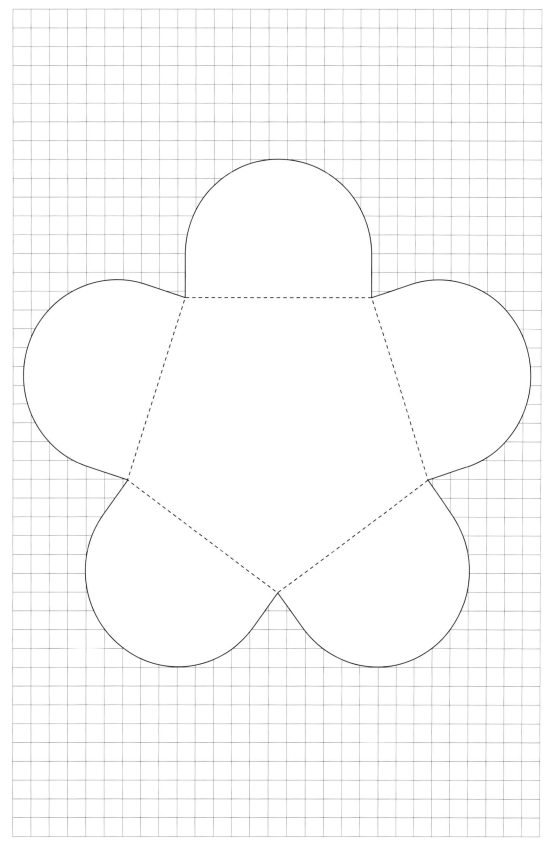

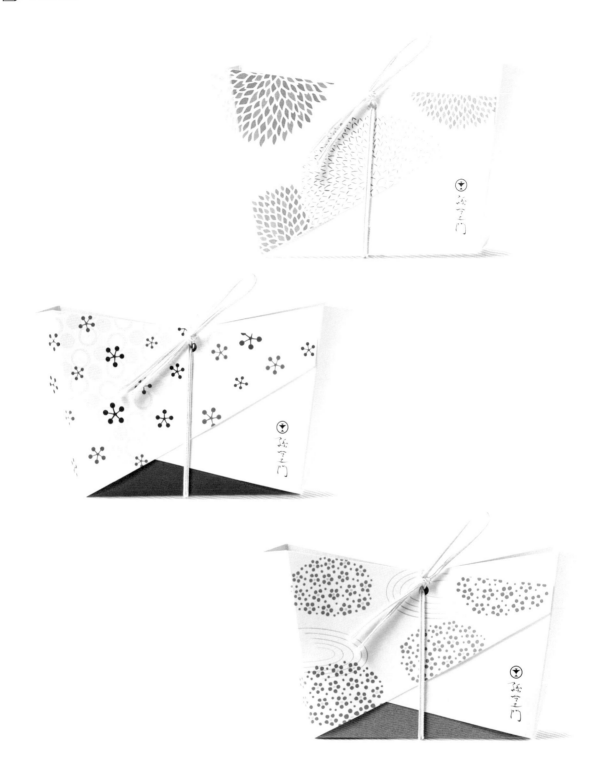

孫右エ門 おみやげ袋
孫右エ門

［お茶 Tea］

CD, AD：内田喜基
D：野畑太貴 / 塚原英美
書家：水島響水
DF, S：cosmos

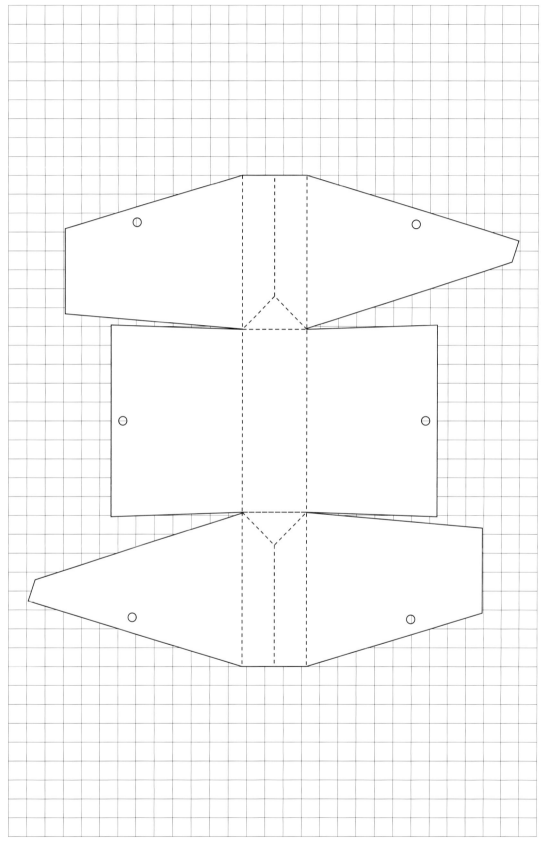

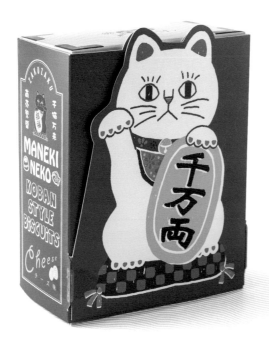
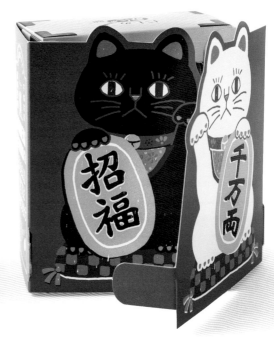

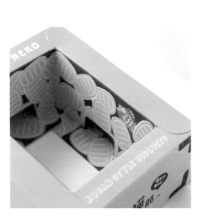
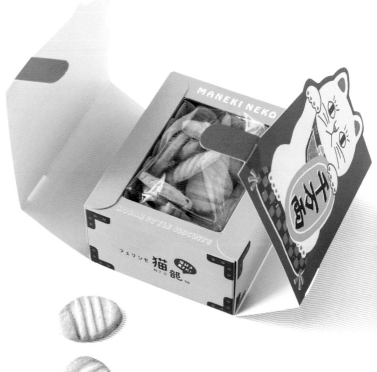

しあわせまねき猫の小判型ビスケット
FELISSIMO

［洋菓子 Western confectionery］

AD, D：有田真一
I：竹内香織（B&K）
S：SHUTTLE

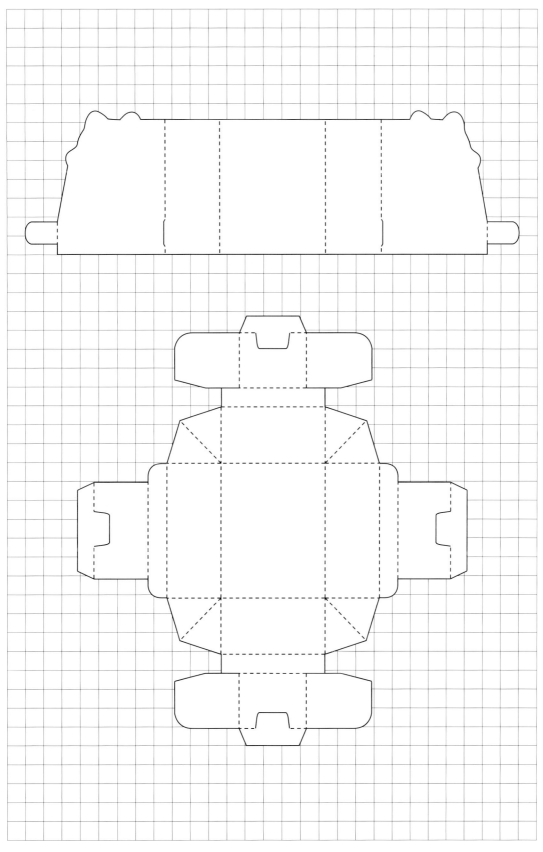

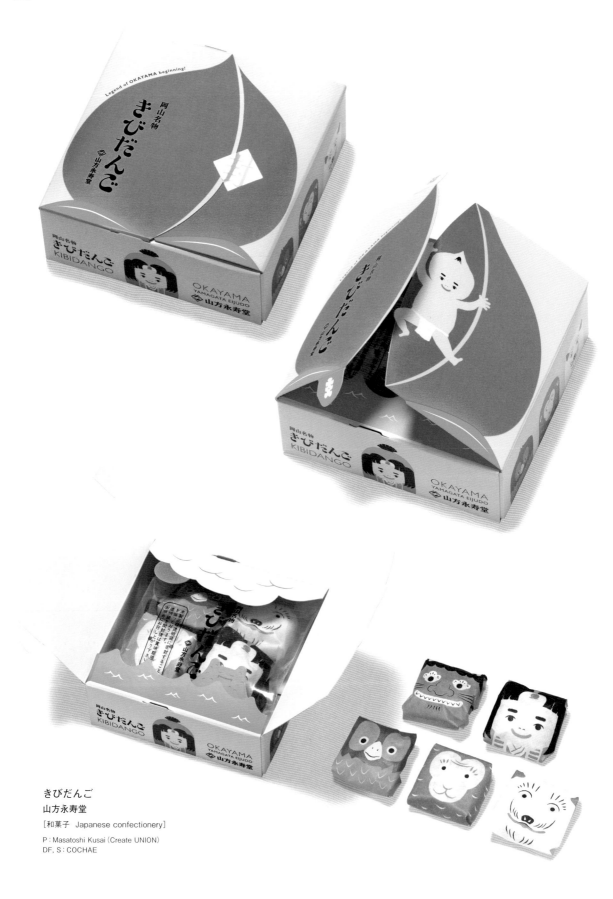

きびだんご
山方永寿堂

［和菓子 Japanese confectionery］

P：Masatoshi Kusai（Create UNION）
DF, S：COCHAE

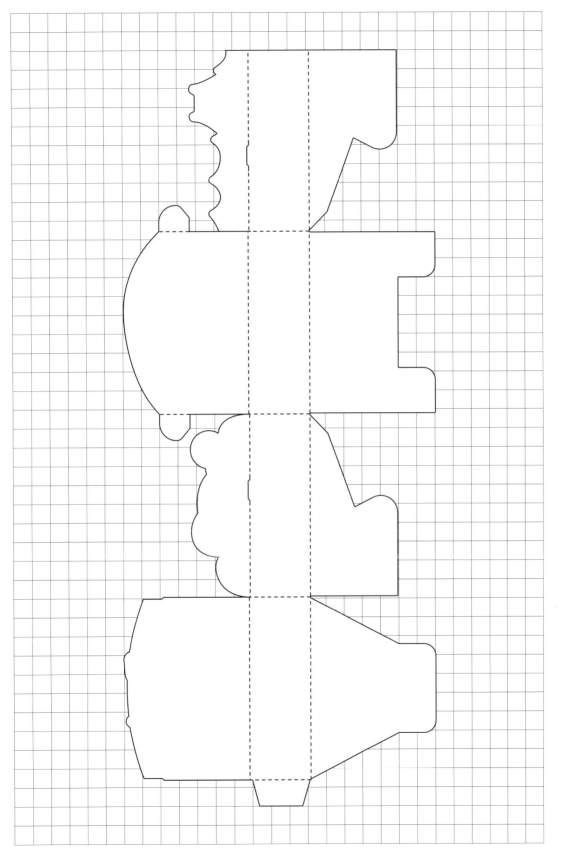

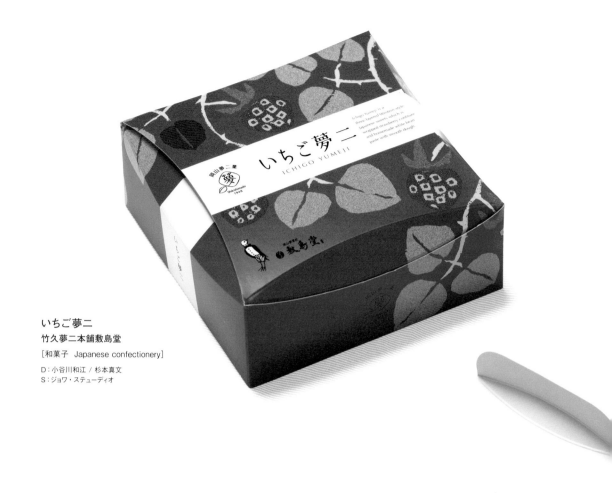

いちご夢二
竹久夢二本舗敷島堂

[和菓子　Japanese confectionery]

D：小谷川和江 / 杉本真文
S：ジョワ・スチューディオ

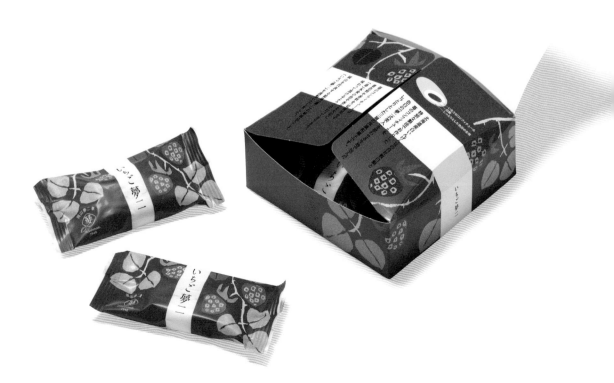

P140　いちご夢二

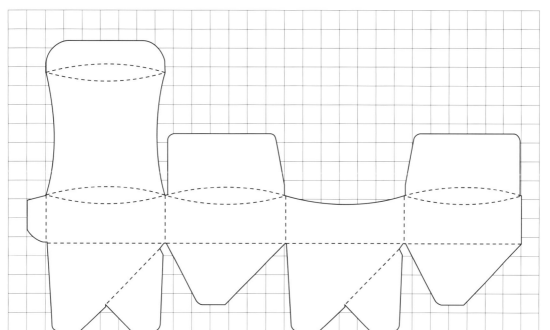

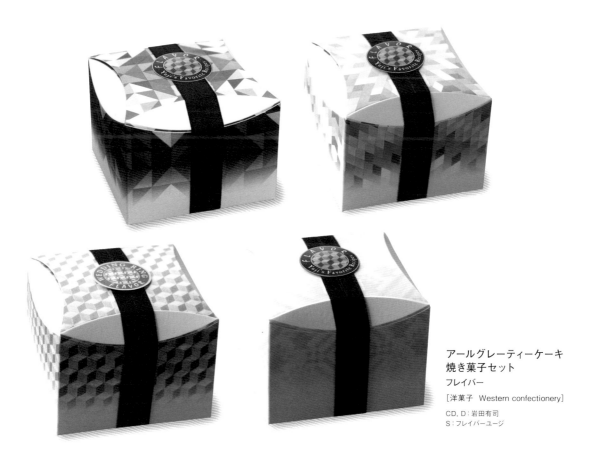

アールグレーティーケーキ
焼き菓子セット

フレイバー

［洋菓子　Western confectionery］

CD, D：岩田有司
S：フレイバーユージ

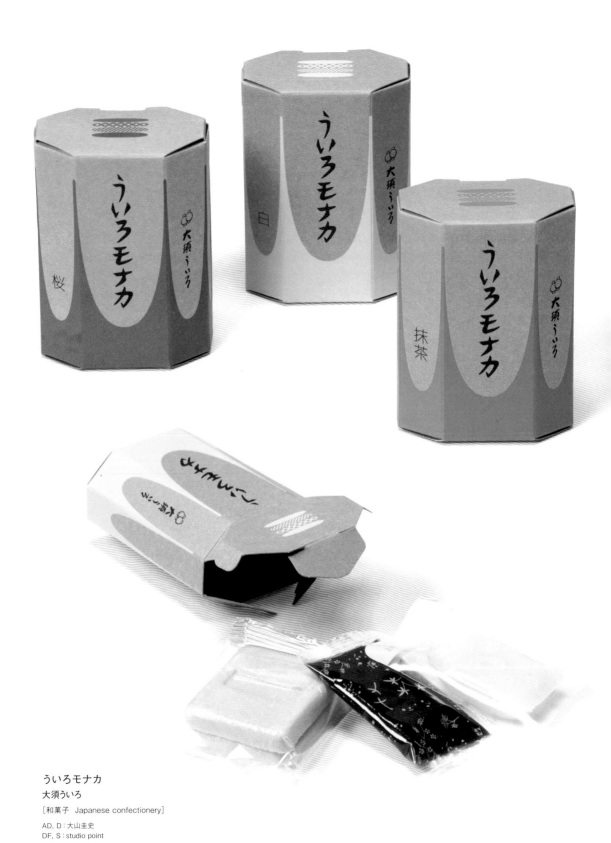

ういろモナカ
大須ういろ

[和菓子 Japanese confectionery]

AD, D：大山圭史
DF, S：studio point

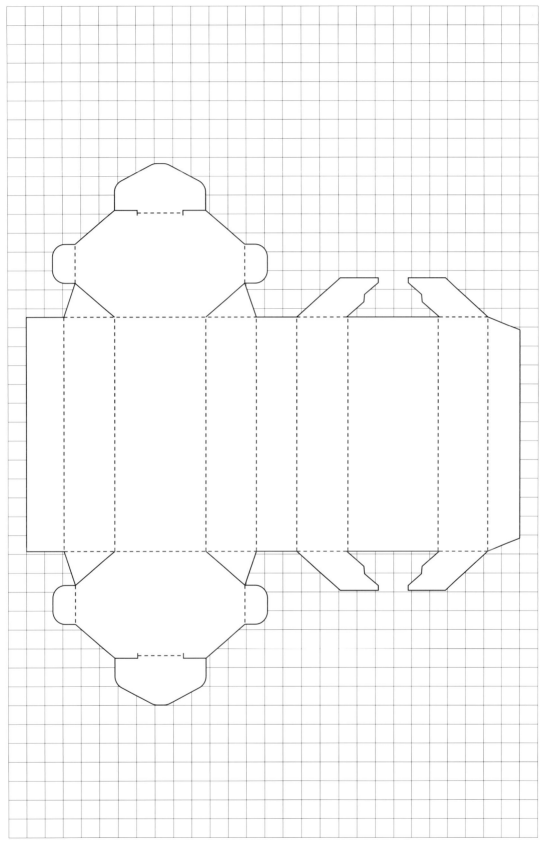

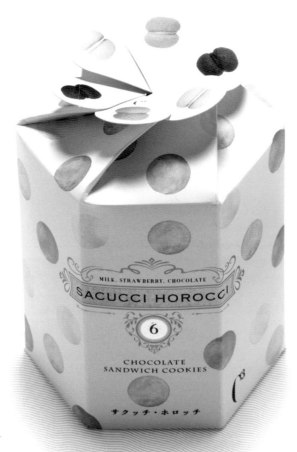

サクッチ・ホロッチ

シーキューブ

［洋菓子　Western confectionery］

AD：永田千奈
D：相澤幸彦
DF：相澤事務所
S：シュゼット・ホールディングス（シーキューブ）

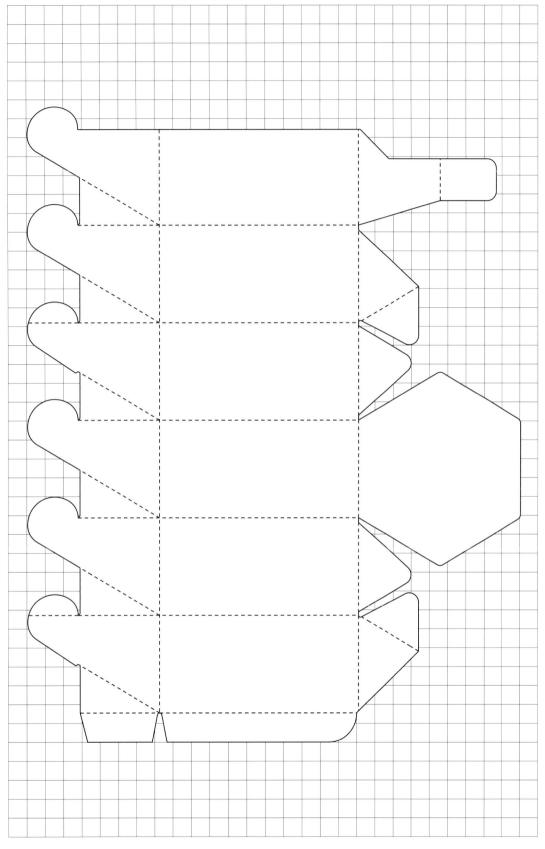

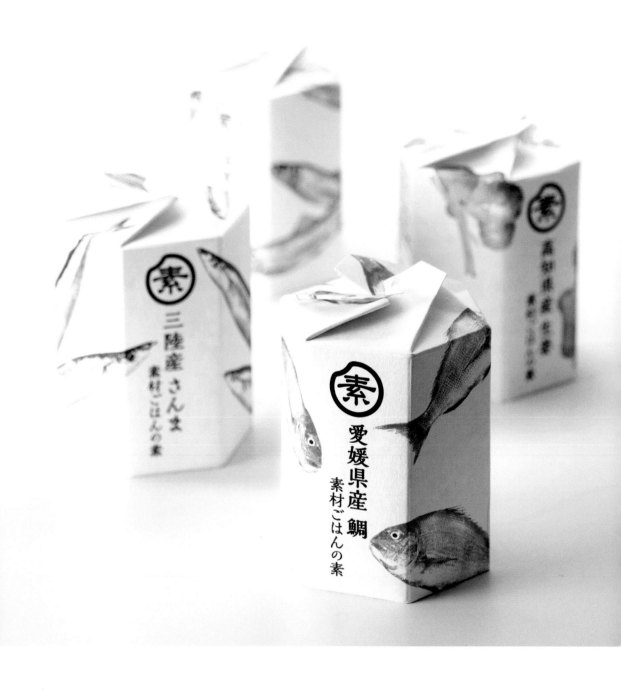

素材ご飯の素
国分グループ本社

［加工食品　Processed food］

CD, AD：岡部雅行
D：原 夏季
S：エルアンドシーデザイン

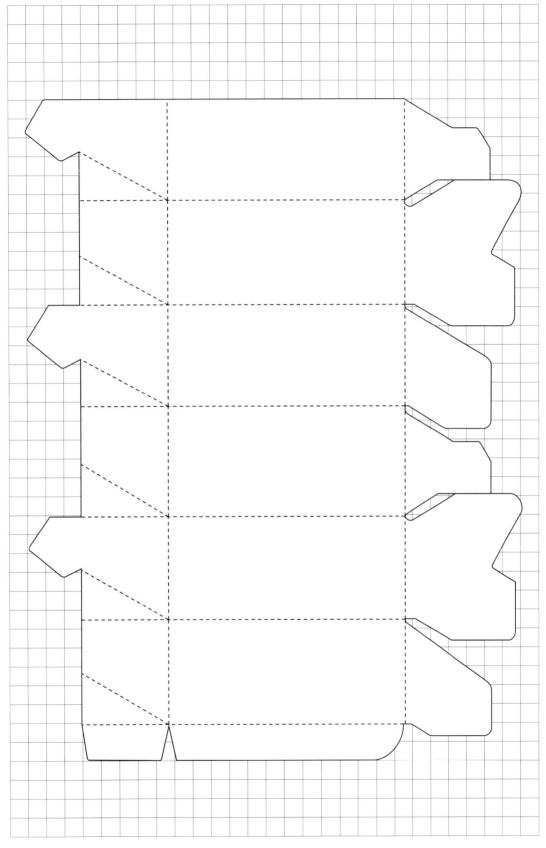

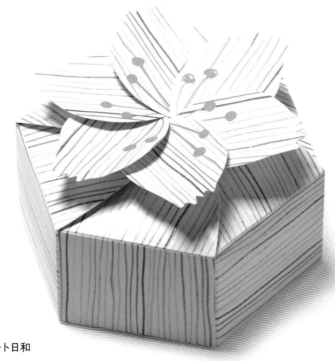

登録商標 冨貴寄 ハート日和
銀座 菊廼舎

［和菓子 Japanese confectionery］
CD：渡辺眞由美（菊廼舎本店）
D：福嶋二郎（スズキ紙工）
I：おおたうに
DF：鈴木 学（スズキ紙工）
S：菊廼舎本店

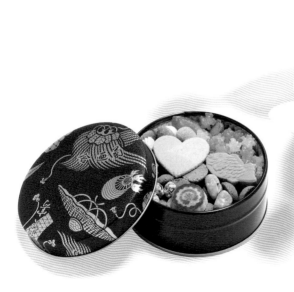

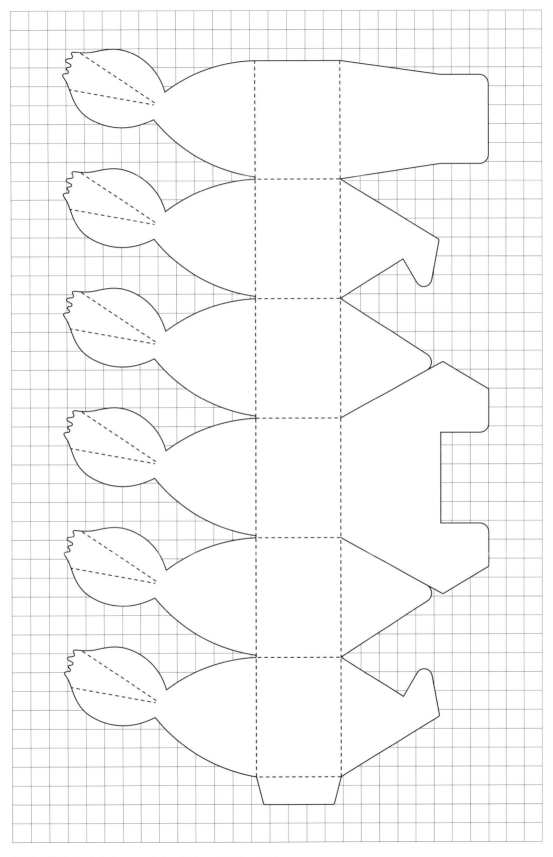

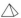

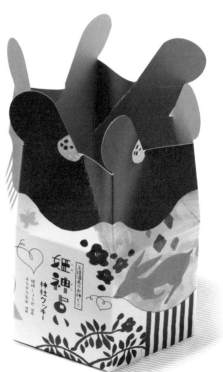

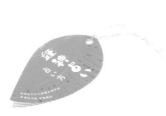

姫神占い 神社クッキー
玉湯温泉まちデコ / 玉造アートボックス
美肌マルシェ

［洋菓子 Western confectionery］

DF, S：node（ノード）

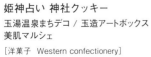

アソートギフト用ボックス
Anniversary
［ギフト用パッケージ　Gift package box］

AD, D, S：heso inc.
DF：ステイジ

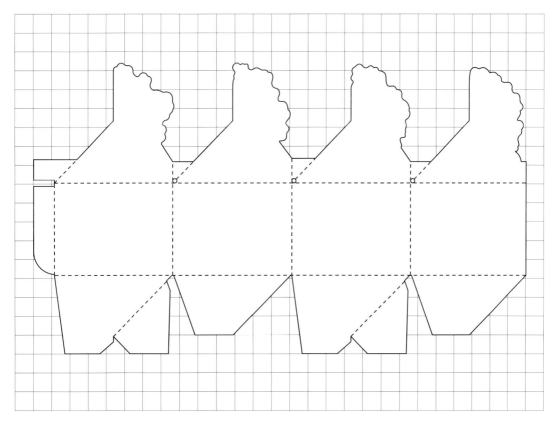

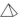

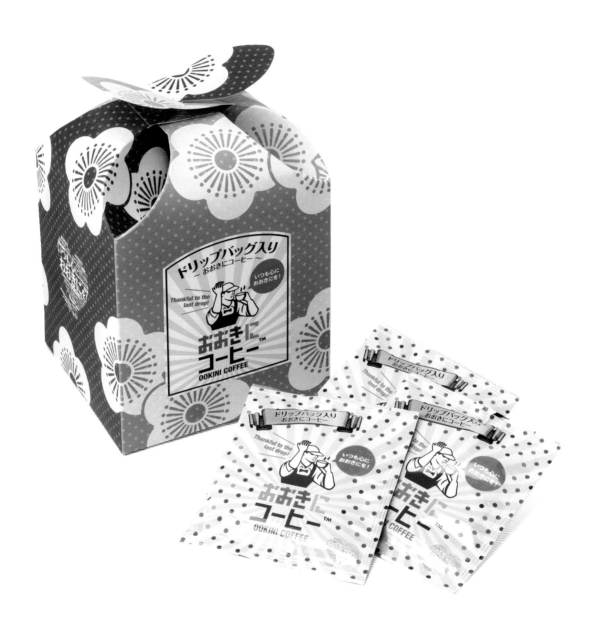

おおきにドリップバッグ
おおきにコーヒー

［コーヒー　Coffee］

DF：spasso+
S：おおきにコーヒー

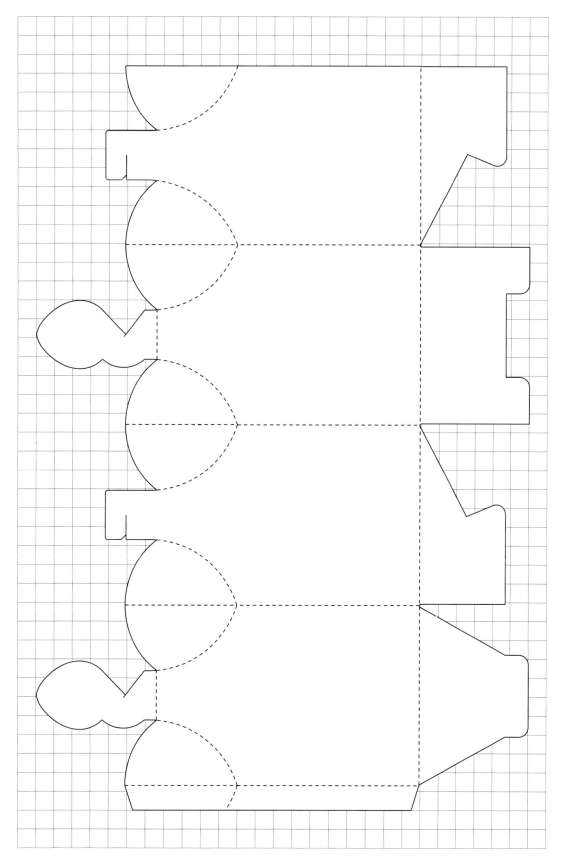

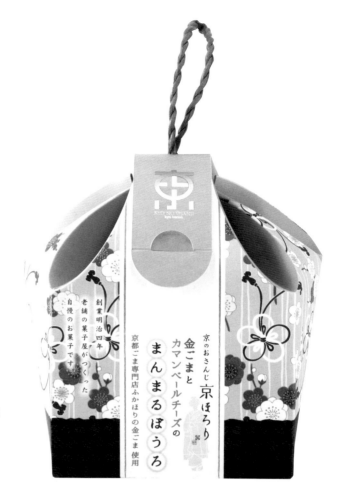

京ほろり まんまるぼうろ
石田老舗

[和菓子 Japanese confectionery]

CD：杉浦慎治
AD：POULIN 晶子
D：松田佳菜子
DF：ジーツーパッケージ京都
P：吉川 淳
S：石田老舗

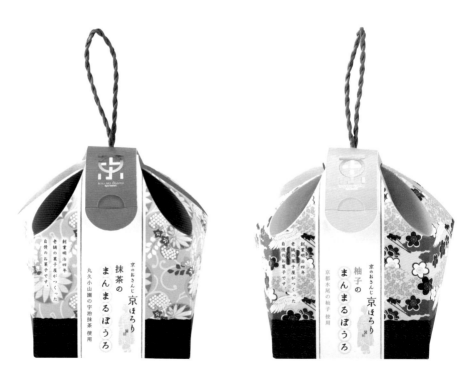

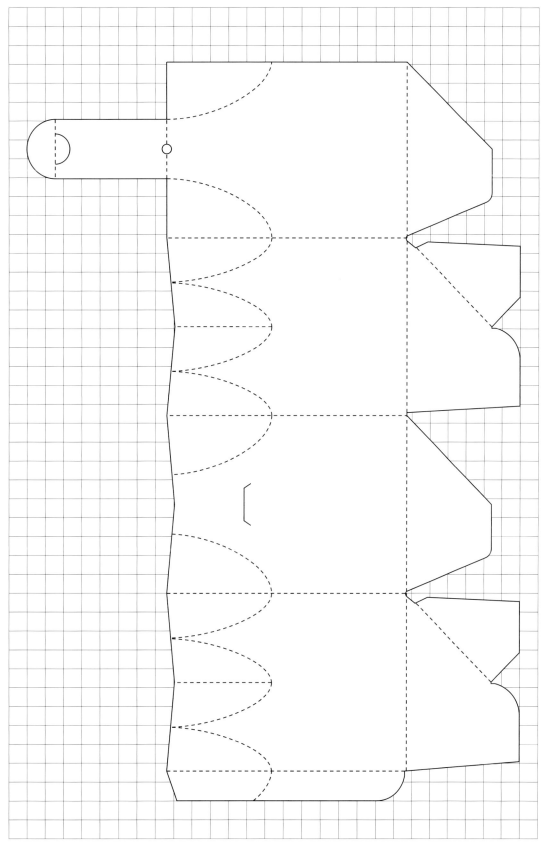

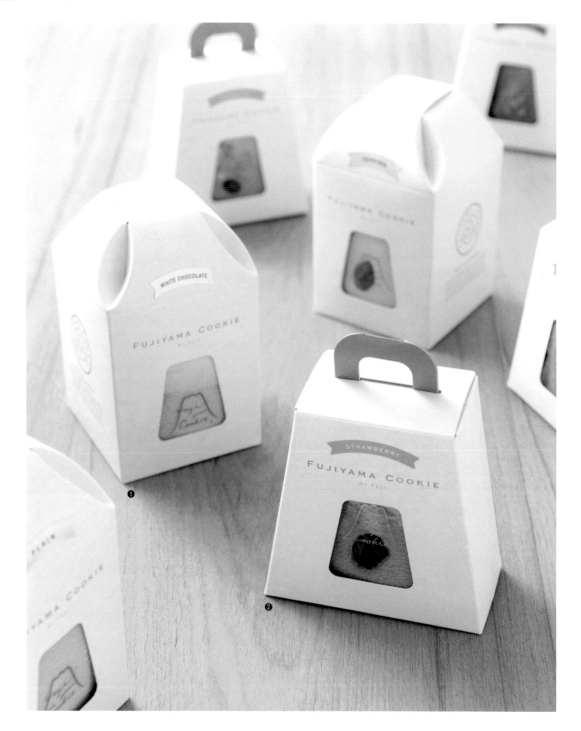

FUJIYAMA COOKIE
エフ・ジェイ

［洋菓子 Western confectionery］

CD：ミュープランニング
AD, D：丸山瑶子
P：池田佳史
DF, S：FROM GRAPHIC

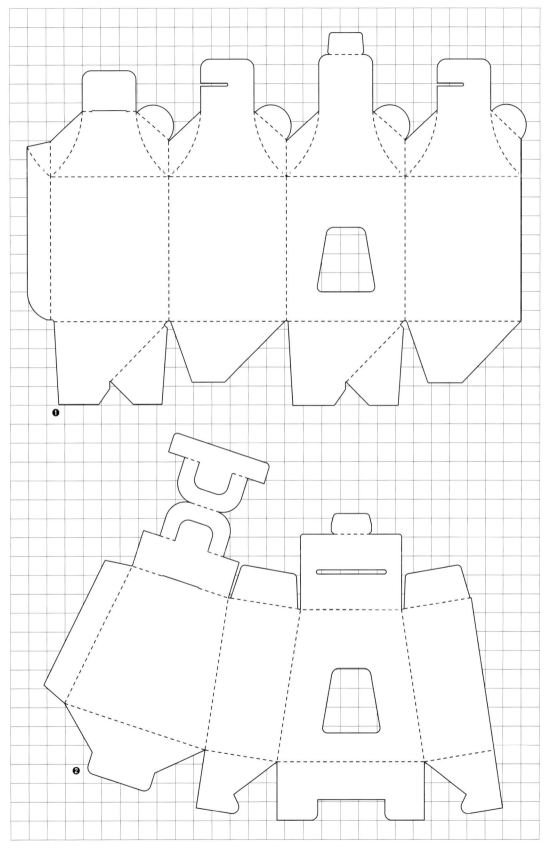

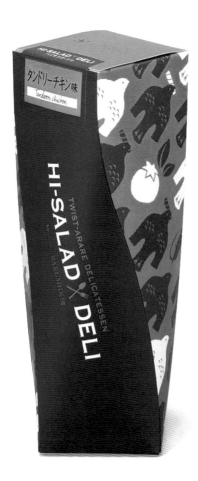
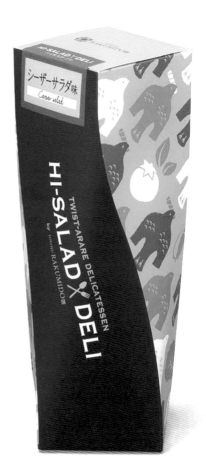

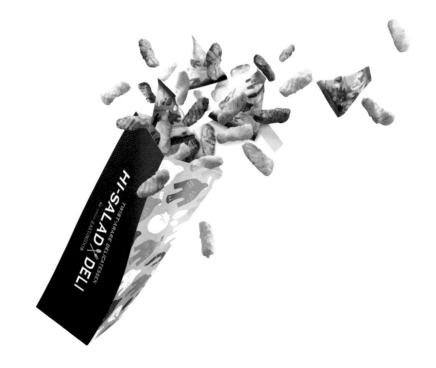

とよす洛味堂 ハイサラダデリ
とよす

［和菓子 Japanese confectionery］

DF：TCD
S：とよす

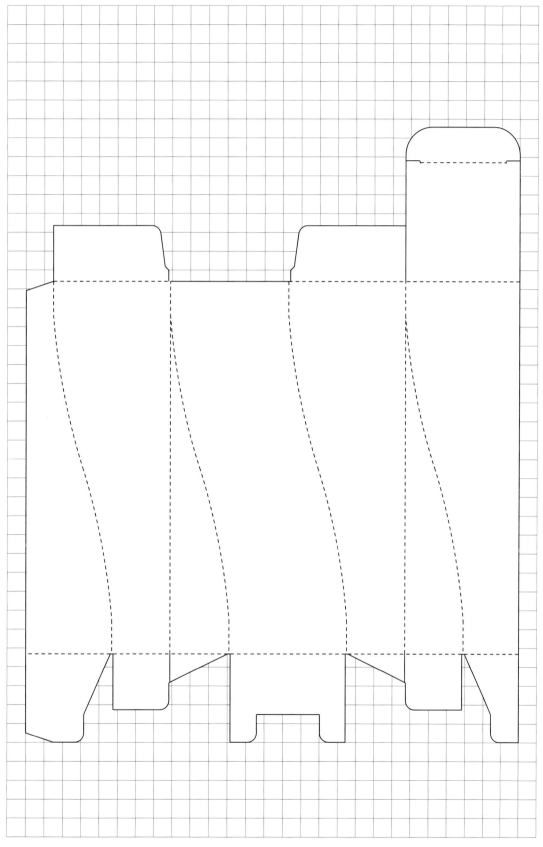

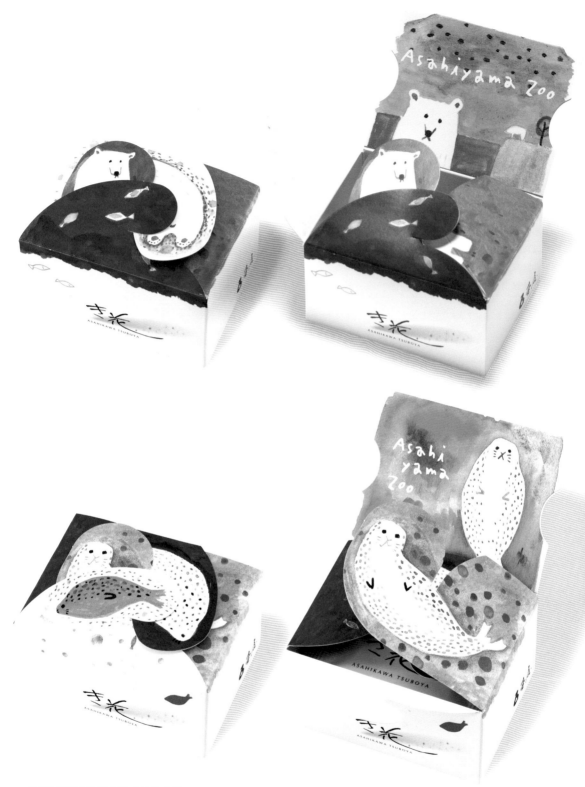

あさひやま動物園き花 ミニサイズ
壺屋総本店

[洋菓子 Western confectionery]

D, I：あべみちこ
S：壺屋総本店

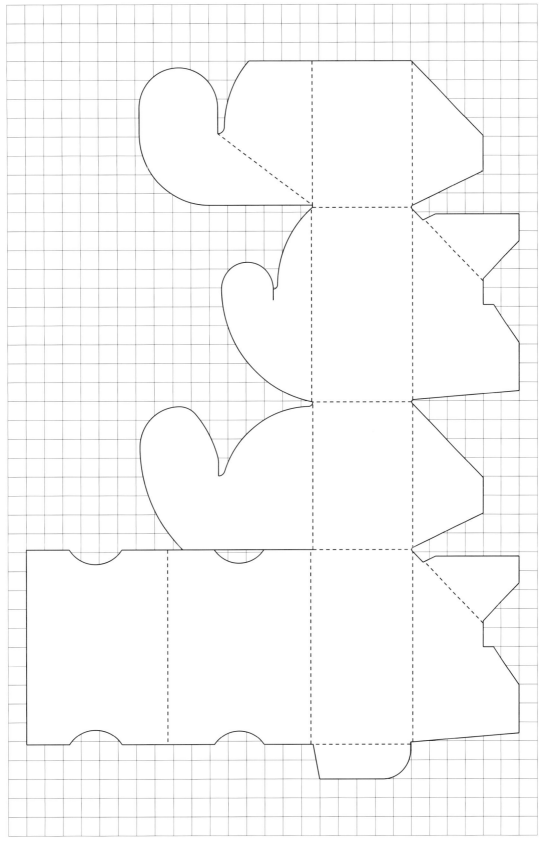

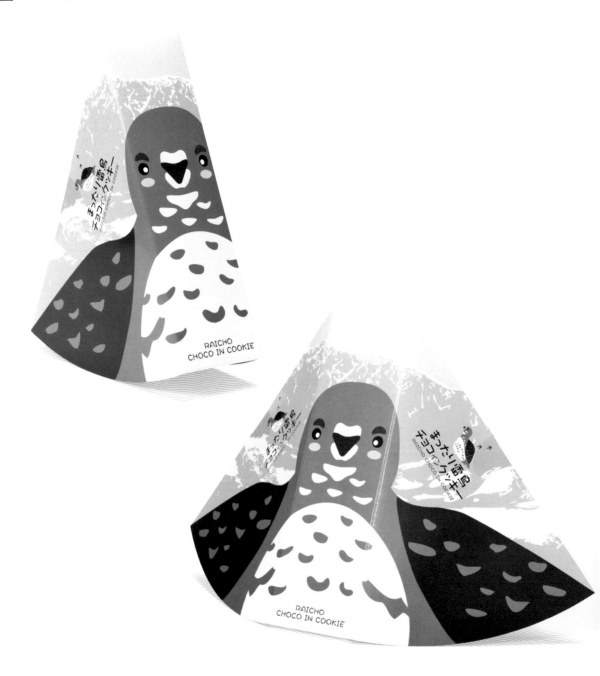

まったり雷鳥チョコインクッキー
南茂商事

[洋菓子 Western confectionery]

S：大藤

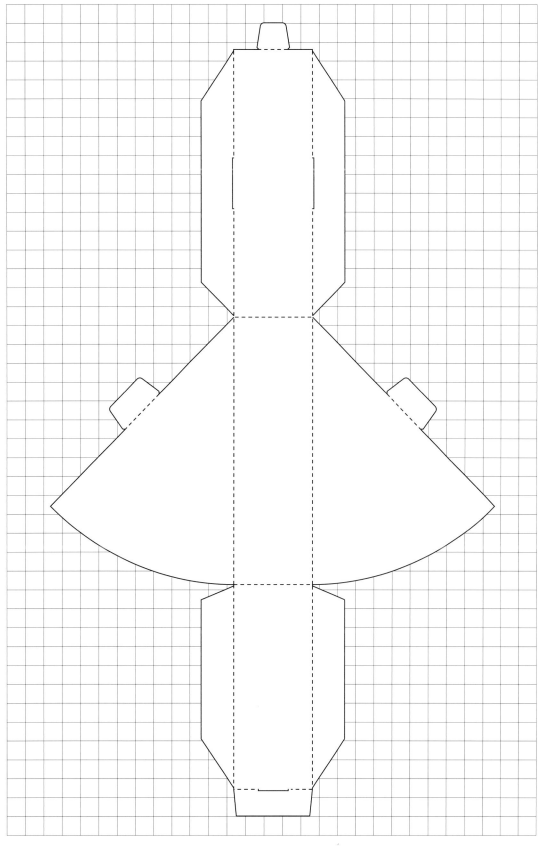

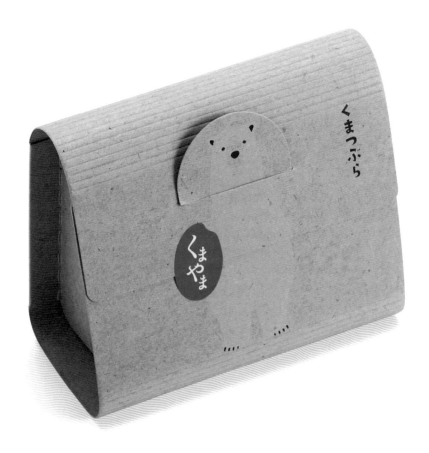

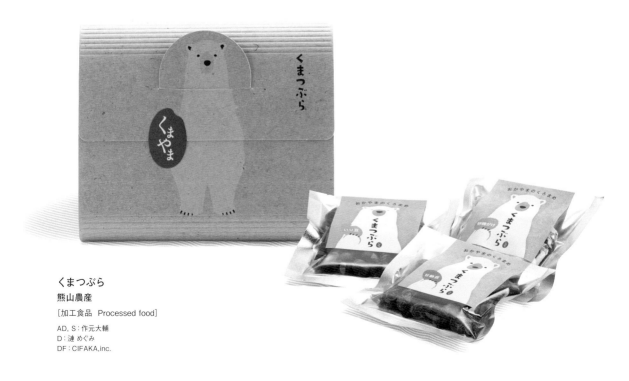

くまつぶら
熊山農産

［加工食品 Processed food］

AD, S：作元大輔
D：漣 めぐみ
DF：CIFAKA,inc.

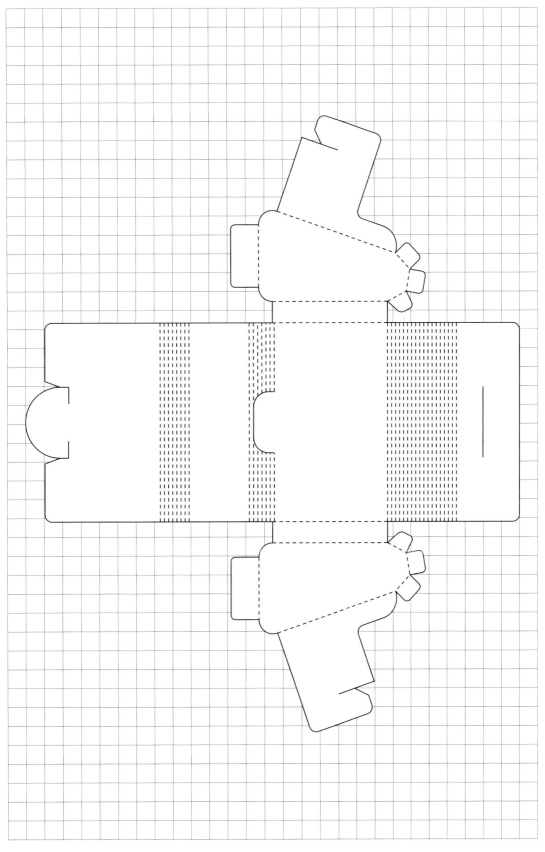

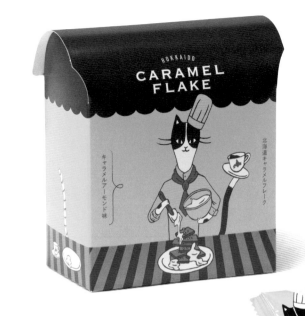

北海道キャラメルフレーク
AEI INTER WORLD

［洋菓子 Western confectionery］

S：AEI INTER WORLD

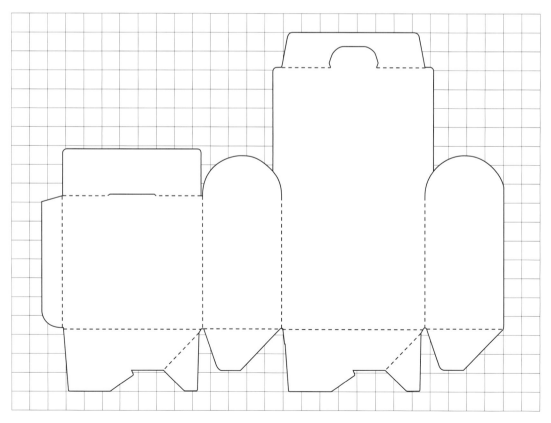

無断転載・複製禁止　Unauthorized use or reproduction of the diagram is strictly prohibited.

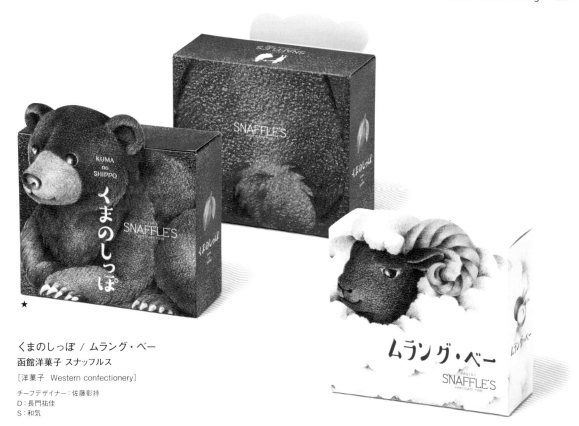

くまのしっぽ / ムラング・ベー
函館洋菓子 スナッフルス

［洋菓子　Western confectionery］

チーフデザイナー：佐藤彰持
D：長門祐佳
S：和気

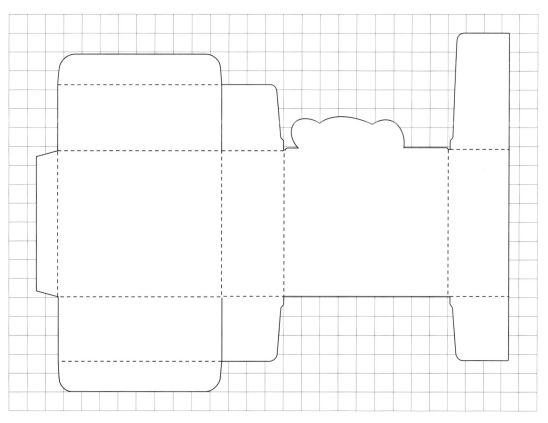

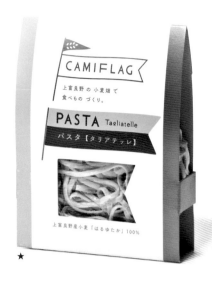
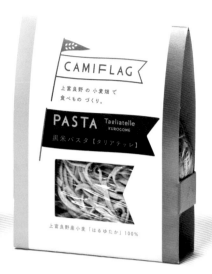

★

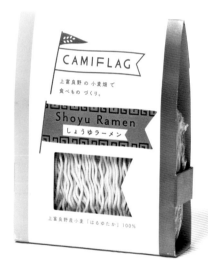
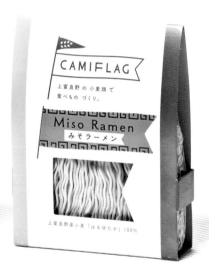

CAMIFLAG
興農社

[麺類 Noodles]

AD, D：ゲンママコト
CW：池端宏介
DF, S：デザイン事務所カギカッコ

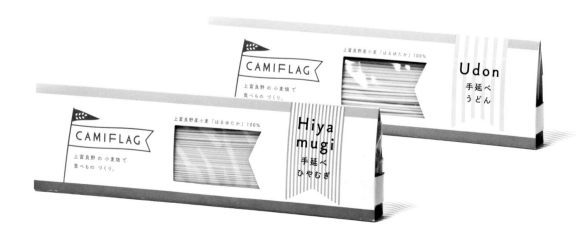

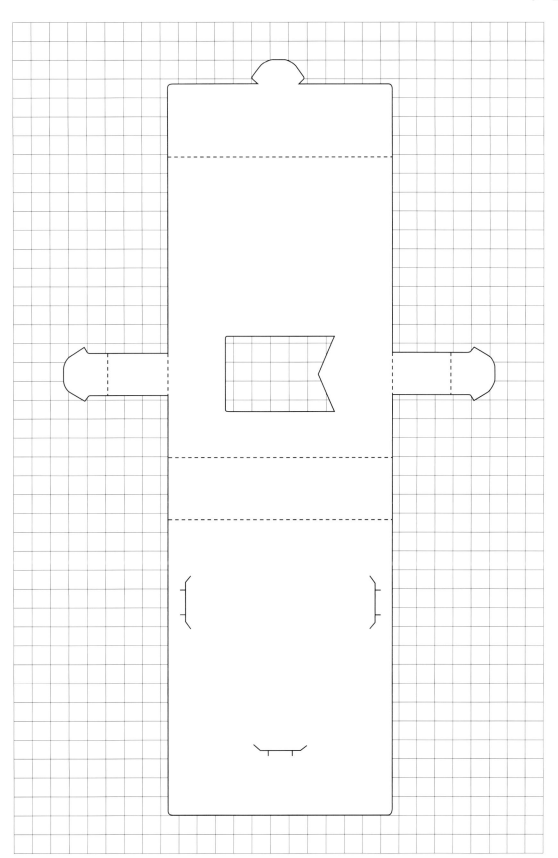

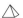 フォルム型

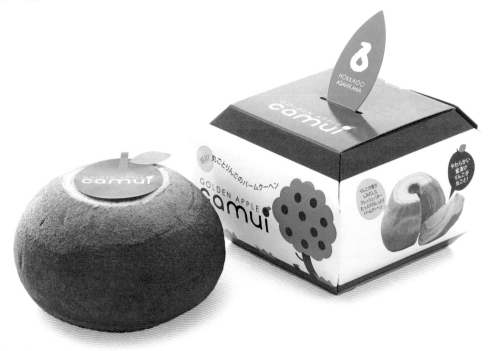

ゴールデンアップル・カムイ
壺屋総本店

［洋菓子　Western confectionery］

DF：ザ・パック
S：壺屋総本店

無断転載・複製禁止　Unauthorized use or reproduction of the diagram is strictly prohibited.

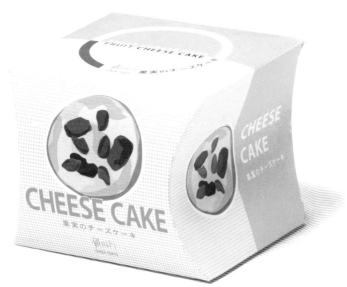

果実のチーズケーキ
銀のぶどう

［洋菓子　Western confectionery］

CD, S：グレープストーン
D：黒沼 誠 (グレープストーン)

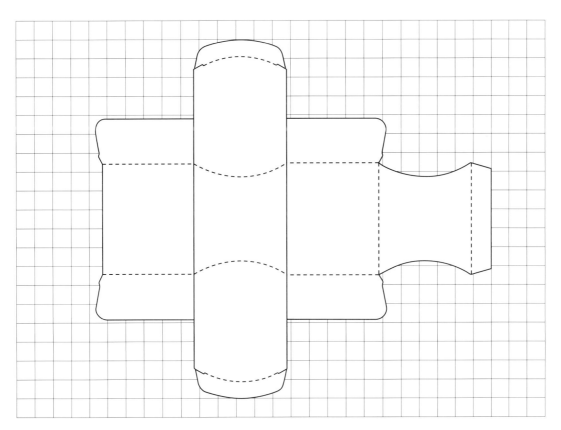

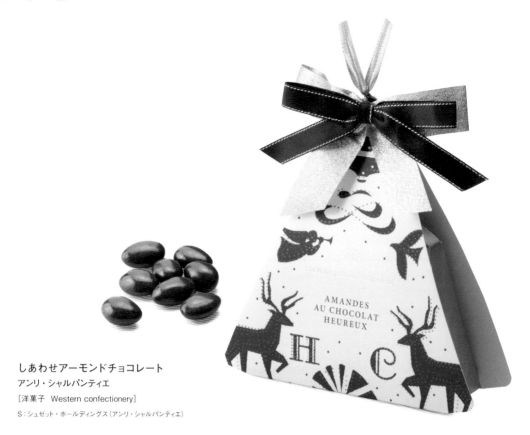

しあわせアーモンドチョコレート
アンリ・シャルパンティエ
［洋菓子 Western confectionery］
S：シュゼット・ホールディングス（アンリ・シャルパンティエ）

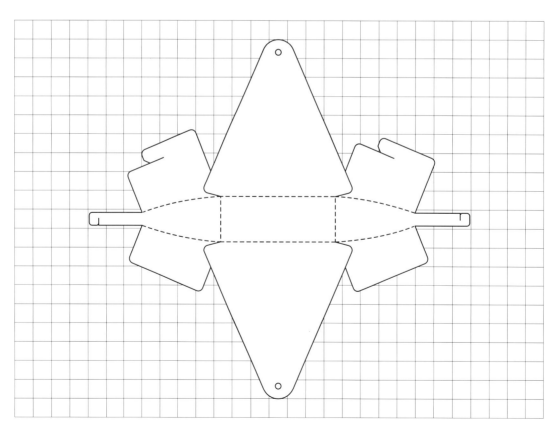

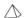

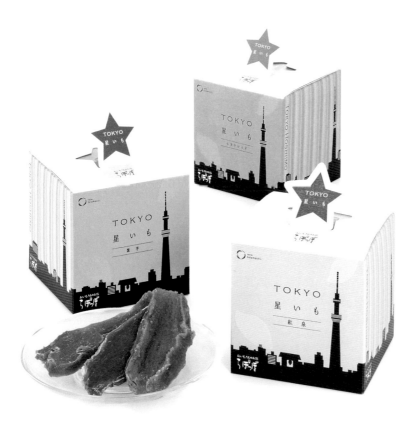

TOKYO 星いも
©TOKYO SKYTREE TOWN
白ハト食品工業

[加工食品　Processed food]

CD：竹田香保里
S：白ハト食品工業

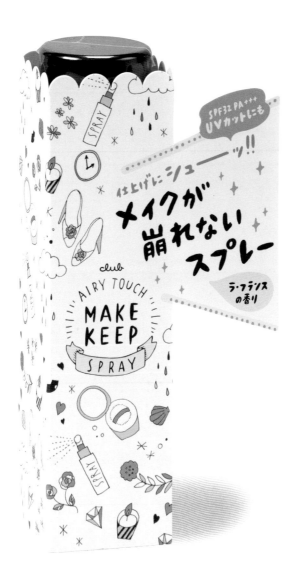
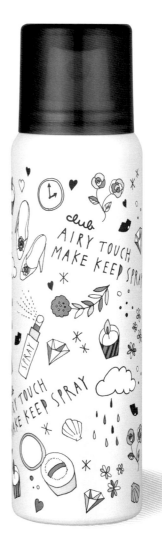

クラブ エアリータッチ メイクキープスプレー
クラブコスメチックス

［コスメ Cosmetics］

AD：小林拓也（クラブコスメチックス）
D：大坪優記（リッシ）
D, I：松永美由紀（リッシ）
S：クラブコスメチックス

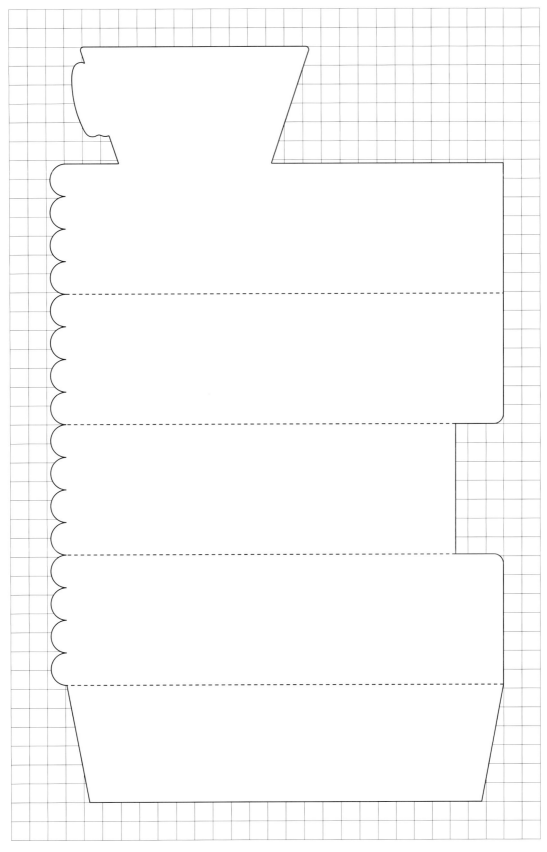

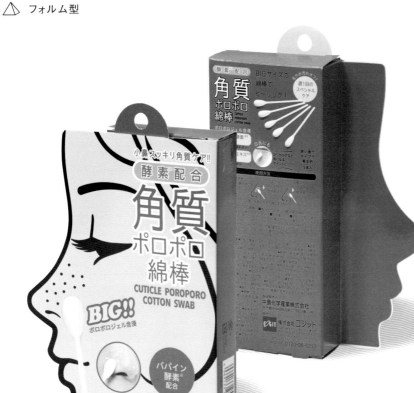

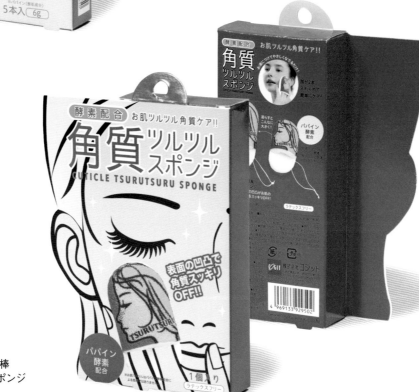

酵素配合角質ポロポロ綿棒
酵素配合角質ツルツルスポンジ
コジット

[雑貨 Miscellaneous goods]

CD：林 寿枝（コジット企画部 SP）
AD：加藤伸明（OAD）／ 田中崇嗣（OAD）
P：吉川幸宏（f8）
DF：OAD
S：コジット

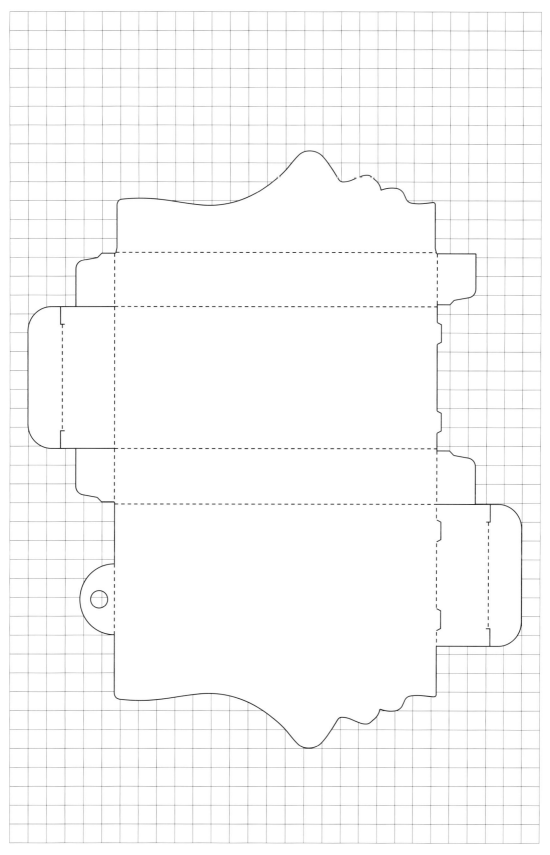

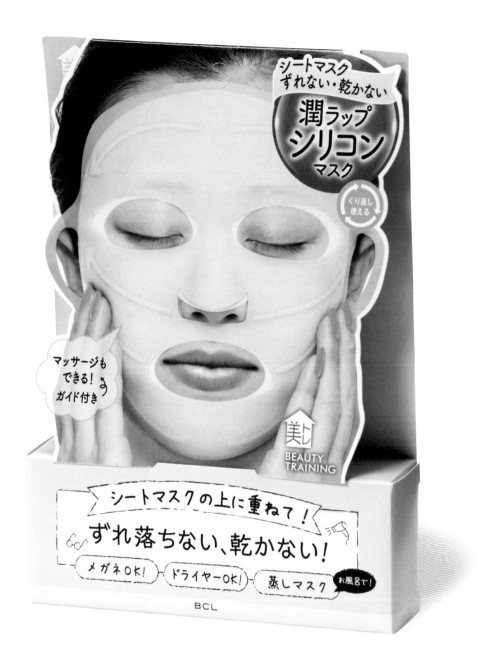

美トレ　モイストラップ シリコンマスク
スタイリングライフ・ホールディングス BCL カンパニー
［雑貨　Miscellaneous goods］
S：スタイリングライフ・ホールディングス BCL カンパニー

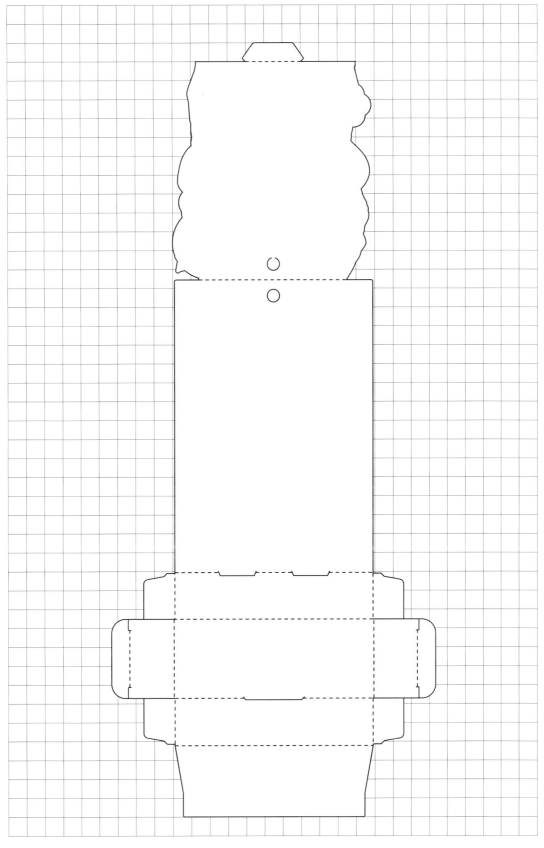

Chapter: 3

Design with a Handle

バッグ型

パッケージに持ち手（取っ手）が
ついているデザイン

Package designs with a handle.

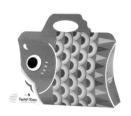

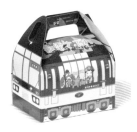

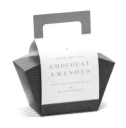

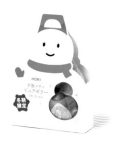

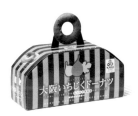

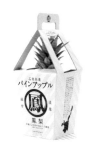

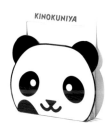

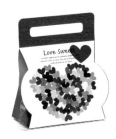

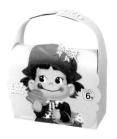

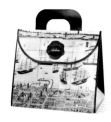

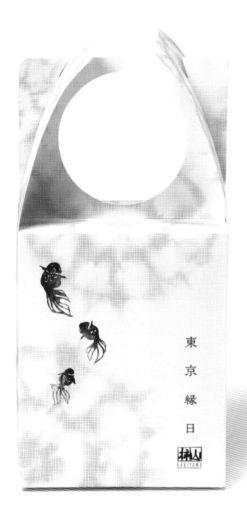
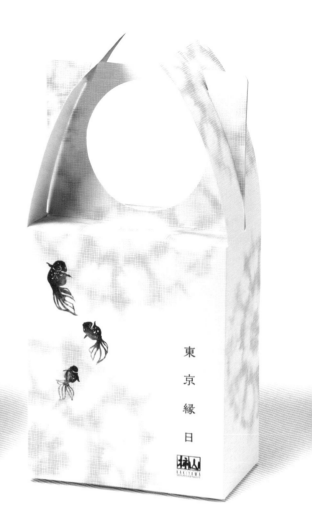

東京縁日

赤坂柿山

[和菓子 Japanese confectionery]

CD：井上 学（タカラ）
AD：東濃朝子（タカラ）
D：小林美友紀（タカラ）
S：赤坂柿山

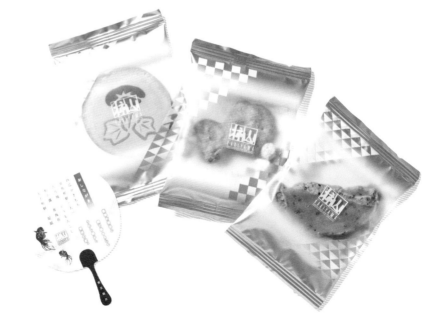

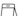

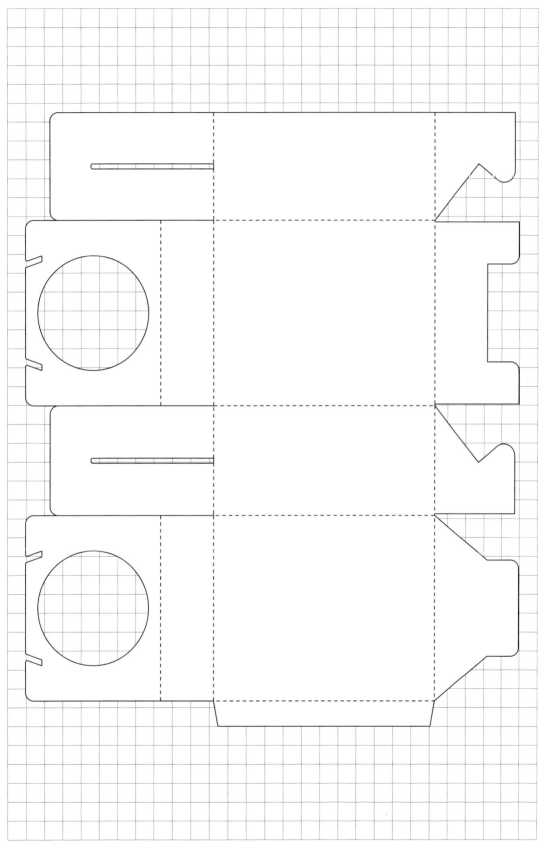

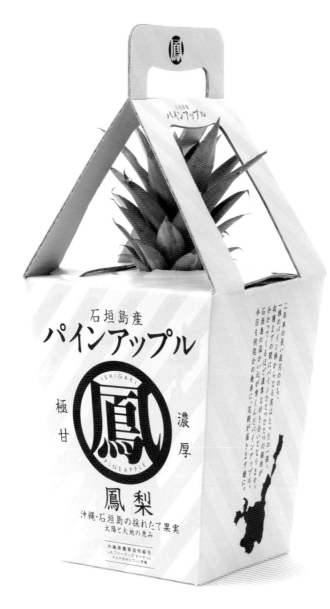

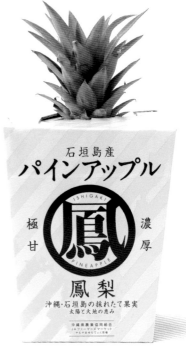

石垣島産パインアップル
石垣市観光文化課

［果物 Fruit］

CD：寺井翔茉（ロフトワーク）
D：AKIYOSHI ISHIGAMI（Graphika Inc.）
協力：沖縄県農業協同組合 ファーマーズマーケットやえやまゆらてぃく市場
S：ロフトワーク

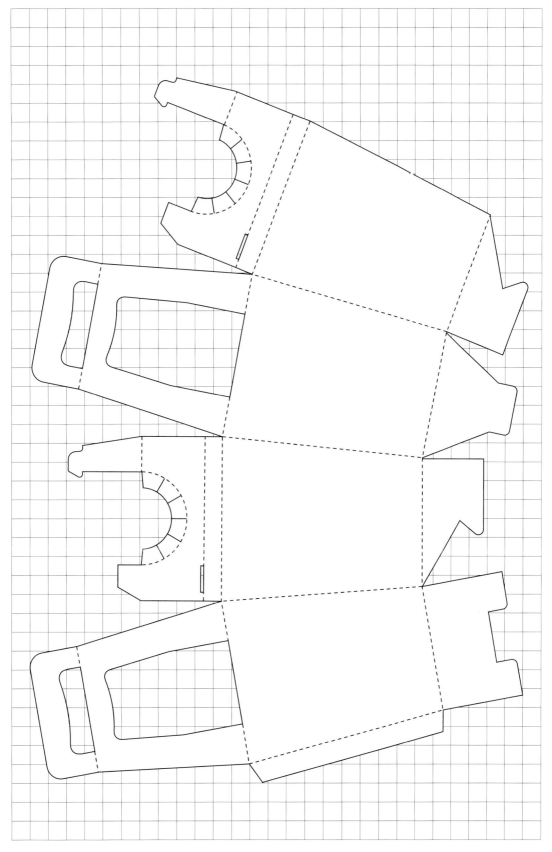

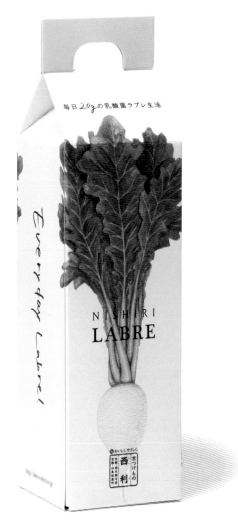
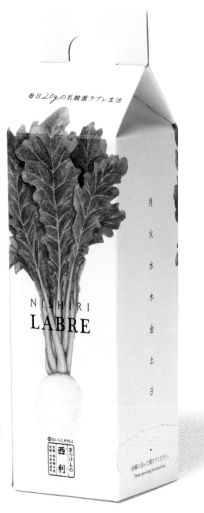

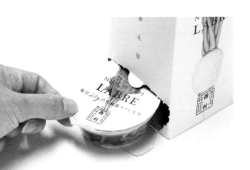
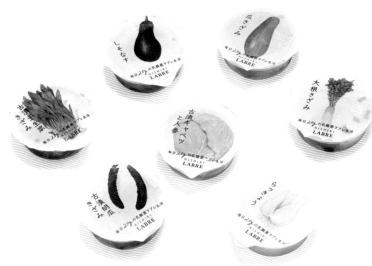

ラブレ 20g ポーション 7日間セット
京つけもの西利

［加工食品　Processed food］

S：京つけもの西利

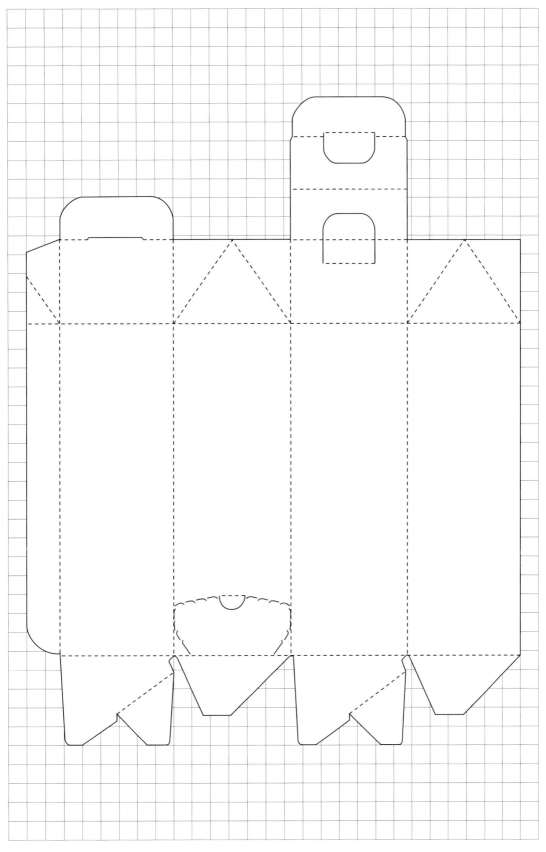

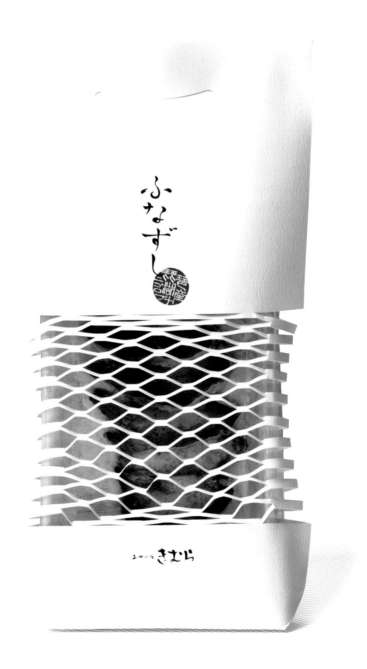

ふなずし
木村水産

［加工食品　Processed food］

CD：南 政宏
D：肥川修士
S：木村水産

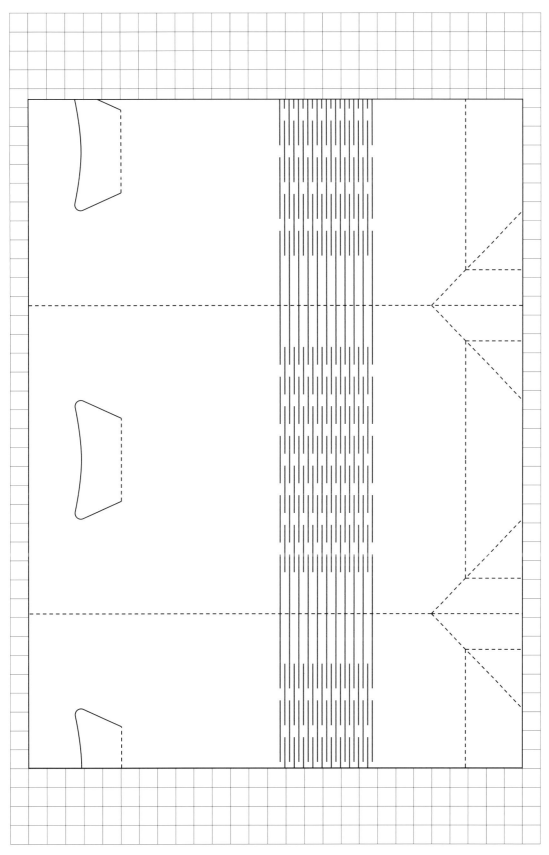

 バッグ型

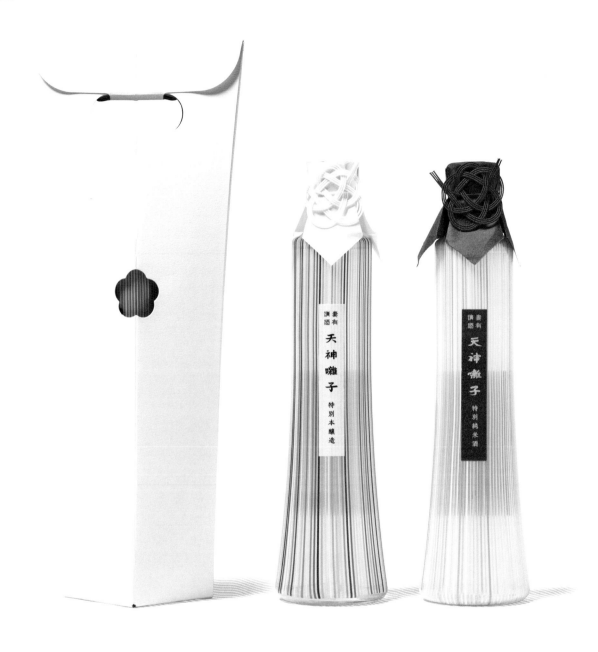

天神囃子 特別本醸造 / 特別純米酒
魚沼酒造
NPO法人越後妻有里山協働機構

[酒 Alcohol]

パッケージングディレクション・デザイン，S：工案設計舎
化粧箱設計：高桑美術印刷

紹介する展開図は高桑美術印刷株式会社が販売する既製品です。
化粧箱は、この既製品の構造をもとに、発展・展開させた事例です。

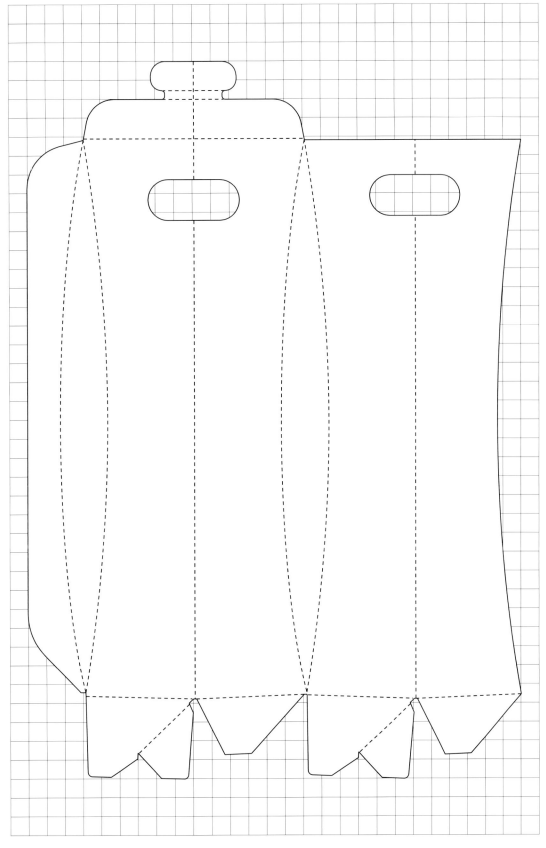

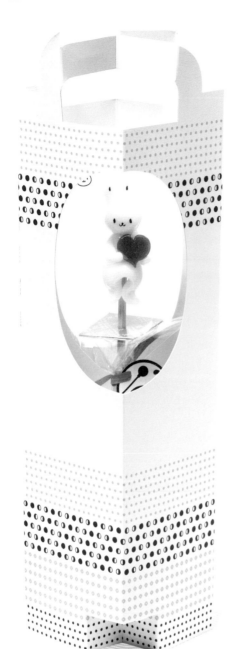

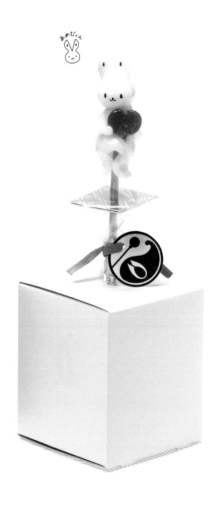

ラッピングボックス
あめ細工吉原

[和菓子 Japanese confectionery]

CD, AD：内田喜基
D：塚原英美 / マグネットインダストリー
DF, S：cosmos

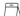

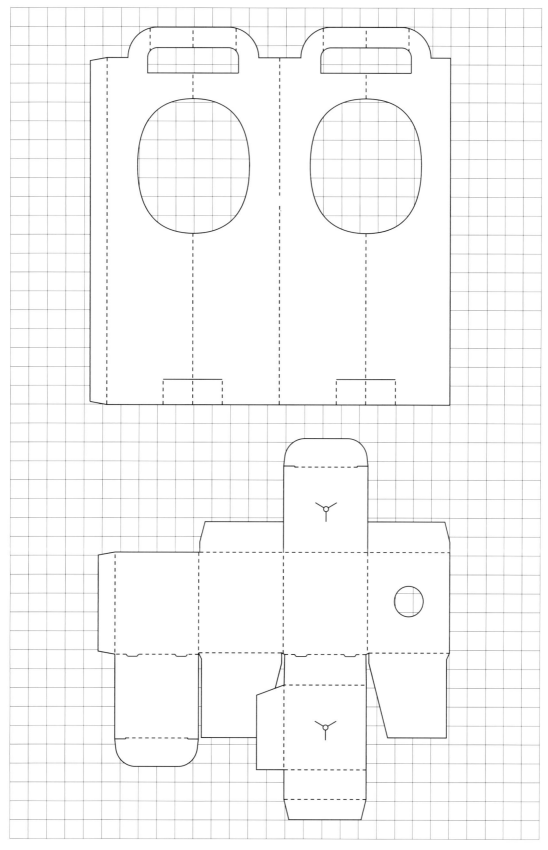

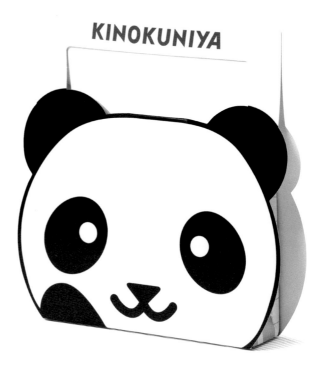

紀ノ国屋 パンダサブレ
紀ノ国屋
［洋菓子　Western confectionery］
S：紀ノ国屋

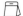

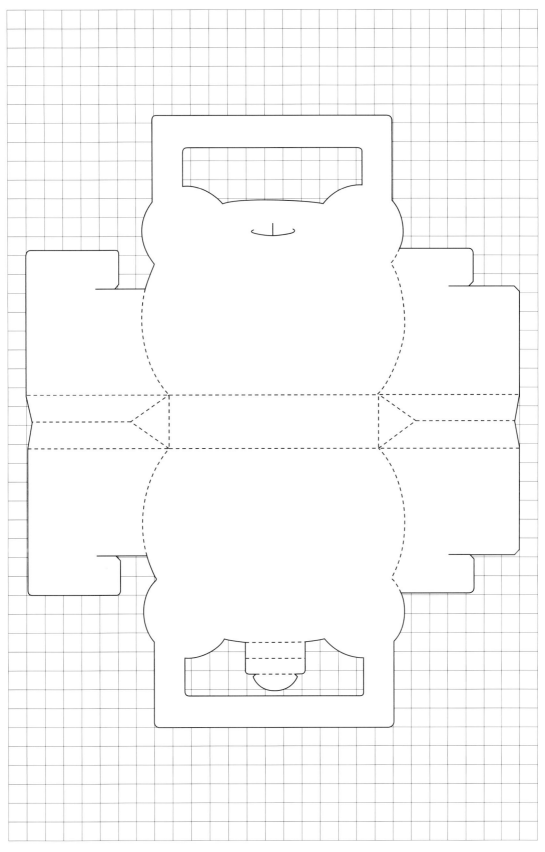

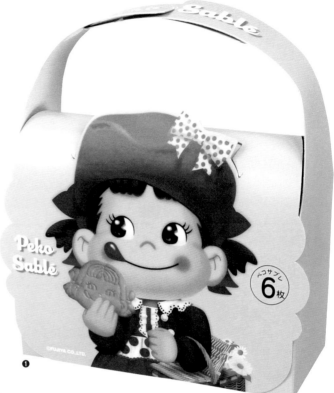

❶

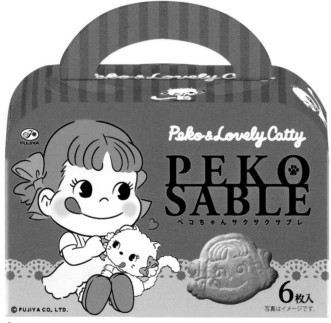

❷

ペコサブレ（6枚入）／ ペコちゃんサクサクサブレ
不二家

［洋菓子 Western confectionery］

D：不二家（ペコちゃんサクサクサブレ）
S：不二家
©FUJIYA CO., LTD.

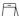

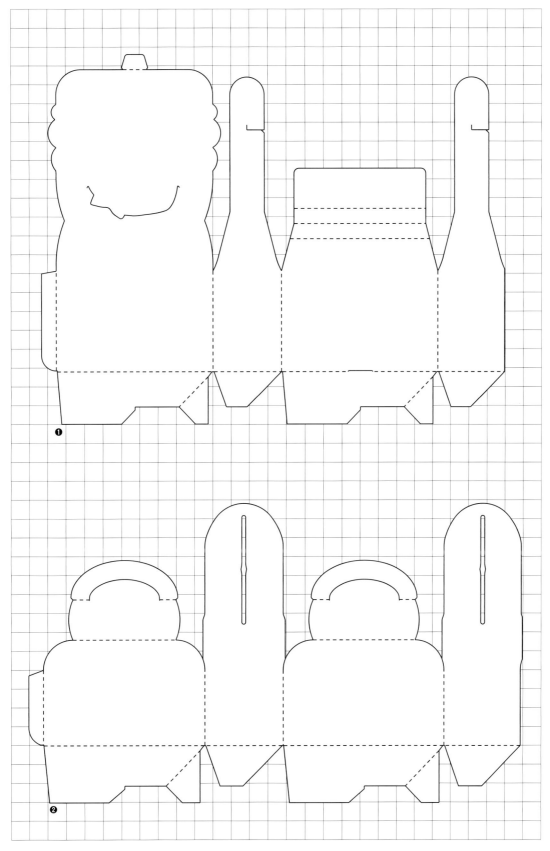

❶

❷

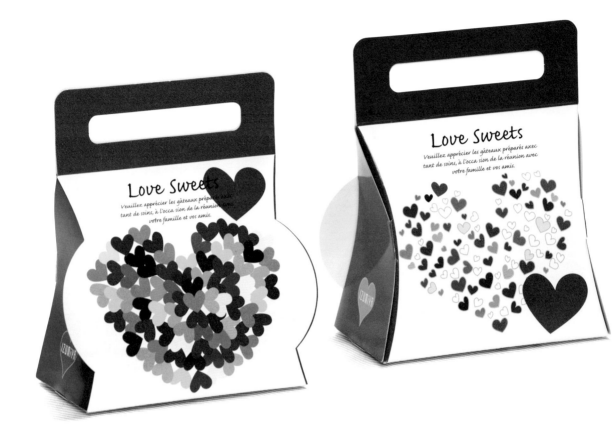

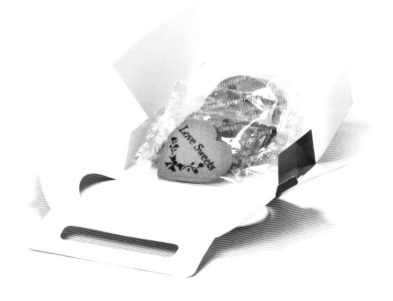

スプリングボックス
泉屋東京店
［洋菓子　Western confectionery］
S：オクト

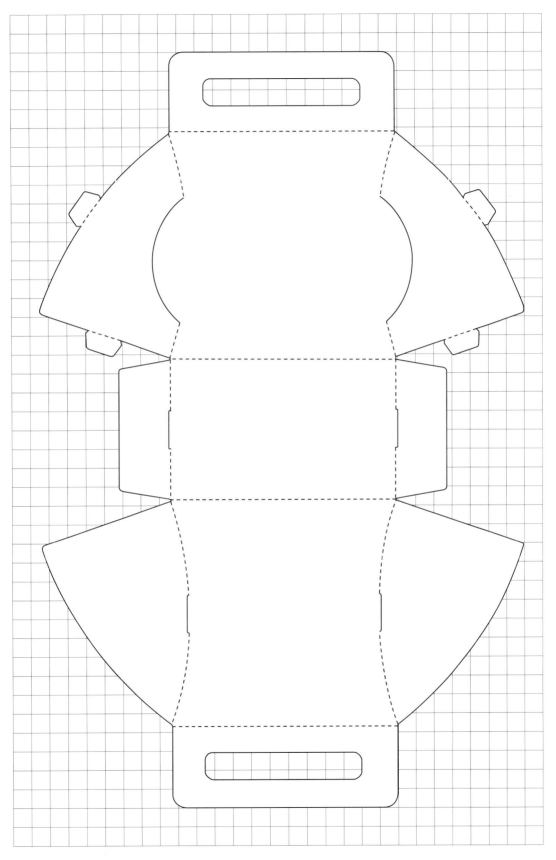

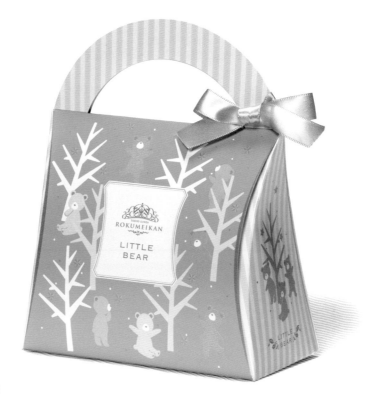

LITTLE BEARS バッグ
西洋菓子鹿鳴館
［洋菓子 Western confectionery］
S：西洋菓子鹿鳴館

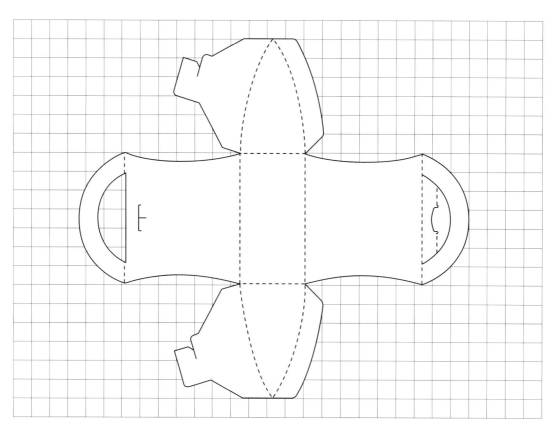

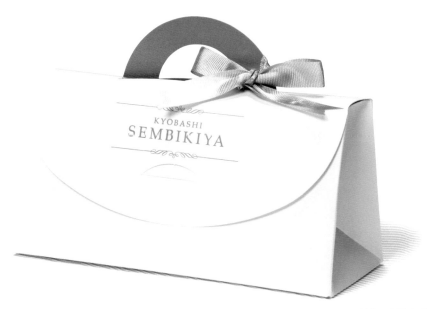

フルーツミルフィユ 3個入
京橋千疋屋

［洋菓子　Western confectionery］

S：京橋千疋屋

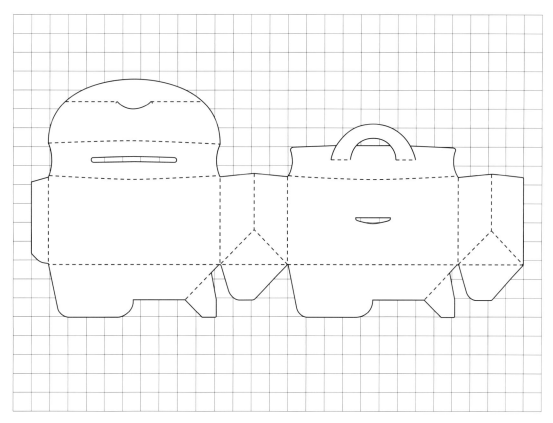

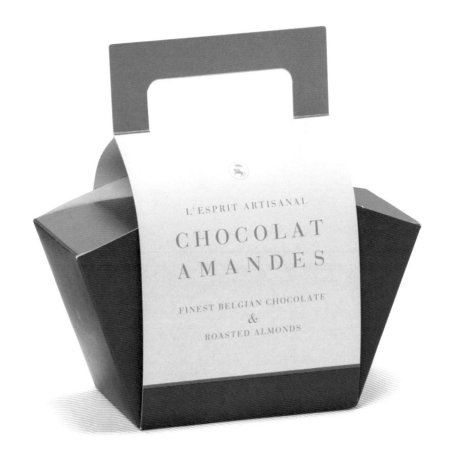

L'ESPRIT ARTISANAL

CHOCOLAT AMANDES

FINEST BELGIAN CHOCOLATE
&
ROASTED ALMONDS

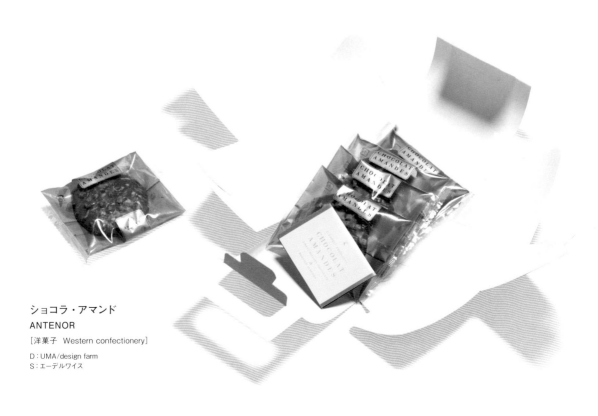

ショコラ・アマンド
ANTENOR

［洋菓子　Western confectionery］

D：UMA／design farm
S：エーデルワイス

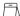

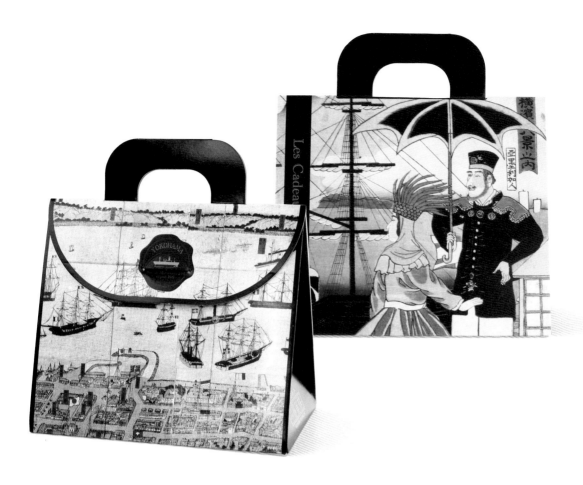

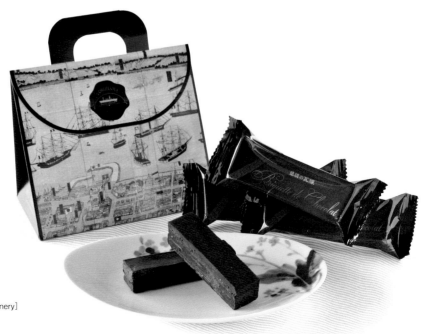

煉瓦の誘惑 5個入
横濱元町霧笛楼

［洋菓子　Western confectionery］

D：横濱元町霧笛楼デザイン室
S：鈴音

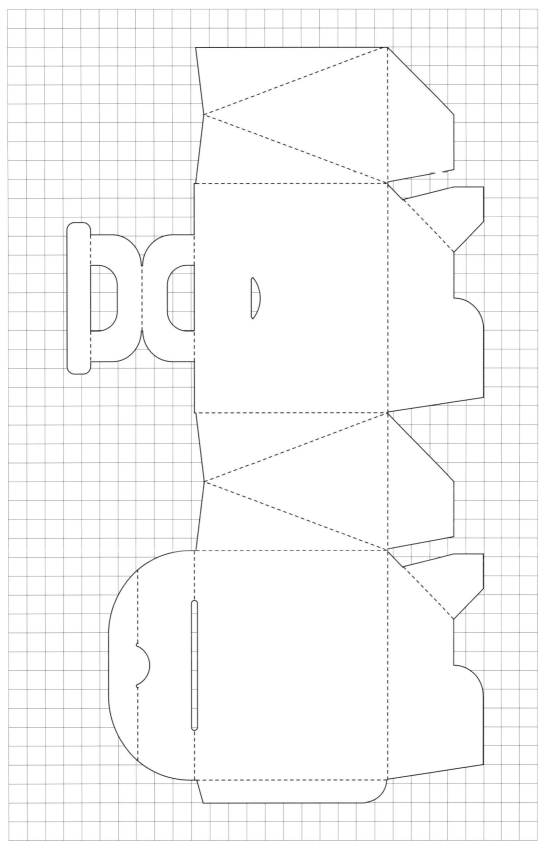

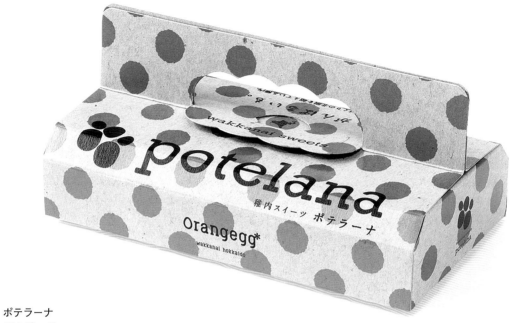

ポテラーナ
オレンジエッグ

［洋菓子　Western confectionery］

AD, D：ゲンママコト
CW：池端宏介
DF, S：デザイン事務所カギカッコ

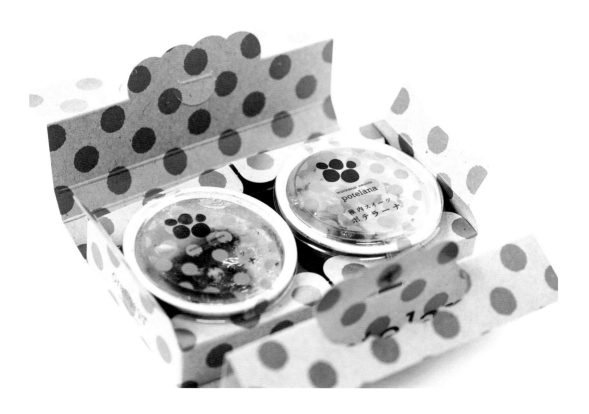

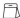

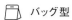

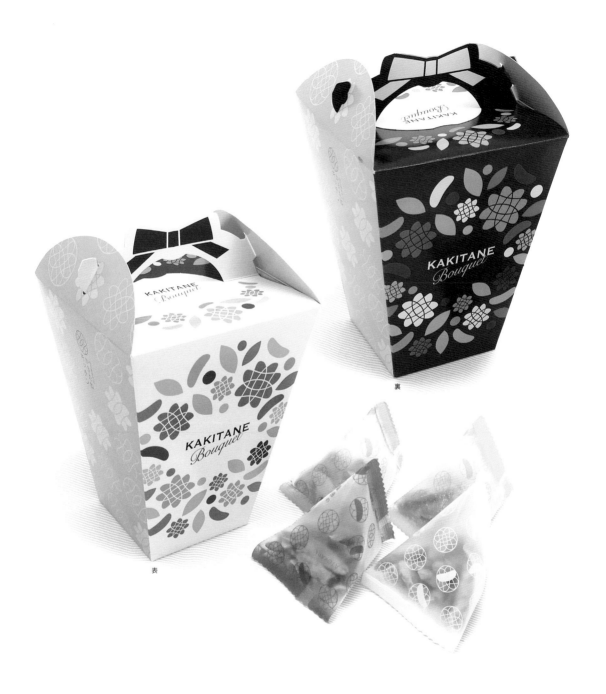

表

裏

かきたねキッチン ブーケBOX
とよす

［和菓子　Japanese confectionery］

DF：TCD
S：とよす

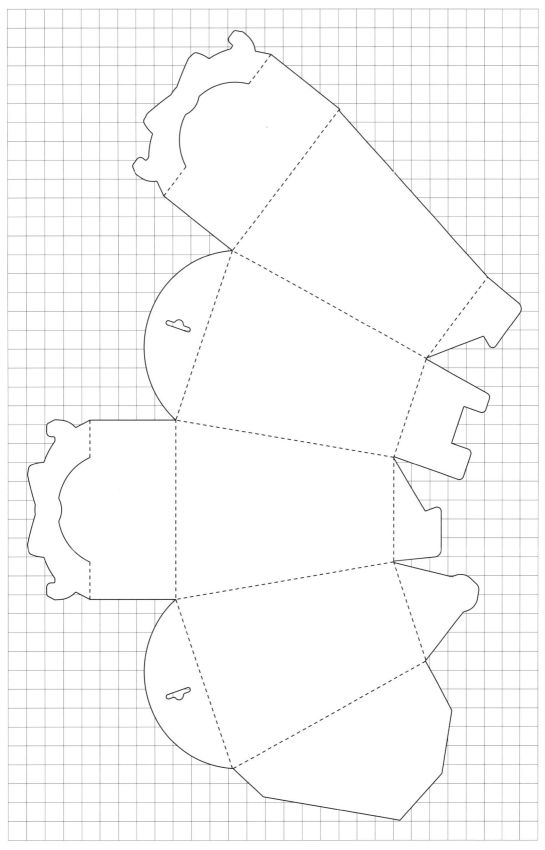

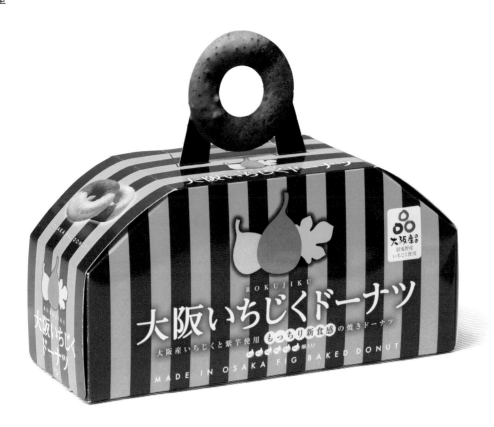

大阪いちじくドーナツ
みどり製菓

［洋菓子　Western confectionery］

CD：北中賢治
D：楠岡麻純，那須 愛
構造設計：倉富哲志
DF, S：こふれ

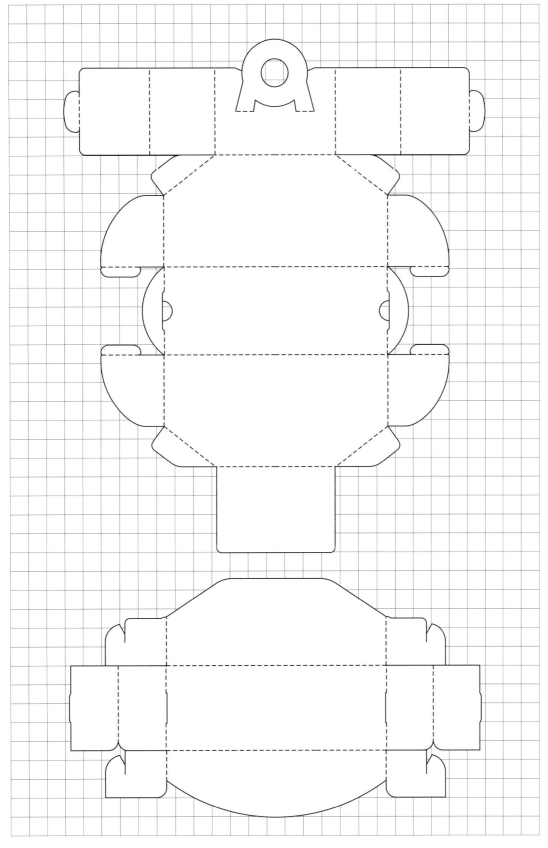

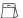 バッグ型

叡電さぶれ プレーン
叡山電車

［洋菓子　Western confectionery］

S：叡山電車

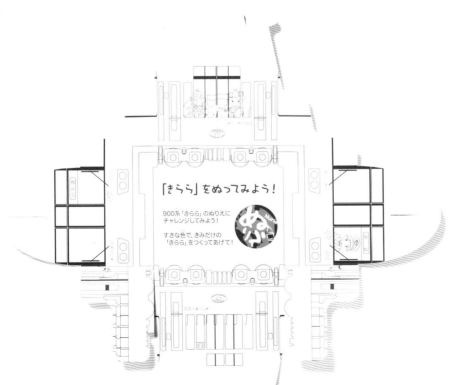

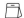

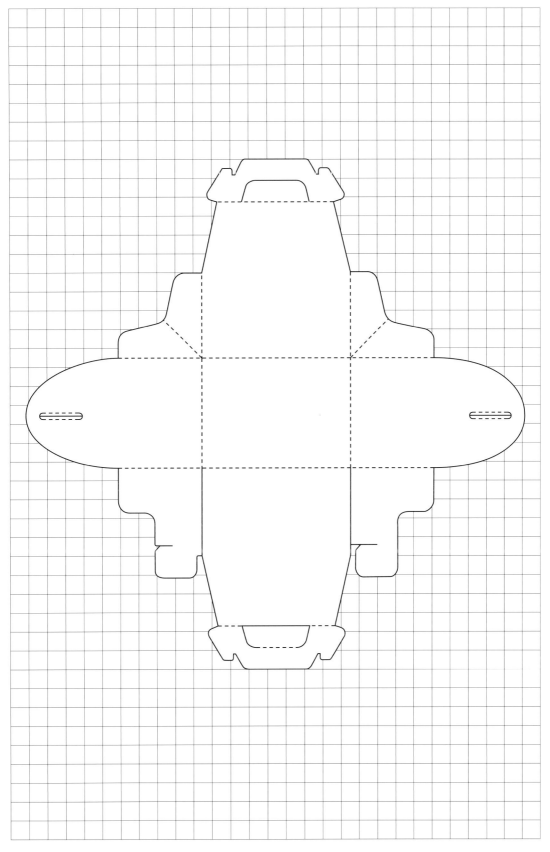

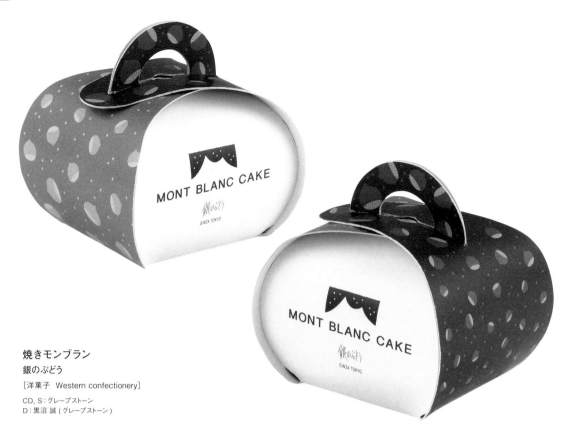

焼きモンブラン
銀のぶどう

[洋菓子　Western confectionery]

CD, S：グレープストーン
D：黒沼 誠 (グレープストーン)

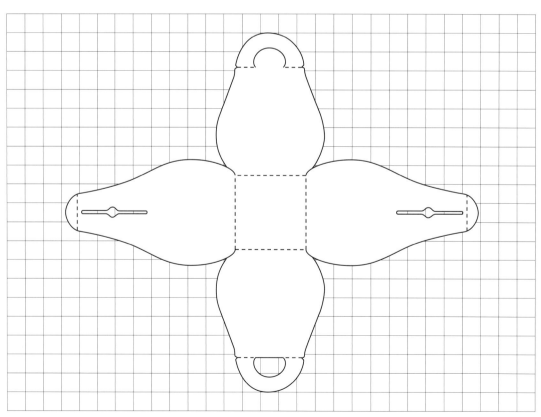

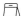

ハッピーキッズ
メリーチョコレートカムパニー
［洋菓子　Western confectionery］
S：メリーチョコレートカムパニー

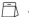 バッグ型

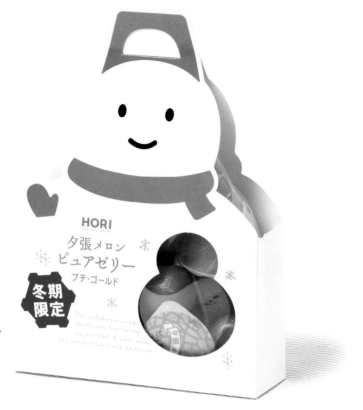

夕張メロンピュアゼリー プチ・ゴールド
雪だるまプチキャリー 12個入
ホリ

［洋菓子　Western confectionery］

S：ホリ

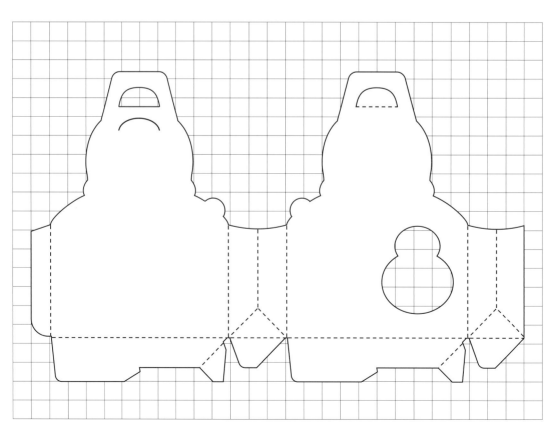

無断転載・複製禁止　Unauthorized use or reproduction of the diagram is strictly prohibited.

Index

Product Index　商品名索引

あ
アソートギフト用ボックス151
アールグレーティーケーキ141
秋夜のうさぎ070
アクレット アクアキープジェルクリーム094
あさひやま動物園き花 ミニサイズ160
熱海プリン026
石垣島産パインアップル184
いちご夢二140
一軒のお店の十勝ホエー豚スープカレー042
一軒のお店のまるごとチキンレッグスープカレー042
伊都國稲作数え唄022
頭文字D ミルクキャラメル /
チョコレートクランチ / いちごキャラメル088
ういろモナカ142
榮太樓飴・お獅子058
叡電さぶれ プレーン212
縁日バスセット032
おおきにドリップバッグ152
大阪いちじくドーナツ210
お茶124
お月見団子 高杯セット028
お父さんありがとう078
おとぎ話の MiW しっぽ072
踊るちりめん064

か
カウカウクッキー062
かきたねキッチン ブーケ BOX208
夏季の氷112
笠間の焼栗 愛樹マロン ぼろたん016
峯山最中 報民倉038
果実のチーズケーキ171
勝ちダルマチョコクランチ060
がとーぶぶ 抹茶 / ほうじ茶 チョコクランチ100
CAMIFLAG168
かりんといろは114

紀ノ国屋 パンダサブレ194
きびだんご138
京都鉄道博物館チョコスティッククッキー082
京のでんしゃあめ084
京ほうり まんまるぼうろ154
クーミニョンティー034
金銀スティックパイ（エキュート東京限定）048
クッキー菓子045
くまつぶら164
くまのしっぽ167
クラブ エアリータッチ メイクキープスプレー174
酵素配合角質ツルツルスポンジ176
酵素配合角質ボロボロ綿棒176
ゴールデンアップル・カムイ170
五穀せんべい「山むすび（富士山）」122
越路乃紅梅 大吟醸 山田錦128

さ
サクッチ・ホロッチ144
さくらどろっぷ118
サンティエ090
しあわせアーモンドチョコレート172
しあわせサブレ102
しあわせまねき猫の小判型ビスケット136
搾りたて瀬戸内レモンの香り バスソルト014
じゅじゅ108
招福大吉056
ショートケーキクッキー008
ショコラ・アマンド093, 202
ショコラ・ド・ティラミス（プチ）066
ショコラ・ド・ボム066
城町豆をかし106
神恩おかき030
新春菓116
スイートバニーボックス068
スプリングボックス198

SUMOU バスソルト 横綱セット130

瀬戸内産 天然真鯛 鯛めしの素054

素材ご飯の素146

た　大地の熟成黒にんにく098

たねや「ハート」092

食べる紅茶ノーラ033

食べる緑茶ノーラ033

ちょこみるくるん024

つみき046

天神囃子 特別本醸造 / 特別純米酒190

東京縁日182

TOKYO 星いも ©TOKYO SKYTREE TOWN173

トマトおかきボックス020

とよす洛味堂 ハイサラダデリ158

な　南国育ちスイカの香り バスソルト012

乳酸菌ショコラ076

N.Y. キャラメルサンド 4 個入074

は　ハッピーキッズ215

HALI110

ハンカチーフ104

美トレ　モイストラップ シリコンマスク178

姫神占い 神社クッキー150

冷し瑞穂ぜんざい120

BINGOYA オリジナル GIFT BOX044

ふかうら雪人参ビーフシチュー010

冨貴寄 ハート日和 (登録商標)148

ふくふく湯131

富士山サブレ050

富士山バウム 抹茶052

FUJIYAMA COOKIE156

ふなずし188

フルーツミルフィユ　3 個入201

ふわころパンダ067

ペコサブレ (6 枚入)196

ペコちゃんサクサクサブレ196

北海道キャラメルフレーク166

北海道スパイスパイ019

ポテラーナ206

ま　孫右工門 おみやげ袋134

まったり雷鳥チョコインクッキー162

まめぐいギフトボックス 電車086

みちのく便り津軽リンゴの香り バスソルト014

南紅菓080

ミニシュトーレン040

MIHO MATSUBARA COOKIES055

みるくるん024

むすぶうどん126

ムラング・ベー167

モンプチ ハロウィンセット095

や　焼き菓子セット141

YAKIGURI018

焼きモンブラン214

薬用入浴剤 ハナサクユ132

薬用入浴剤 ゆずの香り015

夕張メロンピュアゼリー プチ・ゴールド
雪だるまプチキャリー 12 個入216

ら　ラッピングボックス192

ラブレ 20g ポーション7日間セット186

LITTLE BEARS バッグ200

冷蔵お好み焼「職人魂・お好み村」036

煉瓦の誘惑 5 個入204

Clients Index クライアント索引

あ　あいきマロン016

　　AEI INTER WORLD166

　　赤坂柿山182

　　厚狭自然菓子トロアメゾン045

　　麻布かりんと114

　　Anniversary151

　　あめ細工吉原192

　　ありあけ040

　　ANTENOR093, 202

　　アンリ・シャルパンティエ172

　　飯田屋製菓106

　　石垣市観光文化課184

　　石田老舗154

　　泉屋東京店198

　　伊勢みやびと030

　　糸島芸農実行委員会022

　　WITTAMER JAPON090

　　魚沼酒造190

　　叡山電車212

　　榮太樓總本鋪058

　　越後妻有里山協働機構（NPO法人）.......190

　　エフ・ジェイ156

　　おおきにコーヒー152

　　大須ういろ142

　　おかしとおくりもの bougiee055

　　岡山県立岡山南高等学校080

　　オレンジエッグ206

　　オレンジトーキョー104

か　ガージーカームワークス110

　　菓匠清閑院070

　　勝尾寺060

　　かまわぬ まめぐい事業部086

　　祇園辻利100, 124

　　桔梗屋028

　　紀ノ国屋.....................................194

　　木村水産188

　　京つけもの西利186

　　京都駅観光デパート082, 084

　　京都鉄道博物館ミュージアムショップ082, 084

　　京橋千疋屋201

　　銀座 菊廼舎148

　　銀のぶどう171, 214

　　楠橋紋織072

　　頚城酒造128

　　熊山農産164

　　クラブコスメチックス174

　　桂新堂078

　　興農社168

　　コーキーズインターナショナル008

　　国分グループ本社146

　　五穀屋122

　　コジット176

さ　サンフーズ036

　　シーキューブ062, 144

　　シャトロワ066

　　小豆島商店054

　　白ハト食品工業173

　　スタイリングライフ・ホールディングス BCL カンパニー178

　　西洋菓子鹿鳴館200

　　草加葵020, 056

た　竹久夢二本舗敷島堂140

　　たねやグループ092

　　食べ物屋セイリング010

　　玉造アートボックス150

　　玉湯温泉まちデコ150

　　俵屋吉富118

　　チャーリー012, 014, 015, 032, 034, 130, 131, 132

壺屋総本店019, 160, 170

トドロキ農園 ...018

豊岡 わこう堂 ..102

とよす ...158, 208

な 中川政七商店 ...052

奈良 天平庵 ...048

南茂商事 ...162

N.Y.C.SAND ..074

にんべんいち ..064

ネスレ日本 ネスレ ピュリナ ペットケア095

は バイソン ..094

函館洋菓子 スナッフルス167

美肌マルシェ ..150

びんごや ..044

ファーム・ミリオン ..098

冨貴屋 ...038

FELISSIMO ...136

富士製パン ..050

フジノネ 熱海プリン ...026

不二家 ...196

富士吉田みんなの貯金箱財団126

フレイバー ..141

ホリ ...216

ま 孫右エ門 ...134

マツザワ ..088

マンマクリエイティブ ...042

みどり製菓 ..210

メリーチョコレートカムパニー068, 215

more trees design046

や 山方永寿堂 ...138

ゆげ製茶 ...033

横濱元町霧笛楼 ..204

ヨックモック ..024, 112

ら LITTLE ROBOT ...126

両口屋是清 ...108, 116, 120

ロッテ ...076

わ 和菓子 結 ..108

和楽紅屋 ...067

形で魅せる!
思わず手にとるパッケージデザイン
展開図付

Captivating Forms
Structural Package Design in Japan

2018 年 10 月 23 日　初版第 1 刷発行

編著
パイ インターナショナル

デザイン
柴 亜季子

編集協力
株式会社ライラック
風日舎
山本文子 (座右宝刊行会)

翻訳
Marian Kinoshita / Stephanie L. Cook

編集
斉藤 香

発行人
三芳寛要

発行元
株式会社パイ インターナショナル
〒 170-0005　東京都豊島区南大塚 2-32-4
TEL 03-3944-3981　　FAX 03-5395-4830
sales@pie.co.jp

PIE International Inc.
2-32-4 Minami-Otsuka, Toshima-ku, Tokyo 170-0005 JAPAN
sales@pie.co.jp

印刷・製本
株式会社サンニチ印刷

© 2018 PIE International
ISBN978-4-7562-5098-8 C3070

実例つきロゴのデザイン
Logo Design with Examples

257 x 182mm Pages: 352 （Full Color） ¥5,800 + Tax
ISBN : 978-4-7562-4948-7

商品やブランドに欠かせないロゴ。本書では、ロゴのデザインに加え、商品パッケージやショップツールなどに効果的に展開されている使用例を併せて紹介します。ロゴのサイズや配置、配色バランスなど、ロゴを生かしてどのようにデザインしていくのか、ブランディングや商品開発などに役立つ必携の1冊です。

A good logo is essential for the public to recognize a brand. This book showcases unique logo designs with examples of how these logos can be effectively used for product packages and other sales materials. It is sure to become the benchmark for finding the correct logo sizes, creating effective layouts, achieving color balance and so on. This comprehensive guide is a must-have book for graphic designers or product developers who are passionate about creating a strong brand image.

もっと！女性の心をつかむデザイン
MORE Designs that Appeal to Women

250 x 200mm Pages: 224 （Full Color） ¥5,800 + Tax
ISBN : 978-4-7562-5019-3

消費の大半を女性が担っているとも言われる昨今、「女性の心をつかむデザイン」はビジネスを成功させる重要な鍵であると言っても過言ではありません。大好評の前作に続き、本書では、今女性の注目を集めている広告やパッケージ作品を紹介します。

Today, women are the world's most powerful consumers. They drive majority of all consumer purchasing and their impact on the economy is growing every year. Gender is the factor where often a blind spot for businesses, even there are significant differences between what attract men and women. Carefully designing the attractive advertisements for women are the milestone for business growth. Following the success of Ad Copy and Ad Design that Grab Women's Attention, this new book features advertisement and packaging designs that effectively appeal to female consumers.

デコレーション・グラフィックス
Decoration Graphics

255 × 190mm Pages: 224 （Full Color） ¥3,900 + Tax
ISBN : 978-4-7562-4978-4

文字や図版を引き立てる装飾は、ポスターやパッケージ、ロゴなど、あらゆるグラフィックワークにおいて有用な手法です。本書では、装飾を効果的に使ったグラフィック作品をニューレトロ・エレガント・ガーリー・ナチュラル・ポップ・ジャパニーズ・スタイリッシュ・ロゴの8つのコンテンツ別に紹介。より一層魅力的に、訴求力を高める装飾デザインのアイデアが満載です。

Decorative ruffled borders, unique frames, and background patterns create extra visual impact for an audience. By adding borders and other designs, graphic designers can enhance the attractiveness of advertisements.This book showcases over 200 useful decoration ideas to use in graphic designs. The ideas are categorized by style: Stylish, Elegant, Japanese Art, Pop, Natural, Girly, and Logo. This varied selection of design ideas can be used to create any advertising and marketing material, including flyers, posters, labels, and packages.

素材を使わないデザインのヒント
Tips for Great Designs Using Only Colors, Shapes, Patterns & Letters

255 x 190mm Pages: 272 （Full Color） ¥5,800 + Tax
ISBN : 978-4-7562-4940-1

「イラストや写真といった素材をあえて使わず、インパクトのあるデザインを！」デザイナーならばこのような場面に直面することがあるはず。本書は、写真やイラスト等の素材の力を借りずに、文字・罫線・配色・図形といった手持ちの要素だけで効果的にデザインされた国内・海外の秀作を多数紹介。参考になるデザインのヒントを集結させた1冊です。

All designers have faced the challenge of creating high-impact, visually attractive designs while intentionally avoiding design elements such as photographs or illustrations. This book showcases a wide variety of effective designs that have been created using clever arrangement of design elements such as the letters, lines, squares, circles, color combinations and patterns.

情報を魅力的に伝える！親切な商品案内のデザイン
Product Catalog Design: Impressive, informative product brochures featuring great design

300 × 224mm Pages: 240（Full Color）¥5,800 + Tax
ISBN：978-4-7562-5070-4

モノが溢れている現代、消費者はいつも購入する商品の選択を迫られています。ライフスタイルや価値観の多様化とともに多数の商品が生まれ、消費者が比較検討する場面が増えました。一方、生産者側は数ある商品の中から選ばれるために、商品を魅力的に伝えることが求められています。そこで、両者をつなぐ媒体となるのが商品案内や商品カタログです。本書では食品・飲料、生活用品、ファッション、美容・ヘルスケア、住宅・電気機器の5つのカテゴリー別に約100点の商品案内・カタログを掲載し、それぞれデザインや構成について解説します。

Catalogs are one of the classic media for introducing products to the customers because they offer detailed information in a way that suggests the overall style of the company. The effectiveness of catalogs has withstood the test of time. This book showcases over 100 successful product catalog designs that build a strong bridge between the manufacturer/seller and the customer. It is for designers and anyone looking for ways to make their products appeal to more customers through catalogs.

地域の魅力を伝える！親切な観光案内のデザイン
Travel Brochures with Great Design: Showcasing the Best of Local Areas

300 × 224mm Pages: 224（Full Color）¥5,800 + Tax
ISBN：978-4-7562-4849-7

全国各地で作られている観光パンフレットなどのご案内ツールは、行ってみたくなる魅力だけでなく、より観光客が楽しく過ごせる、便利で実用的なつくりが求められています。いかに地域の良さを掘り下げ、情報を整理して伝えるか。優れた観光ガイドがわかる1冊です

The most important job of travel brochures is to help tourists have fun in unfamiliar places. Brochures should be easy to read for tourists on the go, and, at the same time, they have to be well designed to emphasize the attractiveness of the location featured. This book showcases around 100 brochures that succeed in satisfying both requirements, from guide books for international travelers, to real estate information sheets for people who are thinking of moving to the area, to event information flyers and more.

ワンパターンとは言わせない！年中行事のデザイン
Break the Mold! Seasonal Event Graphics

297 × 210mm Pages: 304（Full Color）¥9,200 + Tax
ISBN：978-4-7562-4767-4

お正月やクリスマスなどの年中行事やイベントの広告・ポスター・チラシ・DM のデザインは画一的になりがちです。通年似たイメージのデザインでは消費者の心に強く印象づけることはできません。 本書ではありきたりなイメージのビジュアルではなく、モチーフやレイアウト、配色を工夫することで、行事＆イベントを効果的にアピールしている個性的な作品を掲載しています。

Seasonal events come around every year, and the designs of advertisements, posters, flyers and direct mailings for such holidays and annual events all tend to look the same. This book helps designers, illustrators and advertisers do just that by showcasing unique and original creative works that break the mold of standard seasonal designs. Arranged by season, the designs featured in this book appeal more effectively to audiences by using various motifs, layouts and color combinations in fresh ways that are sure to make this year's events anything but the same old thing.

カタログ・新刊のご案内について
総合カタログ、新刊案内をご希望の方は、
下記パイ インターナショナルへご連絡下さい。

パイ インターナショナル
TEL：03-3944-3981 FAX：03-5395-4830
sales@pie.co.jp

CATALOGS and INFORMATION ON NEW PUBLICATIONS
If you would like to receive a free copy of our general catalog
or details of our new publications, please contact PIE International Inc.

PIE International Inc.
FAX +81-3-5395-4830
sales@pie.co.jp